샤넬,
미술관에
가다

일러두기

- 단행본·잡지·신문 제목은 『 』, 영화·단편소설·시·기사 제목은 「 」, 전시회·공연 제목은 〈 〉로 묶어 표기했습니다.
- 인명과 지명 등의 외래어 표기는 국립국어원의 규정을 따르는 것을 원칙으로 했습니다.
- 이 책에 사용된 일부 작품은 SACK를 통하여 BILD-KUNST, 그리고 Art Resource, Bridgeman Images, Tate Images, National Portraits Gallery, London과 저작권 계약을 맺었습니다. 저작권법에 의하여 한국 내에서 보호를 받는 저작물이므로 무단전재 및 복제를 금합니다.
- 아직 연락이 닿지 못한 작품은 확인이 되는 대로 저작권 계약 또는 수록 동의 절차를 밟겠습니다.

샤넬,
미술관에
가다

김홍기 지음

그 림 으 로 본 패 션 아 이 콘

아트북스

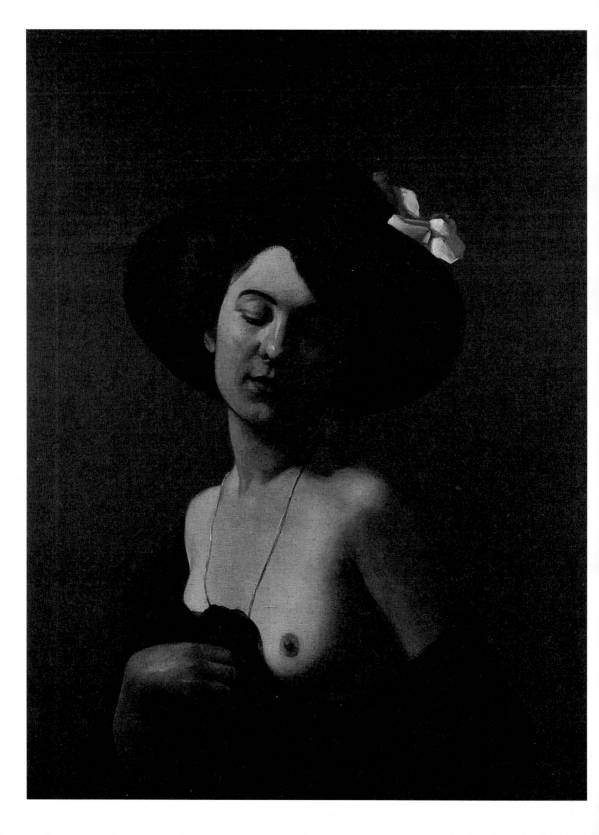

책을 내며

패션,
미술의 옷을 벗기다

어느 머언 곳의 그리운 소식이기에
이 한밤 소리 없이 흩날리느뇨

처마 끝에 호롱불 여위어 가며
서글픈 옛 자췬 양 흰 눈이 나려

하이얀 입김 절로 가슴이 메어
마음 허공에 등불을 켜고
내 홀로 밤 깊어 뜰에 나리면

머언 곳에 女人의 옷 벗는 소리

_ 김광균, 「설야」에서, 『설야』(시인생각, 2013)

올해 들어 첫눈이 내렸다. 김광균의 시를 읽었다. 시인은 눈 내리는
날 고요한 순간을 여인의 옷 벗는 소리에 비유했다.

화가 펠릭스 발로통이 그린 「검은색 모자를 쓴 여인」이라는 그림
을 보라. 화가는 파리 상류 사회 여인들의 초상화를 자주 그렸다. 나
는 이 그림을 볼 때마다 신체와 패션이 어쩌면 이렇게도 유기적으로

◀
「검은색 모자를 쓴 여인」
펠릭스 발로통 | 캔버스에 유채 | 64.8×
81cm | 1908 | 상트페테르부르크 예르미
타시 미술관

호흡할 수 있는지 감탄한다. 여인의 가슴을 드러낸 상반신 초상화 속 검은색 숄과 모자, 그리고 핑크 빛 리본이 눈에 들어온다. 그림 속 고혹적인 우윳빛 육체를 더욱 빛나게 하는 것은 반투명한 검은색 숄이다. 순전히 그림풍으로만 보면 1800년대 신고전주의 시대 그림을 연상시킨다. 그만큼 정교한 사물 묘사와 어두운 톤의 색채 배합이 조화롭다. 하지만 이 그림을 복식사적 관점으로 보면 약간 덧붙여야 할 말이 생긴다.

허리선이 가슴 바로 아래에 위치한 신고전주의풍 드레스는 1907~08년에 다시 유행했다. 긴 열주^{列柱} 형태의 직선형 실루엣이 복원되면서 다리 끝으로 갈수록 가늘어지는 밋밋한 실루엣이 유행하게 된 것이다. 실루엣 전반이 밋밋해질수록 강조점이 필요하게 되었는데, 이런 이유로 등장한 것이 챙이 넓은 '메리 위도^{Merry Widow}'라 불리는 모자였다. 〈메리 위도〉는 1907년 영국에서 크게 히트한 오페레타 작품으로, 당시 무대 의상을 담당한 루실이라는 디자이너가 고안한 모자도 같은 이름으로 불리게 되었다. 얇은 검은색 시폰이나 오건디 소재로 만들어 깃털과 리본으로 장식한 이 메리 위도는 그 후 3년 동안 모든 여성들의 머리를 덮을 만큼 인기를 누렸다. 그림 속 여인이 하고 있는 가는 금 목걸이 또한 인기 품목이었다. 도상학적으로 볼 때 이것은 충족되지 않은 여인의 에로스를 상징한다. 그 밖에도 드러난 왼쪽 겨드랑이와 유두는 관람객들에게 에로틱한 느낌을 선사한다.

그림 속 옷차림 하나를 살펴보았을 뿐이지만 미술사의 시선과는 다른 또 하나의 관점을 얻게 된다. 이 책은 이처럼 서양 명화를 패션이라는 렌즈를 통해 읽는다. 독자들은 이 책을 통해 패션의 역사와 여기에서 파생된 지식이 한 점의 그림을 읽는 데 얼마나 유용한지를

배우게 될 것이다.

기존의 미술사에 복식사의 관점을 결합하여 두 분야의 옷을 서로 벗기는 일, 이것이 이 책을 쓰게 된 가장 큰 이유다. 패션은 사회의 일원인 우리 자신의 정체성과 심리, 예법, 사회적 지위, 라이프 스타일 등을 모두 망라하는 기호이자 정신적 형상을 찍어내는 거푸집이다. 그것은 개인의 외양을 장식하는 차원을 넘어 사회 변화를 수용하거나 혹은 그에 저항하는 개인의 감성과 태도를 드러낸다. 패션은 인간의 몸을 감추거나 드러냄으로써 은밀한 욕망을 표현한다. 이때 옷은 우리가 의지하고 기대어 사는 집이 된다. 앞서 인용한 시가 언어로 짓는 존재의 집을 보여주듯, 패션fashion은 인간의 집단적인 열망passion이 짓는 집이다.

나는 이 책을 통해 옷의 관점에서 삶의 다양한 면모를 설명하고 싶었다. 즉, 한 벌의 옷에서 발견할 수 있는 작은 디테일이 그림 전체의 의미를 설명하는 단서가 되기도 한다는 점을 보여주려 했다. 촘촘하게 접힌 주름의 형태, 시접 처리, 소매의 형상, 단추의 소재, 비딱하게 쓴 모자의 각도, 직물 프린팅에는 모두 사람의 기억이 담겨 있다. 옷의 주름은 우리가 관절을 움직이며 지속적으로 생을 유지하고 있음을 방증하는 기호다. 복식사가 앤 홀랜더는 『시각의 짜임새Fabric of Vision』라는 책에서 미술작품 속에 등장하는 옷 주름과 직물fabric의 짜임새를 살피는 일이 곧 인간의 시각적 얼개fabric를 밝히는 일이라고까지 말했다.

이 책에서는 패션이라는 개념이 탄생한 중세부터 1980년대까지의 다양한 그림을 훑었다. 여기에 수록된 명화들은 중세부터 시작하

여 르네상스, 바로크, 로코코, 신고전주의, 인상주의, 그리고 현대미술
에 이르는 긴 스펙트럼을 자랑한다. 그중에서도 빅토리아 시대의 패
션을 많이 다루었다. 이 시기의 작품 대부분이 이야기가 있는 그림으
로, 그만큼 갖가지 사연이 구구절절 녹아 있어 흥미롭다. 또한 이 시
기는 초기 자본주의가 시작됨과 더불어 소비 개념이 부상하던 때이
기도 하다. 따라서 쇼핑이나 패션이 개인의 정체성과 어떻게 연결되는
지를 밝히는 데도 안성맞춤이다. 세계 최초의 백화점인 프랑스의 봉
마르셰가 당시 귀족과 프롤레타리아로 양분된 사회에 어떻게 중산층
개념을 만들어냈는지 살펴보는 것도 패션의 역사가 우리에게 알려주
는 꽤 흥미로운 사실이다.

　각 시대별로 화가들은 옷이라는 은유를 통해 당대의 이상적인 신
체미와 미적 기준을 드러낸다. 옷은 시대를 기록하는 화가의 붓과 같
다. 패션은 돌고 돈다는 말을 한다. 역사가 반복되듯 패션의 순환도
당연한 일이다. 옛것을 새롭게 변형해서 당대의 정신을 덧붙여가는
과정을 통해 패션은 지속적으로 성장한다. 그럼에도 이 땅에서 패션
을 소비하고 읽는 관점은 하나같이 천박하다. 패션이란 것이 하나의
스펙터클이나 눈요깃감이 아닌 일종의 시각문화가 될 수 있다는 생
각을 우리는 하지 않는다. 스타들의 '공항 패션'을 침 흘리며 바라보
다 공황 상태가 되거나, 패션 관련 정보를 소비하며 홈쇼핑의 전화번
호를 마구 누르기도 한다.

　패션을 시대정신의 단층을 읽어내는 렌즈로 쓰기 위해서는 옷을
입은 인간의 역사를 중심에 세워야 한다. 지금 우리가 입고 먹고 생
각하는 것은 과거부터 지금까지 하나씩 만들어져 쌓인 것이다. 우리
가 흔히 '우아하다'는 뜻으로 사용하는 '엘레강스*élégance*'의 라틴어 어

원에는 '심혈을 기울여 선택하다'라는 뜻이 있다. 무엇을 선택한다는 것일까? 나 자신을 아름답게 만드는 미의 기준을 내가 선택한다는 것이며, 아름다움은 결국 나를 통해 완성된다는 뜻이다. 꼼꼼하게 나 자신을 성찰하고 그 배경 위에서 외양을 꾸미기 위한 장지를 하나씩 고르는 것, 이것이 바로 엘레강스의 정신이다. 우리가 입고 있는 다양한 옷과 액세서리와 보석도 오랜 시간을 통해 빚어진 언어다. 그 언어의 속살을 뚫고 들어가 깊은 의미를 깨달을수록 우리 자신의 외양을 가꿀 논리는 풍성해지고 정교해진다.

2008년 『샤넬, 미술관에 가다』를 처음 출간하고 난 뒤 분에 넘치는 사랑을 받았다. 그동안 한국의 패션 시장과 지형도 많이 변했다. 이번에 개정증보판을 내면서 예전에 싣지 못한 원고를 가다듬어 다시 실었고, 케이프와 스카프, 니트, 숄, 클러치, 레이스, 안경 등 다양한 패션 아이템의 역사를 증보해서 넣었다. 그 밖에도 많은 내용을 시대의 분위기에 맞추어 현대 패션 작품과 연결해서 다시 썼다. 부디 이 책을 통해 패션에 대한 생각의 지평이 넓어지고, 마음속에 생각의 옷장 하나 오롯하게 지을 수 있게 되기를 바랄 따름이다.

2017년 1월
김홍기

CONTENTS

I

나 를

완 성 한

패 션

I

나를 완성한 패션

패션은
삶의 모든 곳에

그림 속에 드러난 패션의 세계를 글로 쓰는 것. 이 프로젝트를 시작하면서 내 머릿속에는 계속해서 한 사람의 모습이 떠올랐다. "패션이란 옷 속에만 존재하는 것이 아니라 청명한 하늘과 거리, 우리의 생각과 삶의 방식 등 모든 것에 깃들어 있다'라고 믿으며 평생을 산 여인. 바로 패션 디자이너 가브리엘 코코 샤넬이다.

거리에 나가지 못하는 것은 패션이 아니라는 믿음을 가진 샤넬은, 1920년 여성의 신체를 억압한 코르셋과 페티코트를 폐기하고 남성용 저지˚를 이용한 편안한 옷으로 대치하는 혁명을 일으켰다. 샤넬의 이름은 그 자체로 근대적 여성의 상징이다. 그녀는 오늘날 여성들이 당연하게 받아들이는 옷의 방식을 만들어냈다. 저돌적이고, 자신의 모습에 충실했으며 일 중독자였던 샤넬의 면면은 그녀가 디자인한 옷에 녹아 있다. 샤넬이 등장한 시대에도, 여전히 여성들은 패션산업에서 소수자였다. 여성은 자신의 몸과 미의 조건을 남성의 손에 '맡겨두고' 있었다. 샤넬은 이러한 관행을 깨고 바로 디자이너로서의 자기 자신을 옷의 영감으로, 모델로 삼았다.

샤넬이 어린 시절 고아원에서 자라면서 입었던 검은 톤의 수녀복은 현대 패션의 새로운 면모를 부각시키는 요소로 등장한다. 그녀는 미술에서 패션의 영감을 훔쳐내기도 했으니, 예컨대 기능주의 건축,

● 저지 Jersey
남성 속옷용으로 사용한 신축성 뛰어난 소재. 원사는 원래 느슨하게 꼰 모사를 사용했으나 본견사·무명사·합섬혼방사도 널리 사용되어 부드럽고 신축성 있는 천이 생산되고 있다.

▶
「코코 샤넬의 초상」
마리 로랑생 | 캔버스에 유채 | 92×73cm | 1923 | 파리 오랑주리 미술관

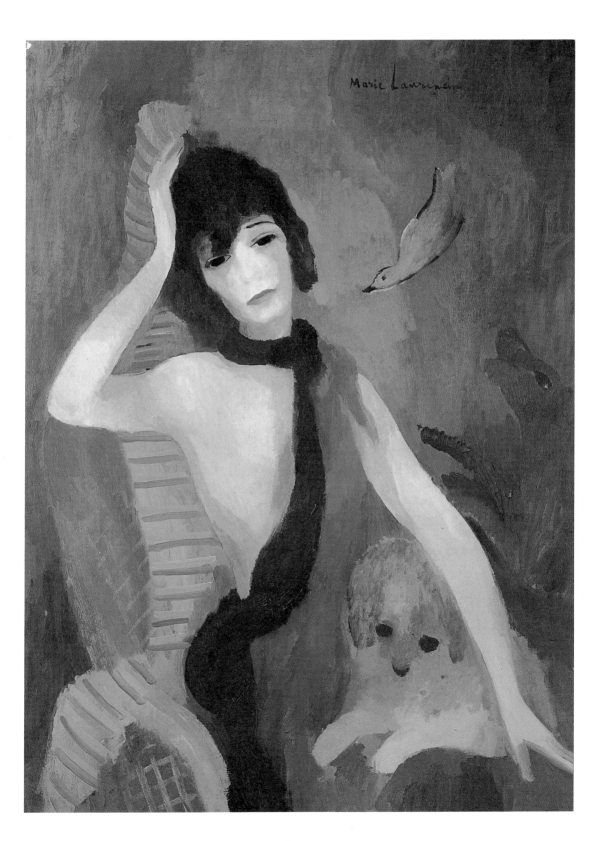

구성주의, 바우하우스 등 근대예술의 움직임을 읽어내 자신만의 패션에 녹여냈다. 심지어 그녀의 슈트에서는 피카소의 입체파 그림에서 볼 수 있는 박스 형태가 실루엣으로 변신하기도 한다. 그녀를 통해 사람들은 새로운 시대의 패션을 만났다.

부드럽고 자유로우면서도 고결한 여인의 초상

파리에 갈 때면 튈르리 정원 안에 있는 오랑주리 미술관에 들른다. 원통형 방과 그 안에 파노라마처럼 펼쳐져 있는 모네의 '수련' 시리즈를 보면 가슴이 벅차다. 더욱이 오랑주리 미술관은 자연 채광으로 모네의 그림들을 볼 수 있게 해놓아서 '빛으로 그려낸 그림'이라는 인상주의의 철학을 가장 잘 살려준다. 하지만 그곳의 컬렉션에서 나를 가장 매혹하는 작품은 마리 로랑생이 그린 코코 샤넬의 초상화다.

이 그림에서 디자이너 코코 샤넬의 관능적인 아름다움은 청회색과 옅은 초록색 벽면을 배경으로 새롭게 피어난다. 한쪽 어깨를 관능적으로 드러내며 청색과 검은색의 드레이프가 돋보이는 드레스를 입고 느긋한 포즈를 취하고 있는 그녀의 모습이 인상 깊다. 살짝 드러난 어깨선을 가려주는 검은색 머플러도 강한 패션 요소다. 유연한 선과 변화하는 색채, 모델의 꿈꾸는 듯한 표정은 마리 로랑생의 그림에서 흔히 등장하는 모습이다. 그림 속에서 코르셋을 벗어버린 샤넬의 모습이 무척 자유롭고 부드러워 보여서 사자처럼 파리 패션계를 주름잡던 모습을 연상하기가 쉽지 않다.

당시 파리 문화계는 러시아의 예술 기획자인 세르게이 댜길레프가

●발레뤼스Ballets Russes
1909년 안무가 세르게이 댜길레프
가 창립한 발레단. '발레뤼스'란 '러시
아 발레'를 뜻한다. 수동적인 경향이
강했던 프랑스 발레에 비해 역동적인
동작과 연출 기법이 특징인 러시아
발레는 당시 서유럽 예술계를 강타했
다. 이 발레단은 샤넬을 비롯해 마티
스와 브라크, 피카소, 달리, 미로 같
은 당대 최고의 예술가들을 무대 작
업에 동참시킴으로써 최고의 예술 공
연을 지향했다.

선보인 러시아식 발레, 발레뤼스®로 문화적 충격을 받았다. 이때 마리 로랑생과 샤넬이 발레뤼스 제작에 함께 참여했다. 마리 로랑생은 세르게이 댜길레프가 파리에서 초연한 〈암사슴들 Les biches〉의 의상과 세트를, 샤넬은 이 극단의 1막짜리 발레 〈청색 기차 Le train bleu〉의 의상을 담당했다. 이런 인연으로 샤넬은 로랑생에게 자신의 초상화를 의뢰했다. 한편 〈청색 기차〉는 시인 장 콕토가 극본을 맡았고, 피카소의 1922년 작 「해변을 달리는 두 여인」이 커튼에 그려졌다. '청색 기차'는 1920년대 칼레와 리비에라 지역을 연결하는 야간 특급열차로서, 파리의 부유층이 그 주요 고객이었다. 침실 칸이 진한 청색이어서 '청색 기차'라는 애칭을 얻은 이 기차는 후에 추리 소설 작가인 애거사 크리스티의 『푸른 열차의 죽음』으로 더욱 유명해졌다. 이렇게 샤넬은 당대 예술가들과의 공동 작업을 통해 새롭게 등장하는 근대미술의 논리와 미학을 현장에서 배울 수 있었다. 샤넬은 모더니즘 작가들과 미술가들과의 만남과 교유, 지속적인 후원을 통해 전통적인 패션의 문법을 파기하고 새로운 시대를 여는 옷의 정신을 포착할 수 있었다. 그림 속 샤넬 또한 연극에 사용될 의상의 테마에서 영향을 받았을까? 샤넬의 드레스가 토해내는 신비한 몽환의 순간이 아름답다. 수면 아래로 침잠하는 듯한, 사색에 빠진 그녀의 모습에서 여인의 고결한 자존심이 느껴진다.

내 안의 엄마를
그리다

향수의 향을 음미하는 것은 마치 그림을 읽으며 느끼는 감정의 변화를 곱씹어보는 것과 비슷하다. 흔히 조향사들은 '노트note'라는 단어를 쓴다. 그리하여 톱 노트, 미들 노트, 베이스 노트라고 표기하는데, 쉽게 말해 이것은 시간에 따른 향의 변화라고 보면 된다. 톱 노트란 향수 용기를 개봉하거나 피부에 뿌릴 때 처음 맡는 향의 느낌을 말한다. 미들 노트는 향수의 구성 요소가 조화롭게 배합을 이룬 중간 단계의 향을 말하며, 이는 뿌린 뒤 10분 정도 기다려야 한다. 베이스 노트는 향의 마지막 느낌을 말하는데, 이 단계에서는 자신의 체취와 향이 하나가 되면서 독특한 향취를 발산한다. 두세 시간이 지나야 바로 이 향이 난다. 이러한 발향 과정은 그림과 만나 그것을 이해하는 과정과도 닮았다. 새로운 그림을 보고 빠져들 때의 첫 느낌이 지나고 나면 점점 그것의 구도와 색채와 소재가 이해되기 시작한다. 마지막으로 경험과 지식을 통해 의미를 걸러낸 뒤 자신만의 그림으로 만드니, 이는 향기의 운명과도 닮았다.

향기가 감도는 디자이너의 작업실

후배가 선물해준 향수를 뿌리다가 오르세 미술

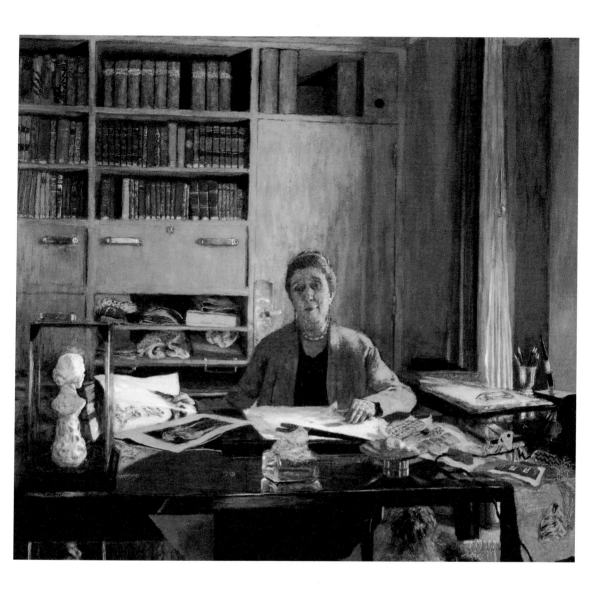

관에서 본 디자이너 잔 랑뱅의 초상화가 생각났다. 이 그림에서는 상
당히 독특한 느낌의 향이 나는 것 같다. 랑뱅의 작업실에는 화사한
빛깔의 직물 견본을 비롯하여 옷본과 패턴 책이 가득하고, 테이블 아
래에는 강아지가 누워 있으며, 위에는 자신의 딸을 조각한 흉상이 놓
여 있다. 아마도 딸에 대한 애정이 남달랐던 모양이다. 랑뱅이 1924년
에 향수 사업을 본격적으로 시작하면서 제일 먼저 출시한 '아르페주

Arpège'는 딸의 피아노 연주에서 영감을 받아 만든 것이다. 연속적으로 연주되는 화음이 향기가 되어 그림 속에서 퍼지는 듯하다.

　1920년대 파리 패션을 이야기할 때 샤넬과 더불어 랑뱅을 언급하지 않기란 불가능에 가깝다. 랑뱅의 디자인에는 단순미가 주는 우아함이 깃들어 있다. 특히 비드* 장식과 장인의 솜씨에 가까운 자수 기법은 그녀만의 트레이드 마크였다. 그녀는 문화 예술의 수호자로서 미술품 컬렉터로도 이름을 날렸으며, 특히 나비파** 화가 장에두아르 뷔야르의 작품을 자주 사들였다. 아마도 이런 인연으로 뷔야르가 이 그림을 그리게 된 것이 아닌가 싶다. 그림 속에는 1920년대 최고의 반열에 있었던 패션 디자이너의 스튜디오와 그녀가 작업하는 모습이 아련한 빛의 효과 아래 녹아 있다.

친밀하고 따스한 여성성의 세계

　　　　　내밀한 실내 풍경을 소재로 한 그림을 많이 남긴 뷔야르는 어머니에게서 많은 영향을 받았다. 그는 코르셋 제조업자였던 어머니 슬하에서 매우 여성적인 세계에 둘러싸여 자랐다. 작업장의 많은 여성들과 풍성한 색채의 직물들……. 그는 작업하는 어머니의 모습을 자주 그렸다. 디자이너 랑뱅의 초상은 의류 제조업자였던 화가 자신의 어머니를 새롭게 그린 것일 수도 있다. 처음 이 그림을 보았을 때는 그저 뷔야르가 자신의 고객이었던 잔 랑뱅을 그린 것인 줄 알았다. 하지만 시간이 지나면서 랑뱅의 표정 속에 녹아 있는 화가의 어머니 모습이 보였다.

　뷔야르는 디스템퍼를 즐겨 썼다. 마른 염료에 뜨거운 염료를 녹여

● 비드bead
실 꿰는 구멍이 있는 유리제나 도자기제의 작은 구슬.

● ● 나비파Les Nabis
나비파는 1890년대 후반 프랑스에서 새로운 방식의 미술과 그래픽 아트를 창조했던 전위적인 후기인상주의 화가 집단이다. 나비라는 말은 예언가, 점술가를 뜻하는 히브리어 Navi에서 온 것으로 모리스 드니, 피에르 보나르, 에두아르 뷔야르, 아리스티드 마욜 등이 주요 작가로 활동했다. 이들의 작업은 자신들이 만들어낸 은유와 상징을 통해 자연을 재해석하는 데 초점을 맞추었다. 그 결과 20세기 초 추상과 비구상 미술이 발전하는 토대가 되었다.

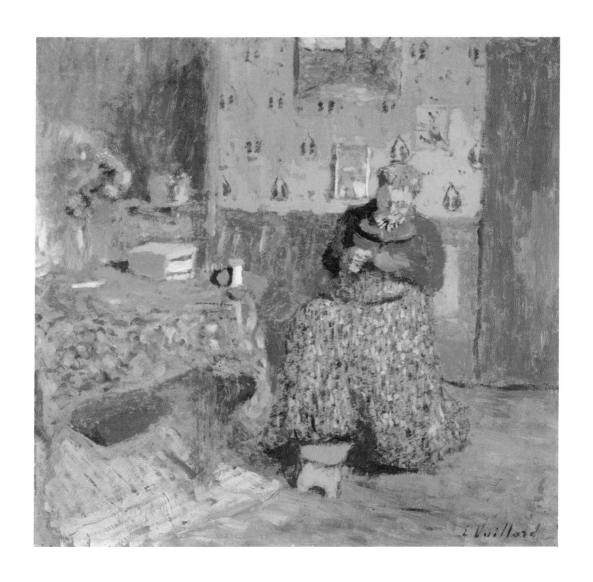

캔버스에 재빨리 도포하면 염료의 비율에 따라 그 두터움이 달라지는 이 디스템퍼라는 안료는, 마른 뒤에 색상이 변하면서 우연성의 느낌을 발산하는 데 최적의 재료다. 또한 매끈하게 마감된 그림과는 다르게 그림에 무광택 벽화 같은 효과를 준다. 뷔야르가 이 재료를 즐겨 쓴 것은 어머니에 대한 기억에 무광택의 친밀함이 따스하게 배어 있기 때문이 아니었을까?

▲
「바느질하는 뷔야르 부인」
장에두아르 뷔야르 | 카드보드에 유채
33.7×35.8cm | 1920 | 도쿄 국립서양미
술관

알파걸을 위한 패션

요즘에는 사회 각층에서 여성들의 약진이 두드러진다. 신임 여성 판사 비율이 남성을 압도하는가 하면, 내 학창 시절만 해도 익숙했던 남자 학생회장과 여자 부회장의 구도는 이미 여자 학생회장과 남자 총무의 구도로 바뀌고 있단다. 이러한 사회적 분위기 속에서 딸들은 아버지와의 관계 속에서는 남성성의 긍정적인 측면인 추진력과 냉철한 분석력을 이어받고, 어머니에게서는 사물에 대한 종합적인 파악 능력과 감성을 배운다. 남성과 여성이 경쟁하는 장에서 결코 차별에 굴하지 않고 스스로 자긍심을 키우며 유리 천장을 깨뜨리고 있는 여성들, 이들을 가리켜 '알파걸'이라 부른다. 이런 여성들의 약진은 문화 예술을 넘어 정치와 경제 같은 기존의 남성들의 영역도 하나씩 무너뜨리고 있다.

범접하기 어려운 당당함 속의 부드러움

나는 영국 최초의 여성 총리인 마거릿 대처를 알파걸과 그 이전 세대를 잇는 일종의 상징으로 본다. 그녀는 잡화상을 운영하는 아버지 밑에서 태어났다. 그녀에 대한 글을 읽으며 인상적이었던 것은 꾸준함과 성실함으로 어린 시절부터 정치가의 길을 걸

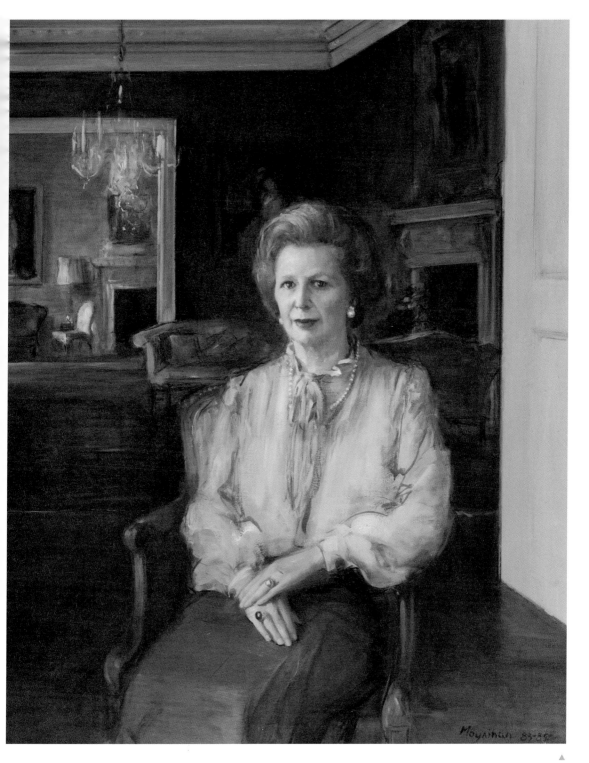

어왔다는 점이다. 그녀는 마치 벽돌 하나하나를 쌓아 집을 지어가듯이 꾸준하게 한 길을 가는 성향의 인물이었다. 그녀는 최초의 여성 총리로서 그 유명한 '대처리즘'이라는 유행어의 주인공이다. 하지만 '철의 여인'의 이미지 뒤에는 항상 공사를 투철하게 구분하고 가정과 일의 가치를 아름답게 병존시키려 노력한 여성의 모습도 있다. 그녀는 1970년대 파탄 상태에 이른 영국 경제를 성장 위주의 정책을 통해 되살렸음에도 시대의 변화를 견뎌내지 못하고 3선 총리의 역사를 뒤로 한 채 수상 자리에서 물러나야 했다. 그러나 그녀는 떠나는 뒷모습이 아름다운 정치인이었다.

　　마거릿 대처의 초상화를 그린 로드리고 모이니한은 런던의 슬레이드 미술학교를 졸업했고 1930년대 객관적 추상주의 미술을 이끈 인물이다. 이후 그는 사회적 리얼리즘의 발흥과 더불어 추상미술과는 결별하고 구체성과 리얼리티가 돋보이는 그림을 그렸다. 그는 초상화를 그리던 당시, 앤서니 반다이크의 그림에서 영감을 받았다고 했다. 영국 왕 찰스 1세의 궁정화가였던 반다이크는 부드러운 색조로 인간의 내면 심리를 섬세하게 드러내는 묘사로 당시 최고의 초상화가 반열에 들었다. 반다이크의 강력한 영향 아래 모이니한은 철의 여인을 단정하면서도 범접하기 어려운 당당함을 가진 인물로 묘사했다.

　　모이니한이 그린 대처 수상의 초상화에서는 그녀의 명성과 인품, 무엇보다도 깐깐한 영국 여인의 개성과 풍모가 묻어난다. 1980년대는 정치적 보수주의와 경제적 번영이라는 두 개의 코드로 움직인 시대였다. 사람들은 유럽 왕족 및 귀족들의 패션에서 아이디어를 얻었다. 대처는 다이애너 황태자비와 더불어 1980년대의 대표적 패션 아이콘이었다. 1980년대는 자신의 지위와 권력, 전문성을 옷을 통해 효과적

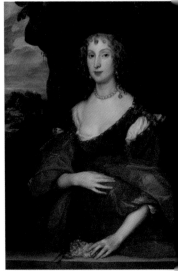

「메리 힐, 레이디 킬리그루의 초상」
앤서니 반다이크ㅣ캔버스에 유채ㅣ106.5
×83.3cmㅣ1683ㅣ런던 테이트 미술관

● 파워 드레싱power dressing

1970년대 후반에 태어나 1980년대에 본격적으로 날개를 편 패션 스타일링. 파워 드레싱은 전통적으로 남성들이 지배했던 전문직에 진출한 여성들이 자신의 권위와 전문성을 드러내기 위해 사용한 옷차림 방식이다. 파워 드레싱은 1980년대 보수적인 정치·경제적 분위기 속에서 '성공을 위한 옷차림'이라는 사람들의 관심사를 가장 잘 녹여냈다. 오늘날 파워 드레싱은 성별 구분 없이 사용된다.

으로 표현하려는 파워 드레싱®의 시대였다. 이런 가운데 대처의 의상은 여성미를 놓치지 않는 매력을 고스란히 보여준다.

풍성한 소매의 회색빛 블라우스, 하이 네크라인, 우아하게 처리된 리본 장식과 프릴 칼라, 곱게 빗어 올린 금발머리 그리고 최고의 코디를 이루는 진주 목걸이와 귀걸이. 이러한 여성적인 면모를 통해 그녀는 영국 정치의 심장부인 다우닝 가 10번지 직무실에서 포즈를 취하고 있는 자신의 이미지를 부드럽게 연출했다.

이 초상화는 1984년 무렵 완성했지만 대처 수상의 오른쪽 눈을 약간 사시로 그려놓았다는 이유로(당시 대처는 오른쪽 눈 수술을 받았다) 재작업을 할 수밖에 없었다고 한다. 눈의 방향을 조정하고 블라우스의 빛깔도 바꿈으로써 지금 보고 있는 초상화가 태어났다.

대처는 옥스퍼드 대학에서 화학을 전공했다. 졸업 후 들어간 직장에서 그녀는 세계 최초로 부드러운 프로즌 아이스크림을 개발한 팀의 일원으로 일했다고 한다. 그런 이력은 왠지 보수당의 수장다운 엄격함을 가졌으면서도 여전히 여성으로서의 부드러움을 놓치지 않은 그녀의 풍모를 설명해주는 것만 같다.

남자의
슈트에 끌릴 때

영국 런던의 국립초상화미술관에서 한 남자의 초상화를 봤다. 소파에서 편하게 다리를 뻗은 채 독서에 빠져 있는 이 남자, 바로 20세기 최고의 경제학자로 불리는 존 메이너드 케인스다. 이 초상화가 그려진 것으로 추정되는 1908년, 그는 케임브리지 대학교에서 경제학 강의를 맡았다. 초상화 속 경제학자의 편안한 양복 차림에 눈길이 갔다. 케인스의 일대기를 다룬 전기와 자료집을 보니, 당시 그는 도시적인 느낌이 물씬 풍기는 진청색 더블브레스트 정장에 갈색 구두를 즐겨 입었다고 한다. 허름한 블레이저에 회색빛 플란넬 소재의 가방을 들고 다니는 것이 보수적인 대학 강사들의 일반적인 패션 스타일이었던 시절임을 감안하면, 케인즈의 옷차림은 상당히 세련되었다.

개혁적 정신, 세련된 옷차림

초상화 속 그의 나이는 20대 중반쯤으로 추정된다. 케인스는 맹장 수술을 받고 난 후 무슨 이유에서인지 급작스레 몸무게가 늘었다. 케인스의 상당수 사진과 초상화에서 후덕한 모습을 확인할 수 있는데, 이 초상화는 몸무게가 늘기 전, 한마디로 늘씬한 몸매를 자랑하던 시절의 모습을 담고 있다. 이 초상화를 그린 화

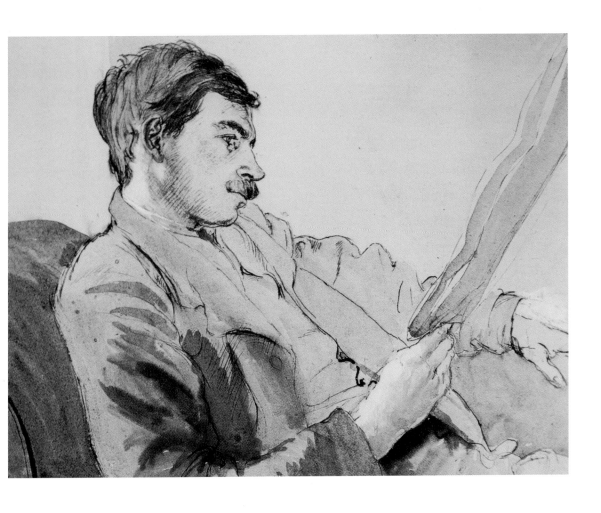

가 그웬 레이버랫은 케인스의 어린 시절 친구였다. 그녀는 진화론으
로 유명한 다윈의 손녀였는데 이후 케인스의 형이었던 조프리와 결혼
했다.

1930년 『화폐론』, 1936년 『고용, 이자와 화폐에 관한 일반이론』을
썼던 경제학적 사고의 혁명가로서, 스스로 이전 경제학자들을 '고전
학파'라고 일컬었던 그는 패션에서도 시대의 흐름을 앞서갔다. 초상화
속 케인스의 모습을 보고 있자니, 그가 얼마나 책읽기에 푹 빠져 있
는지를 느낄 수 있다. 그는 1936년 6월 1일 '독서에 대하여'라는 제목
의 라디오 프로그램에서 책에 대한 자신의 생각을 펼친다.

독자는 책과의 폭넓은 교제를 그 자체로 획득할 수 있어야 한다. 모든 감각기관을 통해 책과 가까워져야 한다. 책들의 냄새를 알아야 하고 책들이 어떻게 느끼는지를 알아내야 한다. 손에 책을 들고 책장을 넘기면서 몇 초 안에 책의 내용에 대한 직관적인 첫 느낌을 경험할 수 있는 법을 배워야 한다.

그는 유럽의 철학자들, 가령 영국의 로크, 흄, 버클리, 뉴턴, 베이컨의 초판본을 자신의 제한된 경제력에도 아랑곳하지 않고 수집했던 왕성한 장서가였다. 그는 "삶에서 가장 힘든 것은 새로운 생각을 발전시키는 데 있는 것이 아니라 오랜 생각들과 결별하는 것이다"라고 말할 만큼, 새로운 시대를 이끌어갈 사고를 위해 다양한 예술가들과 교유했다. 그는 케임브리지 대학 출신들이 모여 만든 아방가르드적인 예술 서클인 블룸즈버리 그룹●의 일원이었다. 블룸즈버리 회원들은 "최고의 선이란 위대한 예술작품을 알아보고, 인간적인 만남을 즐기며, 사랑할 가치가 있는 사람들 사이의 사랑에서 발견하는 것"이라 주장한 철학자 조지 에드워드 무어의 생각을 따랐다. 이곳에서 케인스는 소설가 버지니아 울프, 소설가 E.M. 포스터, 자신의 동성애 파트너였던 화가 던컨 그랜트 등과 교유했다. 그들과의 만남을 통해 그림에 눈을 떴고 제2차 세계대전 당시 '음악과 예술 장려위원회'의 의장과 국립미술관 이사로서 예술가와 예술을 위해 영향력을 발휘했다. 특히 이때 세잔과 브라크, 들라크루아, 피카소, 르누아르, 쇠라, 마티스 등 근대미술 거장들의 작품을 싼값에 왕성하게 사들여 영국의 미술관 소장목록을 풍성하게 만들기도 했다.

케인스는 유럽 최고의 인기를 구가하던 댜길레프의 발레뤼스에서

● 블룸즈버리 그룹 Bloomsbury Group
1907년에 결성, 1930년까지 런던의 블룸즈버리 구(區)에 위치한 미술 평론가 클라이브 벨 부부와 버지니아 울프의 집에 모여 당대의 예술과 미학을 토론하던 지식인 집단. 이들은 대상을 가리지 않고 불손한 태도로 당대의 허위의식과 예술의 방식에 대해 질문을 던졌다. 이 그룹의 거의 모든 구성원들은 케임브리지 대학교의 트리니티 칼리지와 킹스 칼리지 출신이었다. 각 구성원들은 특유의 가치관과 사상을 공유했지만 특정한 학파를 형성하지 않았다. 무엇보다 시대를 앞서는 감각으로, 예술과 문학의 전 분야를 토론하던 이들답게 각 성원들이 뛰어난 패션 감각을 갖고 있었다. 1960년대 히피의 원조로 불리기도 한다.

활동하던 발레리나 리디아 로포코바와 결혼했다. 그때 그의 나이 마흔두 살이었다. 결혼 이후 케임브리지에 공연장을 짓고 공연예술에 재정적인 지원을 하는 후원자로 자리 잡은 케인스는 인간이 일을 하는 주요한 목적은 휴식을 얻기 위한 것이라고 믿었다. 그 자신은 일 중독자였지만 다른 사람들이 단축된 노동시간과 긴 휴가를 보낼 수 있기를 소망했다.

케인스는 양차 세계대전을 겪으면서도 예술을 통해 감성과 이성을 더욱 확장하며 사고하고 느끼는 법을 알리기 위해 최선을 다했다. 제2차 세계대전이 절정에 치달았던 때에도 케인스는 영국 예술위원회의 이사진들을 설득해서 50만 파운드의 기금을 마련, 왕립 오페라하우스를 새롭게 열도록 했다. 1946년 세계대전의 여파 속에서 물품 부족에 시달리던 각 국가들은 국민들에게 생활필수품을 배급했다. 4인 가족당 주어지는 배급표로는 1년에 코트 한 벌을 살 수 있을 뿐이었다. 새롭게 문을 연 왕립 오페라하우스의 안내원들은 자신들이 받은 의복 배급표를 기증하여 극장 내부의 전등갓에 씌울 천을 샀다. 이 소식에 눈물을 흘리던 케인스는 오페라하우스에서 열린 첫 갈라 콘서트에서 심장마비로 쓰러졌다.

케인스는 한 개인의 사회적, 경제적 성공에만 마음을 빼앗기지 않았다. 예술을 통해 한 시대의 굳어진 사고를 깨고, 새로운 시대의 정신의 옷을 입히기를 소망했다.

"뜨개질이 나를 구원했다"

20세기 영국의 주요한 소설가 중 한 명인 버지니아 울프의 초상화를 보고 있다. 남성들의 위선적 도덕성, 가부장 체계가 여성들의 삶을 옥죄던 19세기 빅토리아 시대 말, 그녀는 우리에게로 왔다. 버지니아 울프는 가난 속에서도 독학으로 서평을 쓰며 악착같이 생계를 유지, 글쓰기에 천착해 자신만의 독자적인 스타일을 구축하며 영국을 넘어 세계적인 작가가 되었다. 평생 정신병을 앓았고 주기적으로 신경쇠약에 시달리고 우울증으로 질식할 지경에 빠지곤 했지만, 그때마다 자신의 심리상태를 자세히 관찰하며 마음의 진동에 귀를 기울였다. 사람들의 겉모습을 설명하거나 자세하게 묘사하기보다 내면에서 동시다발적으로 일어나는 생각, 냄새, 소리, 촉감 등의 감각과 감정을 경험되는 순간의 모습 그대로 물 흐르듯 기록하는 기법인 의식의 흐름 기법을 완성해냈다. 버지니아 울프의 문학이 우리에게 유효한 이유는 여성들에게 자신의 일상이 깊게 들여다볼 만한 가치가 있는 세계이며 사회적 성취에 매몰되어 살아가는 남자들의 생보다 더 소중하고 중요할 수 있음을 알려주었다는 점에서 찾을 수 있다.

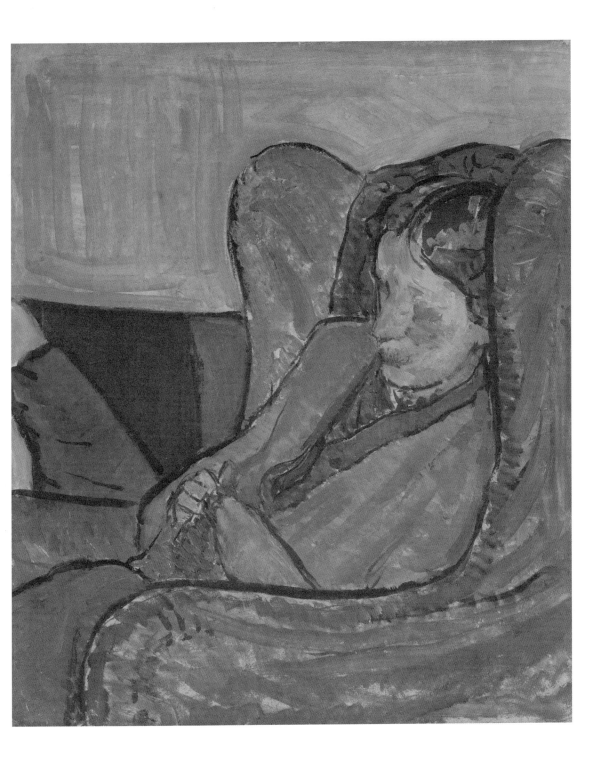

「버지니아 울프의 초상화」
버네사 벨 | 보드지에 유채 | 40×34cm | 1912 | 런던 국립초상화미술관

옷 입 기 의 고 통 , 뜨 개 질 로 치 유 하 다

그녀 또한 앞서 소개한 케인스와 함께 영국의
전위적인 예술가 모임인 블룸스버리 그룹의 주요 인물이었다. 이 모임
에서 그녀는 사회비평가이자 작가였던 평생의 동반자 레너드 울프를
만나게 된다. 초상화는 레너드와 결혼하기 전 모습을 담고 있다. 이때
울프는 그녀의 첫 소설 『출항』(1915)을 준비하고 있었다. 울프의 초상
화를 그린 화가는 역시 블룸스버리 그룹의 일원이었던 그녀의 언니
버네사 벨이다. 버네사 벨은 특히 화려한 패턴과 강렬한 색상의 옷을
즐겨 입었다. 그녀가 그린 초상화를 보고 있자면, 1960년대 히피의
원조 같은 느낌이 든다. 반면 버지니아 울프는 포즈를 취하거나 옷을
입은 모습을 타인에게 보이는 것을 극도로 꺼렸다. 부모를 잃은 후 두
명의 의붓오빠에게 경제적으로 의존하며 살았던 그녀는 오빠에게 드
레스 룸에서 성폭행을 당했고, 이 과정에서 옷 입기와 옷을 입은 자
신을 드러내는 데 극도로 예민해졌다. 그녀의 작품에 옷과 자의식, 옷
입기의 고통 같은 소재가 자주 등장했던 이유다. 의상실에서 재단사
가 자신의 몸을 만지는 일조차 참아내지 못했고, 백화점에서 기성복
을 살 때 점원과 만나는 일조차 피하려 했다. 버네사가 초상화 속 버
지니아 울프의 무심한 눈과 입술을 마치 얼룩처럼 처리한 것도 이런
이유 때문이다.

버네사는 검은색을 이용해 사물의 실루엣을 그린 후, 강렬한 색으
로 그 속을 채우는 기법을 썼다. 울프의 초상화에 드러난 색채 대비
는 놀랍다. 연한 자줏빛과 청색, 오렌지, 청록색, 회색기가 도는 초록
빛이 손뜨개로 뜨고 있는 카디건의 분홍색과 대조를 이룬다. 이 초
상화를 그리던 당시 영국에 최초로 소개된 세잔 같은 프랑스 후기인

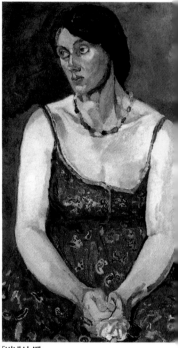

「버네사 벨」
던컨 그랜트 | 캔버스에 유채 | 1918년경
| 94×60.6cm | 런던 국립초상화미술관

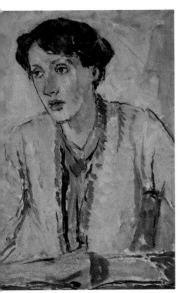

「버지니아 울프」
버네사 벨 | 패널에 유채 | 1912년경 | 41×
31cm | 서식스 몽크스 하우스 | 내셔널
트러스트

상주의 화가들의 화풍에 버네사 벨이 푹 빠졌던 것을 방증하기도 한다. 버지니아 울프는 소설 『델러웨이 부인』의 성공으로 작가로서 이름을 얻으며 영국판 『보그』가 선정한 젊은 세대를 위한 탁월한 소설가로서 명예의 전당에 오른다. 그러나 당시 『보그』의 편집장이었던 도로시 토드가 그녀를 위해 쇼핑을 대행해주었을 정도로 울프는 옷 문제에 서투르고 옷에 대한 콤플렉스에 시달리며 괴로워했다. 남편 레너드에 따르면 그녀는 유행을 무시하고 독자적인 스타일로 옷을 입었으며, 독자들을 만나는 행사에서는 트위드나 코듀로이로 만든 롱스커트, 느슨한 스웨터와 카디건에 얇은 벨트를 매치시키거나 갈색이나 청색의 실크 재킷을 입었다고 한다.

버지니아 울프는 뜨개질을 일종의 테라피로 생각했다. 결혼하기 전인 1912년 초, 그녀는 "뜨개질은 내 인생의 구원자"라며 자신의 취미에 대해 일기장에 꼼꼼하게 적어놓는다. 1941년 자살로 비극적인 생을 마치기 전까지, 그녀는 뜨개질을 통해 자신이 입을 카디건을 비롯한 옷을 일일이 손으로 떠서 입었다. 그녀를 기억하는 지인들의 인터뷰를 봐도, 하나같이 "뜨개질 하나만큼은 정말 잘했다"라고 평하는 것을 보면 손뜨개를 하며 문학작품 구상도 함께하지 않았을까 하는 추측도 해본다. 울프는 인간 내면의 중심에 있는 자아에 깊은 관심을 가졌다. 마음은 마치 거미줄처럼 네 귀퉁이가 서로 맞물려서 만들어지는 공간 같은 것이라고 생각했다. 뜨개질을 하면서 실과 바늘이 만들어내는 무늬를 마음의 조각이라고 여겼을지도 모르겠다.

댄디보이와 꽃미남

아름다움은 경이 중의 경이다. 모든 예술은 표면을 중시한다. 표
면을 예술의 판단 기준으로 보지 않는 사람은 천박할 뿐이다.
_오스카 와일드, 『도리언 그레이의 초상』에서

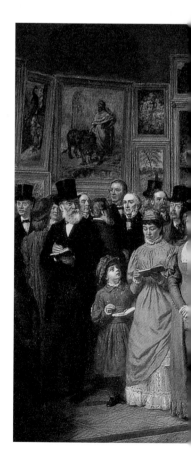

1851년 영국 런던의 수정궁에서는 세계 최초로 국제박람회가 열렸다.
이 박람회는 영국 사회에서 상품이 무대의 중심에 당당하게 서는 계
기를 마련한 이벤트였다. 사람들은 이제야 모든 이들이 평등하게 상
품을 소비할 수 있고 사용할 수 있으리라 믿었다. 말하자면 소비 지
상주의가 등장한 원년인 것이다.

1850년대에는 새로운 유행을 창도하는 고급 의상실 오트쿠튀르
haute couture가 등장하기도 했다. 당시 최고의 패션 디자이너인 찰스 프
레더릭 워스는 오늘날 패션의 기본 문법이 된 화려한 실내장식과 조
명 장치, 마네킹을 매장에 도입하여 상류층 여성들을 매혹했다. 이런
소비문화의 바탕에는 산업혁명을 중심으로 발전한 부르주아 계층의
증가가 있었다. 그러나 상층 계급은 천박한 부르주아와 자신을 차별
화하기를 원했고, 그것을 품격 있는 소비를 통해서 달성하려고 했다.

위선을 거부한 아름다운 패셔니스타,
오스카 와일드

 윌리엄 포웰 프리스의 그림 「로열 아카데미의 관
람객들」은 이런 시대 상황을 배경으로 하고 있다. 프리스는 영국 빅토
리아 시대의 역사화 화가로서, 패션을 통해 그 시대의 생활상을 정확
하게 묘사했다. 그림 속에는 로열 아카데미에서 열린 전시회를 보러
온 관람객들의 모습이 그려져 있다. 그림 오른쪽으로 톱 해트를 쓰고

▼
「로열 아카데미의 관람객들」
윌리엄 포웰 프리스 | 캔버스에 유채 | 10
2.9×195.6cm | 1881 | 개인 소장

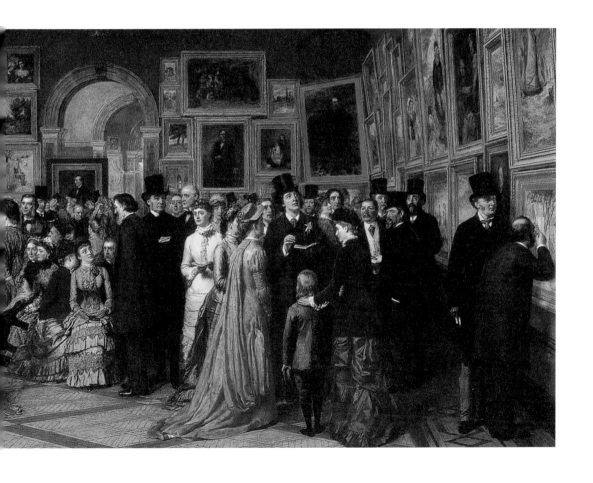

옷깃에 백합 장식을 꽂은 오스카 와일드의 모습이 보인다. 그는 백합과 해바라기를 라펠에 꽂고 다녔다. 당시 백합, 해바라기, 공작새는 유미주의자를 상징하는 일종의 기호였다. 이 세 가지 장식은 아름다움, 순수성, 지속성을 의미했다. 사람들은 오스카 와일드처럼 18세기 로코코풍의 아름다운 남성 복식을 입는 사람을 가리켜 멋쟁이라는 뜻으로 '댄디dandy'라고 불렀다. 그 옆에 있는 여성은 로코코 시대의 바토 가운*을 입고 있다. 이 옷은 전시회에 온 다른 여인들의 꽉 졸라맨 드레스와는 매우 달라 보인다.

1881년은 빅토리아 시대의 몸을 옥죄던 복식에 반대하는 반유행 복식 운동anti fashion이 본격적으로 시작된 해다. 이때의 반유행 복식 운동은 두 갈래로 전개되었는데, 하나는 미적·예술적 접근으로서의 유미주의 복식aesthetic dress 운동이고, 다른 하나는 사회적·이념적 접근으로서의 이성주의 복식rational dress 운동이다. 오스카 와일드는 전자인 유미주의 복식 운동을 대표하는 주요 인물이다. 빅토리아 시대의 패션에는 갖은 점잔을 다 빼면서 한편으로는 여성들에게 에로티시즘을 강요한 남성들의 위선적인 면모가 배어 있다. 오스카 와일드는 이 시대의 '척' 하는 문화에 반감을 가지고 있었고, 그리하여 그 스스로 아름다운 드레스를 걸치고 다니면서 차별화의 길을 걸었다.

● 바토 가운Watteau gown
18세기 초의 대표적인 프랑스 화가 장앙투안 바토의 이름을 딴 패션 스타일. 로코코 시대 가장 기본적인 형태의 여성 가운으로, 헐렁한 자루 형태로 되어 있어 신체 움직임이 편했다. 19세기 후반 티 가운이 등장한 데는 이 바토 가운의 디테일이 큰 영향을 미쳤다. 가운의 등과 목선을 타고 두 개의 박스형 주름이 나 있는데, 복식사에서는 이것을 흔히 '바토 주름'이라 부른다.

나폴레옹 사로니가 찍은 오스카 와일드의 초상사진
1882 | 뉴욕 메트로폴리탄 미술관

빅토리아 시대의 꽃미남, 찰스 디킨스

이어 소개할 이 시대의 꽃미남 혹은 댄디 보이는 바로 소설가 찰스 디킨스다. 그는 작품에서 세밀한 의상 묘사를 통해 인물들의 심리를 잘 드러냈는데, 특히 초기 성공작인 『올리버

트위스트』는 하층민의 복식 묘사와 상징성이 두드러진다. 그 밖에도 각 사회 계층별 복식의 상징성을 잘 그려낸 『데이비드 코퍼필드』부터 그의 대표작이기도 한 『두 도시 이야기』와 『위대한 유산』에 이르기까지, 복식에 대한 그의 관심은 각별했다.

> 판사들만은 깃털 달린 모자를 쓰고 자리에 앉아 있었으나 그 밖의 사람들은 모두 질이 나쁜 붉은 모자에 삼색 모포를 달고 있었다.
>
> _찰스 디킨스, 『두 도시 이야기』에서

> 백발이 성성한 노신사 디크는 다른 보통 신사들과 똑같은 복식을 착용하고 있다. 넉넉한 회색 모닝코트와 흰 바지 그리고 호주머니에 시계를 차고 있다.
>
> _찰스 디킨스, 『데이비드 코퍼필드』에서

이런 식으로 그는 상류층임을 나타내는 구체적인 품목과 특징을 묘사함으로써 계층에 따른 복식의 차별성을 드러냈다.

디킨스 또한 화려한 옷차림을 즐긴 멋쟁이였다고 한다. 초상화 속 그는 당대 꽃미남의 자태를 그대로 보여준다. 어깨까지 내려오는 웨이브 진 머리, 넓은 옷깃이 유난히 눈에 띄는 검은색 코트, 가죽 끈이 달린 바지는 작가가 신고 있는 잘 닦인 부츠와 함께 주름 하나 없이 정갈한 외양을 만들어낸다. 초상화를 그린 대니얼 맥클리즈는 작가의 절친한 친구로, 당시 유미주의 운동에 동참했다고 한다. 산업혁명 이후 부상한 천민자본주의의 모습을 소설 속에 계속해서 그려낸 디

「찰스 디킨스」
대니얼 맥클리즈 | 캔버스에 유채 | 91.4×
71.4cm | 1839 | 런던 국립초상화미술관

킨스지만, 그림 속 그의 풍모는 어딘지 좀 다른 느낌을 준다.

유행에 대한 사람들의 반응은 흔히 다섯 가지로 나타난다. 즉, 극
단적으로 자신을 드러내는 태도, 무관심한 태도, 냉소적인 태도, 도덕
적인 거부감을 드러내는 청교도적 태도, 댄디적 태도가 바로 그것이
다. 사회학자 오린 클랩은 댄디즘을 "사회적 질서와 이에 상응하는 스
타일에 대한 독특한 형태의 저항"이라고 정의했다. 유미주의자 오스
카 와일드의 화려한 복식은 시대에 대한 확실한 딴죽 걸기인 반면,
찰스 디킨스의 복식은 극단적으로 자신을 드러내는 꽃미남의 복식이
었다.

**: 패션을 통치 전략으로
활용한 왕, 루이 14세**

서점의 패션 코너에 가보면 패션지 에디터들과 스타일리스트들이 쓴 다양한 스타일링 관련 서적들이 수북하다. 옷차림이 전략이라는 수사는 진부할 정도지만, 그럼에도 인간 삶에서 스타일링만큼 강력한 정치적 힘을 발휘하는 것도 드물다. 패션 현상이 탄생한 중세부터 현재에 이르기까지 시대의 정조에 맞는 외모가 개발되고 또 사람들 사이에 퍼졌다. 패션은 어느 한 시기에 집단이 사회적으로 승인한 열망이다. 사람들은 그 열망의 대열에 동참하고자 자신의 외형을 바꾼다. 외모appearance란 단순히 얼굴만 뜻하는 것이 아니다. 의복과 액세서리, 몸을 감싸는 행위 전반, 신체적 속성 모두가 외모에 포함된다.

패션은 삶이라는 이름의 무대 위에서 배우로 살아가기 위해 익혀야 하는 기술이기도 하다. 사회학자 어빙 고프먼은 일상생활에서 자아를 표현하는 것과 관련하여 우리 삶은 연극 무대처럼 전경과 후경을 가지고 있다고 했다. 삶이라는 무대에서 뛰어난 배우가 되고 싶다면 이 무대의 앞과 뒤를 잘 조정할 수 있는 능력이 있어야 한다고 말이다. 함께 연기하는 배우와 호흡이 맞지 않으면 제대로 된 내면 연기를 보이기 어렵다. 또한 음향과 분장, 조명에 이르는 스태프들의 노고가 없다면 주인공은 무대에 나서지 못한다.

궁 전 을　무 대 로　절 대 주 의 를　연 기 하 다

　　　　　　지금 소개할 배우는 절대주의 시대에 가장 아름다운 연기력과 연출력을 보여준 이다. 바로 루이 14세. 그는 자신의 왕권과 절대주의 정치를 베르사유라는 무대를 중심으로 벌이는 한 편의 연극이라고 생각했다. 그의 드라마는 날마다 치르는 궁정 의식, 예법, 거울로 지은 화려한 궁전, 패션 전략을 통해 관객들에게 전달되었다. 역사가 조지프 클라이츠는 그를 이렇게 평했다.

> 루이는 바로크 시대의 웅장한 무대 기술자이자 배우였다. 그는 대본을 쓰고 세트를 지었으며, 의상을 디자인하고 연기를 지도했다. 군주의 역할과 본인을 동일한 것으로 만들어냄으로써 절대주의 이념에 힘을 불어 넣었다.
>
> _조지프 클라이츠, 『프로파간다로 보는 루이 14세 시대-절대왕정과 공론』
> (프린스턴대학 출판부, 1976)

　그렇다면 그림 속 복식을 통해 이 '배우'의 자기 연출법을 살펴보자. 현재 남아 있는 그의 초상화는 약 300점으로, 실제로는 700점이 넘게 그려졌다고 한다. 왜 그랬을까? 초상화는 왕의 권위와 명령을 전달하는 일종의 프로파간다, 즉 정치 선전물이었기 때문이다. 왕의 전속 초상화가인 이아생트 리고가 그린 그림 속 왕의 모습은 실제와는 현저히 다르다. 루이 14세는 사치재 중심의 경제를 이끌기 위해 스스로 모델이 되어야 했다. 63세의 군주와는 전혀 어울리지 않는 저 튼튼한 다리를 보라. 이는 당시 퍼져 있던 국왕이체론, 즉 '왕은 두 개의 신체를 가지고 있다'라는 관념을 표현한 것이다. 왕의 늙은 얼굴은 죽음

▶
「루이 14세」
이아생트 리고ㅣ캔버스에 유채ㅣ279×190cmㅣ1701ㅣ파리 루브르 박물관

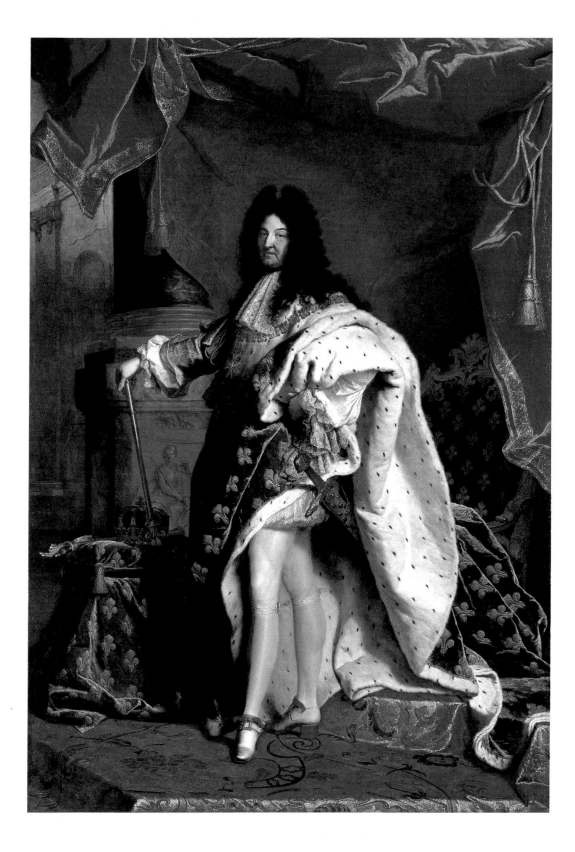

을 피할 수 없는 인간의 몸을 보여주지만, 젊은 다리는 왕국을 지배하는 초시간적인 지배자의 면모를 드러낸다.

　루이 14세의 초상화는 그가 스타일과 취향을 기반으로 한 국가를 만들기 위해 노력했음을 보여준다. 여기에는 패션 선도자로서 그의 모습이 녹아 있다. 그가 입고 있는 예복robe의 안감으로 쓰인 흰 담비 털은 고귀함과 순결의 표상으로서, 왕족과 고위 성직자들만이 두를 수 있었다. 짙은 군청색 예복에는 부르봉 왕조를 상징하는 붓꽃 모양의 문장이 새겨져 있다. 꽃 모양으로 처리되어 있는 세 개의 이파리는 삼위일체의 신앙을 표현한 것이다. 또한 프랑스의 법통을 상징하는 샤를마뉴 대제의 검과 칼집은 다이아몬드로 장식되어 있고, 왕이 든 금빛 지팡이는 왕권을 상징하는 홀scepter로 끝부분이 백합 모양으로 되어 있다. 여기에 푸른색 방석 위에 놓인 왕관과 그 옆의 '정의의 손'도 왕의 이미지를 표상하는 사물들이다. 동서양을 통틀어 이 홀은 지상과 하늘을 연결하는 상징의 막대기로, 왕의 권위를 상징했다. 중국에서는 이 홀을 '규圭'라고 하는데, 이 글자에 '사람 인人' 변을 붙이면 미인 '가佳' 자가 되는 것이 흥미롭다. 단순히 미인이라는 뜻을 넘어 이 홀을 가진 자가 시대의 미적 기준을 선포한다는 뜻이 아닐까? 루이 카토르즈 스타일이라고도 불리는 루이 14세 시대의 양식은 온 유럽의 미적 표준이 되었다.

「루이 14세」의 부분

스타일을 잡는 자, 정치를 잡으리라

　　　　최근 마케팅 분야에서 '체험 마케팅'이라는 용어가 자주 언급된다. 말 그대로 소비자의 소비 경험을 하나의 잊지 못

할 체험으로 만듦으로써 지속 가능한 수익을 창출한다는 것이다. 소비 상황과 분위기, 제품의 상징성, 브랜드, 이 모든 것을 통합해서 미적 경험의 수준으로 끌어올리는 것, 이것이 체험 마케팅의 본질이다.

루이 14세는 파리 패션을 마케팅하기 위해 다양한 전략을 썼다. 쿠르 라렌이라는 파리 최고의 산책길 옆에 조그마한 인공 섬을 만들고는 벨기에산 백조 수백 마리를 풀어놓는가 하면, 늦은 시간까지 쇼핑할 수 있도록 가로등을 설치했다. 당시 인테리어 장식으로 사용하기 시작한 크리스털 제조공정을 산책길에 나온 사람들이 거대한 유리창을 통해 직접 볼 수 있게 했다. 오늘날 윈도 디스플레이 방식을 처음으로 채택하고 이를 정교하게 가다듬었다. 또한 루브르 앞에서는 오늘날의 모범택시에 해당하는 서비스─남자 시종들이 집까지 등을 들고 바래다주는 것─를 제공하는 등, 파리에서의 쇼핑이 편리함과 연결될 수 있도록 노력을 기울였다.

이러한 전략에는 경제를 진작하기 위한 남모를 노력이 숨어 있었다. 당시 프랑스는 해외 무역에서 네덜란드와 영국보다 뒤져 있었다. 이런 와중에 재무장관 장바티스트 콜베르와 함께 루이 14세는 틈새시장인 사치재 시장을 개발하기 위한 이미지 전략을 구상했다. 군주와 기업가가 전략적인 제휴를 맺어 스타일과 취향을 무기로 하는 경제를 창조한 것이다. 그의 후원 아래 리옹 지방에서는 최고급 실크를 생산했고, 이를 바탕으로 파리에서는 디자인을 맡는 이원화 체계가 구축되었다.

이에 더해 루이 14세는 패션 액세서리와 보석 디자인, 실내 인테리어를 위한 고급 가구 제조업, 메뉴판 디자인, 가발업을 중심으로 한 헤어 스타일링 영역까지 새롭게 재창조했다. 헤어 디자이너라는 용어

◀
「신사의 초상」
니콜라 드 라르질리에르 ｜캔버스에 유
채｜79×63cm｜17세기 말~18세기 초｜
소장처 미상

가 탄생한 것도 이때다. 리고의 그림에서 왕이 쓴 가발은 일명 페뤼크 알롱제Perruque allongée라 불리는 것으로, 이는 사자의 갈기를 흉내 내어 만든 것이다. 또 다른 궁정화가 니콜라 드 라르질리에르가 그린 귀족의 초상화에서 마치 1980년대 한국 미스코리아들의 헤어스타일을 연상케 하는 사자 머리를 하고 있는 남자들을 볼 수 있다. 1685년부터 머리 높이는 계속해서 올라갔고, 남자들은 모자를 쓰지 않고 머리카락의 위용을 보여주는 것을 높은 지위를 상징하는 스타일로 받아들였다. 당시 유명 헤어 디자이너들은 벌써 자신의 헤어 살롱을 가지고

있었고 귀족들의 여행에 동행하며 머리를 매만져 주는 코디네이터 역할도 했다.

여성들을 점원으로 둔 것도 파리가 처음이었다. 이때부터 현재 우리가 쇼핑하는 방식이 시작되었다. 쇼핑 문화의 발달과 감성 가득한 도시의 미감은 관광 산업을 부흥시키는 밑거름이 되었다. 어디서 먹고 마시고 쇼핑하면 좋을지를 안내하는 여행 책자도 나왔다. 당시 유럽의 다른 나라에서는 주요 고적지를 설명하는 여행 책자를 내는 데 그친 반면, 프랑스에서는 이때 이미 라이프스타일에 근거한 여행 책자가 만들어졌다. 루이 14세는 패션 상품의 소비가 소비자의 정서적인 몰입을 이끌어낼 때 이뤄진다는 현대적 마케팅의 가르침을 이미 실천했다. 마케팅적 관점에서 볼 때 그는 국가 이미지를 브랜드화하고 여기에 맞추어 삶과 소비를 전략적으로 조종한 최초의 인물이다. 스타일을 잡는 자, 정치를 잡게 되리라는 통찰은 바로 여기에서 나왔다.

II

시 대 를
움 직 인
패 션

바지는
민주주의를 부른다

의상 디자이너는 바르비종파의 화가가 아니다. 디자이너의 창작
물은 오히려 시적 표현과 닮아 있다. 거기에는 반드시 노스탤지
어, 향수가 있어야 한다. 한겨울에도 꿈꿀 수 있는 여름과 같은
환상이 바로 그것이다.

_크리스티앙 디오르, 『디오르가 쓴 디오르-자서전』에서

패션 디자이너 크리스티앙 디오르의 말을 곰곰이 생각해보았다. 한겨
울에도 여름을 꿈꿀 수 있는 것. 이러한 노스탤지어는 패션 디자인을
이끌어가는 하나의 힘이다.

바르비종파 화가 나르시스 비르질리오 디아스는 그 화파에 대한
디오르의 말을 뒤집기라도 하듯 동양에 대한 환상과 향수가 담긴 실
내 풍경을 그렸다. 바르비종파는 자연을 상상력의 원천으로 삼은 일
련의 화가들을 가리킨다. 그러나 디아스는 어린 시절 패혈증 때문에
다리를 절단해야 했고, 이로 인해 실내 스튜디오에서 작업할 수밖에
없었다. 이 그림 속 터키풍의 실내 장면도 상상의 산물이다. 화가가
표현하고자 한 여름날의 환상이 그림 곳곳에 아련히 배어 있다.

「터키식 인테리어」
나르시스 비르질리오 디아스 | 캔버스에
유채 | 24.76×33.02cm | 연대 미상 | 뉴욕
바사르 대학 프랜시스 레만 뢰브 미술
센터

터키풍 유행으로 바지를 입게 된 여성들

유럽에서 동방 하면 곧 터키를 떠올릴 만큼 이
나라가 유럽인들의 사고에 미친 영향력은 크다. 17세기 말부터 서유럽
에 문호를 개방한 터키에는 많은 예술가들이 모여들었다. 터키는 르
네상스 시절부터 베네치아를 통해 고급 실크와 자수 제품을 서유럽
에 수출했다. 특히 프랑스와 영국, 네덜란드와는 수출 기구까지 설치
하면서 그 관계를 더욱 공고히 했다. 이때부터 본격적으로 터키의 패
션과 실내장식 노하우가 유럽 궁정에 소개되었다. 이후 거의 500년간
터키는 서유럽에 문화적으로 영향을 미쳤다. 중동과 유럽, 아시아를
잇는 지리적 배경은 다양한 문화가 녹아든 패션을 만들어냈고, 이 패

션은 다시 유럽에서 여성해방을 위한 씨앗을 뿌렸다.

　터키풍은 당시 세계 패션의 중심인 파리에서 동양풍 패션의 유행을 낳았고, 복식 개혁 운동과 맞물리면서 대안 패션으로 부상했다. 터키풍의 바지를 변형한 여성용 판탈롱 블루머*는 스포츠 패션으로 각광받았다. 터키 패션의 유행으로 여성들도 바지라는 아이템을 입을 수 있게 된 것이다. 이는 "패션의 유행은 민주주의를 촉진한다"라는 사회학자 질 리포베츠키의 주장과도 맞아떨어지는 부분이다.

● 블루머bloomer
미국의 저널리스트인 아멜리아 블루머(Amelia Bloomer) 여사가 최초로 입었던 바지에서 비롯된 것으로, 풍성한 속바지 형태의 반바지.

▼
「불로뉴 숲의 자전거 산장」의 부분
장 베로 | 캔버스에 유채 | 53.5×65cm
1900년경 | 파리 카르나발레 박물관

터키풍 패션의 이국적 아름다움

　　　　　　　터키풍 패션과 관련해서 이번에 소개할 화가는
스위스 출신의 장에티엔 리오타르다. 그는 파스텔화와 판화를 통해
터키 패션을 가장 정확하게 묘사한 작가로 평가받는다. 1738년부터
1742년까지 지금의 이스탄불인 콘스탄티노플에서 활동한 그는 당시
그곳에 거주하던 영국인들의 초상화를 주로 그렸다고 한다. 특히 터
키의 관습과 패션에 매료되어 터키풍 의상을 입고 수염을 길렀던 리
오타르의 기괴한 면모는 그가 유럽에 돌아온 후 좋은 평을 받는 데
걸림돌이 되었다고 전한다.

　그는 일생 동안 패셔너블한 살롱 미술과 관전 작가로서의 면모를
작품 속에 그대로 녹여냈다. 초상화가로서 리오타르는 모델을 정직하
게 다루었다고 한다. 그의 모델들은 대부분 심도가 느껴지지 않는 회
갈색 벽을 배경으로 포즈를 취했다. 그는 장식이나 드레이퍼리, 눈길
을 끄는 사무실의 인테리어, 지위를 표시하는 상징성 같은 것들을 철
저하게 무시하고 초상의 주인공을 솔직 담백하게 표현한 화가로 알려
졌다. 단순한 구도, 예리한 스타일, 사실주의풍의 화면은 의뢰인들에
게 좋은 평을 받았다.

　「터키 옷을 입은 마리 아델라이드의 초상」의 주인공은 루이 15세
의 셋째 딸 마리 아델라이드다. 모델은 지금 독서 삼매경에 빠져 있는
듯하다. 옅은 회갈색 벽면을 배경으로 초록색 소파가 푸근한 느낌을
준다. 모델은 카프탄kaftan이라 불리는 전형적인 터키풍의 긴 겉옷과
발목으로 갈수록 좁아지는 형태의 바지를 입었다. 카프탄은 밝은 녹
청색, 선황색, 연보라, 모과색 등 다양한 색감을 띠어 그 이국적 매력
을 더했다고 한다. 청록빛 터번과 어울리는 터키석 귀걸이가 인상적이

다. 터키풍 의상은 가장 무도회의 단골 메뉴로 각광받았다고 한다. 다
양한 이미지로 변신해야 하는 시간, 아마도 하늘빛을 담은 터키석과
이국적 색감의 패션은 가장 잘 어울리는 코디네이션이 아니었을까.

　　마지막으로 소개할 그림은 프란츠 크사버 빈터할터˚의 그림 「레오
닐라의 초상」이다. 주인공 여인은 러시아 출신으로 비트겐슈타인 성
주의 정부였던 레오닐라다. 여인은 터키풍 소파 위에 누워 오달리스
크˚˚처럼 대담한 포즈를 취하고 있다. 초록색 물감을 환하게 풀어놓

▲
「터키 옷을 입은 마리 아델라이드의 초상」
장에티엔 리오타르 | 캔버스에 유채 | 50
×56cm | 1753 | 피렌체 우피치 미술관

▶
「레오닐라의 초상」
프란츠 크사버 빈터할터 | 캔버스에 유
채 | 142.23×212.08cm | 1843 | 로스앤젤
레스 폴 게티 미술관

●프란츠 크사버 빈터할터Franz Xaver
Winterhalter (1805~73)
독일 남서부의 작은 마을에서 태어
난 빈터할터는 모나코의 왕립미술학
교에서 교육을 받았다. 그는 프랑스
의 루이 필립 왕의 궁정화가가 되면
서 본격적으로 왕족들을 위한 초상
화가로 인정받는다. 빈터할터의 초상
화들은 섬세한 친밀감의 순간을 포
착하여 그려낸 것으로 정평이 높다.
영국, 프랑스, 벨기에의 궁정에서는
그에게 초상화를 의뢰하느라 바빴다.
후원자들의 실제 이미지보다, 본인이
보이고 싶어하는 모습을 그려내는 작
가의 능력 덕분이다.

● ●오달리스크odalisque
터키 제국 후궁의 시중을 들던 여
자 노예. 1840년대 미술작품의 주
요 테마로 등장했다.

은 듯 할렘 궁전을 연상하게 하는 그림의 배경은 1843년 파리의 스
튜디오다. 당시 귀족 부인들은 터키풍 인테리어를 배경으로 초상화
를 제작했다. 특유의 패션 감각과 직물의 물성을 그림에서 표현하는
것을 좋아했던 빈터할터의 세심한 연출이 돋보인다. 모델의 허리선을
감싸고 있는 것은 동양풍의 분홍빛 새시sash 벨트다. 물결무늬가 곱게
새겨진 상앗빛 실크 드레스와 흑옥으로 만든 장식 단추는 봉긋하게
드러난 가슴에 시선을 묶어둔다. 아치형으로 세심하게 그린 눈썹, 짙
은 속눈썹으로 치장한 우수에 찬 눈동자에서도 1840년대 초반 유행
한 터키식 메이크업의 영향이 느껴진다.

태평양을 건너간
중국의 매력

이번 테마는 시누아즈리*다. 활발한 무역으로 중국의 다양한 물품들이 유럽에 전해지면서 이국적인 스타일의 무늬와 문장, 텍스타일에서 얻은 영감이 유럽 복식과 실내장식품에 영향을 미친다. 시누아즈리의 흔적이 강하게 나타나는 것이 18세기 로코코 시대의 미술이다. 그이전부터 중국은 이미 많은 유럽인들에게 새로운 상상력을 자극하는 땅이었다. 1295년 마르코 폴로의 『동방견문록』이 출간되면서 동양에 관한 상상력은 새로운 날개를 달고 비상한다. 1357년에 출간된 『존 맨더빌 경의 여행록』에서 동화처럼 기록된 동양에 대한 묘사는 극동에 대한 서구인의 관심을 증폭시켰다. 시누아즈리는 파리에만 두 군데의 동양 유물을 취급하는 전문 시장이 생겨났을 정도로 18세기 유럽에 큰 반향을 일으켰다. 이국적인 것을 선호하는 취향은 삶의 면면에 스며들었다. 건축과 더불어 실내장식에 의미를 부여하는 경향이 나타나면서 장식미술의 일환으로 중국풍 유행은 더욱 탄력을 받는다.

● 시누아즈리Chinoiserie
시누아(Chinois, 중국)에서 유래한 말로 '중국 취향'이라는 뜻이다. 중국 풍 장식미술의 흔적이 드러나는 유럽 미술의 양식을 통칭한다. 17세기 후반부터 18세기 말까지 유럽 전역에서 장식미술과 건축, 정원, 회화, 직물 염색에 이르는 분야에서 동양 유물과 유럽인들의 이국적 취향이 결합되어 출현한 새로운 취향과 스타일을 아우르는 개념이다.

중국풍 드레스를 입은 18세기의 쿠르티잔

드루에의 그림에도 중국풍의 패턴과 텍스타일이 나타난다. 그림의 주인공은 바로 왕의 여자, 루이 15세의 정부인

▶
「퐁파두르 부인」
프랑수아위베르 드루에 | 캔버스에 유채 | 217×156.8cm | 1763~64 | 런던 내셔널갤러리

퐁파두르 부인으로, 로코코 시대의 취향과 스타일을 논하려면 반드시 거론해야 하는 인물이다. 당시 그녀는 가장 유명한 쿠르티잔(고급 매춘부)이었다. 그녀는 당대의 패션 리더이자 화가를 비롯한 예술가들의 후원자로 활동했다. 사실상 로코코 시대의 모든 실내장식과 예술품의 취향에는 그녀의 입김이 작용했다고 말할 수 있다.

퐁파두르 부인이 입고 있는 실크 드레스의 패턴은 원래 중국에서 유래한 것으로 이후 중국풍 패션이 인기를 끌면서 유럽에서 자체 생산하게 된다. 무늬가 새겨진 실크는 중국풍 디자인을 서구에 소개하는 견인차 역할을 했다. 고급 리넨에 수놓은 용과 개, 사자, 불사조 문양들은 중국풍의 영향을 받은 것이다. 이러한 동양풍 텍스타일은 세기를 더해가면서 더욱 심미적 경향을 띠게 된다. 나아가 서양 복식이 동양풍 패턴과 디자인을 적극적으로 받아들이면서, 서양 전통 패션에 중국풍이 자연스레 녹아들어가는 현상이 발생하게 된다. 사실상 로코코 시대의 섬세하고 환상적인 여성미의 바탕에는 '동양'이라는 타자에 반응하는 서양의 방식이 숨어 있다.

신 대 륙 의 새 로 운 부 를 상 징 하 는 중 국 풍 의 유 행

이번에는 윌리엄 맥그레거 팩스턴이라는 미국 화가의 그림을 살펴보자. 이 그림에서는 마치 페르메이르의 실내를 그린 작품에서 볼 수 있는 따스함이 느껴진다. 여인의 옷차림과 주변이 첫눈에 이 모델의 사회적 지위를 확인할 수 있도록 도와준다. 황금 빛깔이 도는 작은 병풍, 전체적인 인테리어와 어울리지 않는 후면의 티치아노 복제 그림은 구혼자를 선별해야 하는 여인의 고민거리를 넌

로브 아 랑글레즈▲▲
1780년대(직물 1740년대) | 영국

채색된 평직 실크▲
유럽에 수입되었다가, 나중에 유럽에서 자체 생산한다. 중국의 채색 실크 중 하나가 「퐁파두르 부인」에 묘사되었다.

「새 목걸이」
윌리엄 맥그레거 팩스턴 | 캔버스에 유채 | 91.76×73.02cm | 1910 | 매사추세츠 보스턴 순수미술관

지시 말해주는 소품이다.

　그림 속 두 여인은 구혼자에게 받은 목걸이에 대해서 이런저런 이야기를 나누고 있다. 벽면의 병풍이 두 사람의 은밀한 대화 공간을 만들어 준다. 이것은 1740년경부터 유럽 귀족들이 경쟁적으로 구매한, 높이가 2.8미터 정도 되는 코로만델Coromandel 병풍이다. 18세기 초반 동인도회사는 병풍 형태의 옻칠 공예품을 수입했다. 인도의 코로만델 해안을 거쳐 유럽으로 이송된 이유로 이런 이름이 붙었는데 중국식 풍경과 일상, 꽃과 새 문양을 새긴 12폭짜리 병풍이었다. 이런 소품들은 중국과의 교역을 통해 많은 경제적 이익을 얻었던 보스턴 사람들의 중국풍 취향과 과시적 소비를 대변해준다.

　여인은 서랍장이 달린 필사용 테이블에 앉아 구혼자에게 선물에 대한 감사편지를 쓰려는 것 같다. 여성이 입은 분홍빛이 감도는 만주족 여성의 전통 복식은 청조 중국 여성들의 일상복이었다. 젖힌 소매와 하이칼라를 단 이 옷은 현대 중국 패션의 한 획을 긋는 치파오로 발전한다. 아름답게 꾸민 여인은, 곧 남성을 중심으로 한 가부장적 가정의 신분과 지위를 나타내는 지표였다. 그림 속 벽면에 보이는 티치아노의 그림처럼, 전쟁에서 얻은 전리품으로서 아내의 이미지가 실내 장식용 그림에 등장하는 것은 당연한 일이다. 중국 복식은 신체를 편안하게 감싸는 형태로 되어 있기 때문에 코르셋과 크리놀린*으로 육체를 옥죄여 고통스러워하던 많은 여성들에게 사랑받았다.

　1910년대 미국 동부는 중국과의 활발한 경제 교류를 통해 이국적인 타자로서 '동양'에 대한 신비감을 더욱 키웠다. 그래서인지 팩스턴뿐만 아니라 초기 미국 인상주의 화가들의 작품 속에는 이런 동양풍 의상을 입은 여인이 자주 등장한다. 유럽과 미국 내에서 합리적인 복

● 크리놀린crinoline
'새장'이라는 뜻으로, 원래는 말총으로 만들었으나 시간이 가면서 가는 철사를 이용해 일종의 구조물처럼 만들어졌다. 페티코트의 대체물로 볼 수 있다. 이것을 입고서 위에 드레스를 입으면 드레스에 풍성함이 더해졌다.(관련 그림은 198쪽 참조)

식과 선거권, 정치적 자유를 위한 여성들의 끊임없는 투쟁이 있었던 시대임을 고려할 때, 팩스턴의 그림 속 여인은 세상의 흐름에 애써 눈을 감고 있는 것처럼 보이기도 한다. 이 그림은 당시 안티 페미니즘과 같은 흐름이 동시에 존재했다는 사실을 역설적으로 보여준다.

유럽을 강타한 시누아즈리 유행

 이탈리아 화가 티토 콘티가 그린 유쾌한 풍속화를 보자. 콘티는 의상 회화Costume Picture 장르의 전문가였다. 이 장르는 정확한 역사적 고증보다는 눈에 띄는 화려한 복식과 액세서리를 통해 시각적인 즐거움을 주려는 목적으로 그려졌다. 콘티는 사물을 묘사하는 기술이 뛰어난 작가였다. 연극적인 무대를 연상시키는 초록색 커튼, 겨울의 한기를 막기 위해 내건 벽면용 양탄자, 백색 공단 드레스 표면의 재질감과 섬세하게 묘사한 레이스 칼라는 눈부실 정도다. 공작 깃털을 단 부채도 빼놓을 수 없다. 여인이 손에 쥔 중국식 종이 부채, 호랑이 깔개, 중국 악기인 비파, 중국산 청화백자, 흑단으로 만든 스탠드 위에 올려놓은 중국인 조각상이 눈에 들어올 때쯤, 우리는 그녀가 중국 물품을 광적으로 소장하려는 귀족 여성임을 알게 된다.

 1602년에 네덜란드가 동인도회사를 설립하면서 중국을 비롯한 동방의 물품들이 조금씩 유럽으로 유입되었다. 1660년경부터 계속해서 루이 14세의 궁정으로 유입된 동양 유물은 그 자체로 소장가치가 높았다. 루이 14세의 왕실을 중심으로 동양 유물을 소장하려는 트렌드가 프랑스 상류사회에 퍼지면서 컬렉터 층이 두터워졌다. 1673년에서 1715년 사이 프랑스 왕실 소장 유물을 기록한 목록에 약 900점의 동

◄
「주인님께 경배를」
티토 콘티ㅣ패널에 유채ㅣ44.4×31.7cmㅣ
개인 소장

양 도자기가 기록되어 있을 정도였다. 시누아즈리의 유행을 18세기
로코코 시대로만 한정해서는 안 된다. 이미 그 씨앗은 바로크 시대
후반부터 뿌려졌다. 중국인 입상 앞에서 치맛단을 살포시 들고 인사
를 건네려는 여인의 미소에서, 중국이라는 이국적 타자에 푹 빠져 있
던 유럽의 면면을 살펴볼 수 있다. 시누아즈리는 이국적 취향과 실내
장식 본능이 결합되면서 유럽 사회를 강타하는 트렌드로 변모한다.

「자화상」
도리스 클레어 진케이슨 l 캔버스에 유
채 l 107.2×86.6cm l 1929 l 런던 국립초
상화미술관

중 국 풍 패 션 의 은 밀 한 유 혹

커튼 뒤 무대로 들어가려는 여자의 모습이 매
혹적이다. 그림의 주인공은 서른한 살의 스코틀랜드 출신 화가이자
무대의상 디자이너인 도리스 클레어 진케이슨. 줄기둥을 연상시키는
긴 목과 봉긋한 가슴을 환하게 드러낸 채, 1920년대 후반의 전형적인
메이크업 방식으로 화장했다. 당시에는 섀도와 아이펜슬을 이용해 강
한 눈빛을 만들려고 애썼다. 여기에 붉은색 볼 터치와 우체통이 떠오
를 만큼 짙은 빨간 립스틱으로 마무리했다. 확신에 찬 듯 보이는 그녀
의 눈빛은 화려한 이브닝드레스와 맞물려 고혹적인 매력을 토해낸다.

진케이슨은 영국 왕립아카데미를 졸업한 후 영국의 상류층 여성들을 사실적으로 묘사해낸 초상화가였다. 그녀는 최신 의상을 입고 공원을 산책하거나 승마 교습을 받는 여인들을 자주 그렸다. 당시 상류층 여성들은 자신들의 패션과 라이프스타일을 과시하기 위해 경쟁적으로 산책을 하고 경마장을 방문했다. 특히 불로뉴 숲 근처의 롱샹 승마 경기장은 옷 잘 입기로 소문난 여자들의 시연장이었다.

진케이슨은 다재다능한 예술가였다. 패션 잡지의 삽화가로 활동하는가 하면, 영국 국립철도청을 위한 포스터를 그리기도 했다. 하지만 그녀가 진가를 발휘한 곳은 연극계였다. 그림에서 그녀가 착용한 실크 소재의 스톨●은 중국풍의 모티프를 딴 것이다. 술이 곱게 달린 검은색 실크 스톨에는 원앙새 한 쌍이 서로를 그리워하며 사랑에 빠진 모습이 묘사되어 있다. 1920년대 중국풍 패션이 다시 유행했고, 여성들은 중국의 화조화 패턴을 자신들의 은밀한 성적 욕망을 전달하는 수단으로 사용했다고 한다. 그림 속에서 보이듯, 연극 의상과 일상복을 겹쳐 입는 방식은 당시 유행한 스타일링의 한 방법이었다.

시누아즈리는 18세기에 전성기를 누리다가 19세기에 퇴조한다. 기모노를 비롯한 일본풍 패션, 자포니슴●●이 중국풍 패션을 대체했기 때문이다. 당시 미국과 유럽에서 중국 이민자의 노동 파업이 사회 문제로 떠올랐고 이로 인해 중국풍 패션에 부정적인 이미지가 각인되었다. 일본풍 패션은 남자를 위해 헌신하는 '나비부인'의 이미지로 파리를 비롯한 구세계를 사로잡았고, 서태후처럼 강한 중국 여성의 이미지를 원하지 않았던 남성들로 인해 인기를 얻게 된다. 하지만 1920년대 샤넬이 만들어낸 독립적인 여성상이 패션계를 사로잡으면서 진케이슨의 초상화 속 중국풍 미학은 다시 인기를 얻게 된다.

●스톨stole
여성용 어깨걸이로 폭이 좁은 것을 말한다. 양쪽 끝에 술 장식을 달기도 한다. 스카프와 비슷한 용도로 사용되는 스톨은 이브닝드레스에 맞춰 화려하게 사용하거나 여름에 실용적으로 어깨에 걸치기도 한다.

●●자포니슴Japonisme
일본 미술을 차용한 유럽 미술의 경향을 지칭하기 위해 1872년 프랑스의 판화가이자 미술평론가였던 필리프 뷔르티가 일본풍의 디자인이 가미된 장식미술과 일본을 배경으로 한 회화 등을 포함하는 포괄적인 개념으로 사용했다.

기모노를
사랑한 파리

로브 마셜 감독의 영화 「게이샤의 추억」에서 가난 때문에 교토로 팔려온 치요는 갖은 수모와 고통 속에서 '자신에게 친절을 베풀어준 한 남자를 생각하며' 게이샤가 된다. 하지만 게이샤가 됨으로써 자신이 사랑하는 사람과 맺어질 수는 없게 된다. 영화는 그것이 바로 게이샤의 문화라고 이야기한다. 영화는 분홍색 벚꽃과 유장한 버드나무의 세계, 그 사이에 존재하는 화류계 속 게이샤를 보여준다. 영화 속 게이샤는 집 한 채 값과 맞먹는 실크 기모노를 입고, 화면 밖 동양에 대한 신비감에 사로잡힌 우리의 시선을 장악한다. "게이샤의 우아한 옷 한 벌은 화가의 물감과 같다"라는 대사가 뇌리에 맴돈다. 동양의 수묵화 위에 파스텔로 새롭게 옷을 입히는 느낌이랄까. 영화는 서구인의 상상 속 동양의 모습을 그려낸다.

이제 서구 미술 속에 등장한 기모노의 이미지, 나아가서 자포니슴이라는 서양인들의 시각이 어떻게 동양을 규정하고 해석해왔는지 살펴보자. 그림 속 기모노의 주름 하나하나에는 서구인들의 환상 어린 착각들이 배어 있다. 19세기 중엽, 일본의 에도 시대(1603~1867)가 막을 내리고 구미 열강에게 문호를 개방하던 당시 유럽과 미국에 수많은 일본 문물들이 전해진다. 일본의 주요 교역 물품은 도자기였다. 도자기를 포장하는 데 일본인들은 우키요에* 판화와 삽화 그림이 들어

● 우키요에浮世繪
일본의 무로마치 시대부터 에도 시대 말기(14~19세기)에 서민 생활을 기조로 해 제작된 회화의 한 양식.

간 종이를 사용했는데 이것이 프랑스 화가들의 눈에 띄게 된 것이다.

일본 미술에 영향을 받았던 작가들은 반 고흐와 모네, 마네, 드가, 르누아르, 휘슬러, 티소, 앨프리드 스티븐스 등 다양하다. 원근법을 무시한 듯한 비대칭적인 화면 구성, 주인공을 항상 중심에 놓았던 유럽 회화의 전통과 다른 사물과 인물의 배치 방식은 인상주의 화가들에게 일종의 충격이었다. 평면 위에 그려진 고요함의 세계, 면과 덩어리를 통해 자연을 표현한 일본 미술은 새로운 표현방식을 둘러싸고 기존의 아카데미와 전쟁을 치르던 예술가들의 영혼을 해방시키는 역할을 톡톡히 했다. 단테 가브리엘 로세티와 존 에버렛 밀레이, 에드워드 번존스 같은 영국의 라파엘전파 화가들 또한 이러한 일본풍의 예술에서 영감을 얻었다. 일본의 기모노와 자포니슴의 영향은 그들이 이후 복식 개혁 운동을 전개하는 데 사상적인 근거를 마련해준다.

서구 화가의 시선으로 박제돼버린 우키요에

휘슬러의 「보라색과 장밋빛」은 참 재미있는 그림이다. 앞에서 설명한 중국풍과 일본풍이 혼재된 그림이기 때문이다. 그림 속 청화백자에는 중국 청나라 강희제 시절을 상징하는 여섯 명의 여인이 그려져 있다. 모란과 국화, 나비가 수놓인 전형적인 중국풍 비단 자수 패턴이 돋보이는 여인의 상의와 검은색 기모노 하의가 묘한 분위기를 자아낸다. 오른쪽의 중국풍 소매 밴드와 그림 속 여인의 상의를 비교해보면, 휘슬러가 얼마나 아시아풍 소품과 패션에 푹 빠져 있었는지를 알 수 있다.

이어서 휘슬러의 다른 작품 「살색과 초록색의 변주-발코니」를 살

비단 자수가 수놓인 중국 소매 밴드
19세기 말 | 텍스타일 | 런던 빅토리아 앤 드 앨버트 박물관

「보라색과 장밋빛」
제임스 애벗 맥닐 휘슬러 ｜캔버스에 유채 ｜92.08×61.6cm ｜1864 ｜필라델피아 미술관

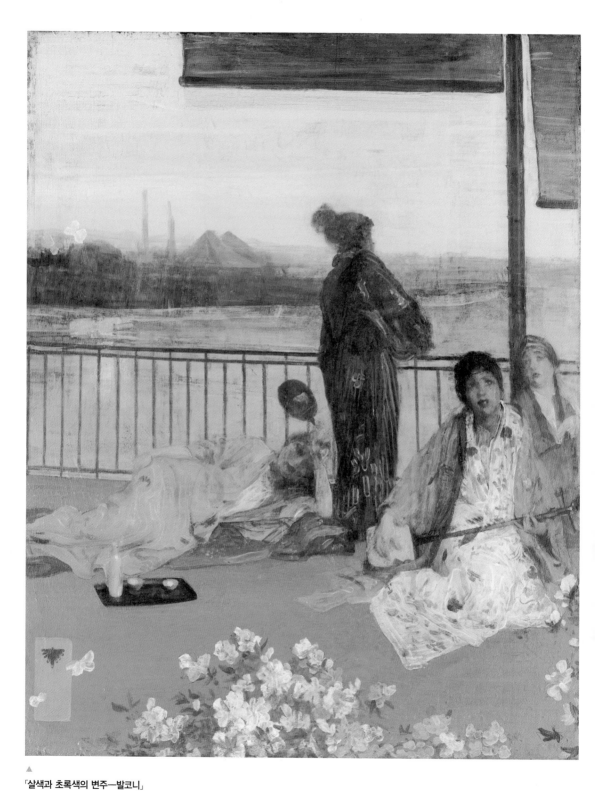

「살색과 초록색의 변주―발코니」

제임스 애벗 맥닐 휘슬러 | 카드보드에 유채 | 61.4×48.8cm | 1864~70년경 | 워싱턴 프리어 미술관, 스미소니언 인스티튜트

퍼보자. 휘슬러의 스튜디오에는 다양한 패턴과 자수로 장식된 기모노들이 즐비하게 널려 있었다고 하는데 이 그림에서도 그가 수집한 기모노를 볼 수 있다. 연한 살색 기모노가 바로 그것이다.

휘슬러는 이 작품처럼 두 가지 주요한 색상의 변주와 조화를 주제로 한 그림들을 많이 남겼다. 그는 이 그림에서 다양한 색상 덩어리들을 표현하고 있다. 청록색으로 그려진 다다미 바닥 위에는 일본풍 다기가 놓여 있고, 발이 처진 발코니 밖으로는 희미한 수묵화의 한 장면 같은 배경이 펼쳐지고, 연초록의 기모노를 입은 여인, 하늘색 기모노가 빛나는 여인은 샤미센을 들고 계절을 노래하고 있다. 살굿빛 기모노를 입은 여인은 짙은 보라색 원단에 기대어 편안한 자세로 오후의 망중한을 즐기고 있다. 꽃을 그린 것인지 나비를 그린 것인지, 흐드러지게 핀 흰색과 분홍색 꽃들에서 인상주의의 자유분방함이 느껴진다.

사실 휘슬러의 이 그림은 인형에 기모노를 입혀 그린 것이다. 그림에서 기모노의 착용 방식이 거의 지켜지지 않고 있음을 알 수 있는데, 이는 일본에 대한 작가의 얕은 지식을 드러낸다. 원래 이 작품은 우키요에의 거장 도리이 기요나가의 「수미다 산의 가을 달빛」에서 영감을 얻은 작품이다. 도리이 기요나가는 에도 토박이로서 '낭만적인 허구 속에 갇혀 있던 미인'들을 현실의 세계로, 화창한 봄날 벚꽃이 흐드러지게 피는 자연의 세계로 끄집어낸 화가였다. 그는 오반이라 불리는 대형 화폭에 에도의 명승지와 자연의 풍경, 그 속에 스며든 여인의 모습을 사실적인 화풍으로 담아낸다.

18세기 말, 기요나가의 작품을 효시로 우키요에는 시적 정취와 서정적인 면만을 드러내던 미인도를 버리고 현실적인 아름다움을 묘사하는 미인도로 변화한다. 이전에 유곽과 극장 풍경 등 협소했던 배경

「수미다 산의 가을 달빛」
도리이 기요나가 | 목판화 | 36.9×24.6cm | 1784 | 런던 영국박물관
1년 12개월의 독특한 풍광을 주제로 그린 연작 중 하나.

장소들이 에도 시내 속, 살아 숨 쉬는 사람들의 이미지로 가득하게
된 것은 바로 기요나가를 통해서다. 그는 오사카와 교토 문화에서 독
립하지 못했던 에도가 드디어 자신만의 문화적인 정체성을 확보하게
된 후의 풍취를 그림에 담았다.

이런 역사적인 배경들이 서구 화가들의 시선 속에서 예쁘고 우아
한 한 벌의 기모노로서, 그저 화가의 물감과 같이 처리되어 버린 것
이 아쉽다. 서구에 이식된 동양의 풍경, 그 속에 존재하는 치열한 실
존과 생의 감각은 집 한 채 값의 화려한 기모노의 미에 부식되어버렸
다. 「게이샤의 추억」이라는 영화가 다시 한 번 떠오른다.

서양 부인들의 실내복으로 쓰인 기모노

자포니슴은 유럽의 패션에 크게 두 가지 영향을
미쳤다. 첫째는 기모노가 여성들의 실내복으로 유행하게 되었다는 점
이고, 둘째는 기모노용 원단들이 당대 유럽 의상에 적용되었다는 점
이다. 시간이 지나면서 기모노는 유럽에서 라운지웨어의 효시가 되고,
철저하게 서구화되어 그들 나름의 복식으로 발전하게 된다.

이제 인상주의 화가 르누아르의 「에리오 부인」을 살펴보자. 그림
속 주인공은 프랑스 루브르 백화점의 대주주였던 에리오 씨의 부인
이다. 그림 속 에리오 부인은 기모노를 집 안에서 편안하게 입는 가운
으로 입었다. 이 그림이 그려지던 당시, 유럽 여인들은 기모노를 실내
복과 잠옷 위에 입는 화장복으로 주로 입었다고 한다. 원래 일본에서
는 면으로 만드는 유카타를 실내복으로 입지만, 그림 속 기모노는 실
크 소재의 외출복인 것으로 보인다. 당시 특히 인기를 끌었던 것은 흰

▶
「에리오 부인」
피에르 오귀스트 르누아르 | 캔버스에 유
채 | 65×54cm | 1882 | 함부르크 미술관

색 자수가 놓인 실크 새틴이었다. 이 원단은 에도 시대 사무라이 계
층의 여성들이 즐겨 입던 기모노에 사용되었던 것으로, 런던에서 유
럽 고객들의 몸 치수에 맞게 재단되어 판매되었다. 원단의 표면에는
암적색의 모란 무늬와 등나무, 국화, 중국식 부채 무늬들이 금속성 느
낌이 나게 수놓여 있다.

　에리오 부인의 초상화를 그릴 무렵은 르누아르가 이탈리아 기행

을 막 마친 때였다. 여행을 통해 라파엘로의 고전주의 그림에서 영향을 받고, 인상주의 화풍에서 독립하여 자신만의 풍성한 색채를 기반으로 하는 더욱 원숙한 그림을 그리게 되었다. 작가는 이 시기를 고전주의라는 신부와 함께한 '신혼여행'이라고 말한다. 이 그림에서 드러나는 강한 원색 대비와 관능미의 표현은 그의 새로운 행보를 보여준다. 에리오 부인의 얼굴을 보면서 어쩌면 저렇게 포토샵으로 피부를 처리한 듯한 느낌이 날까 하고 생각한 적이 있다. 그 비결은 르누아르가 꾸준히 여성 누드를 그리면서 몸에 배어버린 현란하면서도 섬세한 피부 색조의 처리 기술에 있는 것 같다. 당시 초상화가들은 고객들의 주문에 따라 피부와 머릿결, 헤어스타일에 이르기까지 실제보다 좀 더 아름다운 모습으로 포장된 초상화들을 제작했다고 한다. 에리오 부인도 실제 모습보다 훨씬 더 아름답게 그려지지 않았을까.

일본 예술에 대한
헌사와 풍자를 동시에 담은 모네

　　　　　이 그림은 인상주의 화가 클로드 모네의 「일본 여인—기모노를 입은 카미유」다. 모네는 풍경화로 유명세를 떨친 화가였기에 그림 속 기모노를 입은 화가의 아내 모습이 다소 생경하게 느껴진다. 선명하면서도 눈부신 색채와 사선으로 떨어지는 공간 구성, 곳곳에 녹아 있는 풍성한 동양적 모티프들이 화면을 가득 메우고 있다. 모네의 아내였던 카미유는 대담한 색상과 패턴으로 이루어진 기모노를 입고, 한 손에는 쥘부채를 든 채 다다미 매트 위에 서 있다. 벽과 바닥에는 열여섯 개의 일본식 부채들이 봄의 서장을 장식한 후

▶
「일본 여인—기모노를 입은 카미유」
클로드 모네 | 캔버스에 유채 | 231.8×142.3cm | 1875 | 매사추세츠 보스턴 순수미술관

대지 위에 흩뿌려지는 벚꽃잎처럼 배치되어 있다.

일본풍 판화에 매료되었던 모네는 평생 판화 작품과 다양한 일본풍 소품을 수집했다. 화가 자신은 이 그림을 "일본 예술, 우키요에에 대한 헌사"라고 말했지만 조금 삐딱한 시선으로 그림을 보면 이중으로 해석할 수 있는 애매한 요소들이 보인다. 즉, 일본 예술에 대한 헌사와 풍자를 동시에 담았다는 것이다. 기모노의 엉덩이 부근에 수놓인 사무라이는 마치 카미유에게 싸움을 걸 듯한 표정을 하고 있고, 오른쪽 뒤 배경의 빨간 부채에 그려진 게이샤는 삐딱하게 카미유를 쳐다보고 있다. 아마도 사무라이와 게이샤는 서양 여자가 기모노를 입고 일본 여인인 척하는 것이 마음에 들지 않았나 보다.

「일본 여인—기모노를 입은 카미유」의 부분

원래 기모노 하면 무엇보다도 허리에 칭칭 감는 오비가 빠지면 안 된다. 허리띠를 여러 겹으로 감아 매듭을 지은 오비는 일본 복식에서 '시각적 환영'의 기술을 이용한 패션이라 할 수 있다. 사실 우리가 알고 있는 패션 코디네이션의 기술들 대부분이 인간의 시각이 가진 맹점을 역이용하는 것이라는 점을 고려할 때, 오비만큼 일본인들의 신체적인 단점을 완벽하게 메워주는 패션 소품도 없다. 오비란 사람을 쳐다볼 때 정면보다는 뒤태와 옆선을 바라보게 되는 경향이 강하다는 것을 철저하게 계산하여 디자인한 복식 요소다. 오비를 허리 위에 배치함으로써 아랫도리를 길어 보이게 하려는 것이다. 이러한 눈가림 기술의 배후에는 기모노가 걸어 다니는 미술관이라고 주장하는 일본인들의 독창성이 있다는 점을 이해하고 넘어가야 할 듯하다. 하지만 그림 속 카미유는 오비를 착용하고 있지 않다. 오비란 원래 작은 키라는 단점을 보완하기 위한 것이니 그녀에게는 오비가 필요 없었는지도 모른다. 무엇보다도 좀 더 자유분방한 일본 기녀의 느낌을 살리려

고 해서였는지도 모르겠다. 이 그림을 그리던 시절, 모네와 카미유는 경제적으로 상당히 어려운 형편에 있었다. 그래서인지 그림 속 붉은 빛깔의 화려한 기모노는 유난히 어려웠던 그들의 사랑을 우회적으로 그린 느낌이 든다. 길지 않았던 그들의 행복이 왠지 활짝 웃는 카미유의 미소 끝에 걸려 있는 것 같다.

일본의 미인도풍으로 연인을 그린 티소

제임스 티소˙가 그린 연인 케이틀린 뉴턴의 초상화 「여름」을 보자. 그림 속 케이틀린은 마치 동양 여인처럼 고요한 자태로 앉아 있다. 이 무렵 일본의 전통 미인도에 매료되어 있던 티소는 이 그림에 일본의 미인도에서 차용한 구도와 색상, 분위기를 새겨 넣었다. 티소는 동양의 화풍을 이용해 사계절을 테마로 하는 작품들을 많이 남겼다. 색채감이 화려한 작가답게 황금색과 짙은 밤색의 일본풍 종이우산과 검은색 드레스에 악센트를 준 붉은 꽃 코사주가 눈에 쏙 들어온다. 티소도 일본의 판화 예술에서 큰 영향을 받았고 18세기 일본의 장인인 우타마로가 즐겨 쓴 우아한 수직 구성을 본떠 작품을 제작하곤 했다. 우키요에의 열두 거장 중 한 명인 우타마로는 얼굴 표정을 주로 살린 인물의 상반신 그림을 많이 남겼다. 그는 선과 색채를 억제하면서 단아하고 심도 깊은 관상 미인화의 한 획을 그었던 화가다.

복식사가 제임스 레이버는 『천박한 사회—제임스 티소의 낭만주의 시대 1836~1902』에서 "마네의 그림에 익숙해 있는 프랑스 사람들의 눈에 티소의 그림은 마치 컬러 사진처럼 보일 뿐이었다"라고 평했다.

「열 가지 여성의 관상―바람기상」
기타가와 우타마로ㅣ종이에 수묵채색
ㅣ37.7×24.4cmㅣ18세기ㅣ도쿄 국립미술관

● 제임스 티소James Tissot(1836~1902)
1836년 티소는 프랑스의 항구도시이자 텍스타일 산업의 중심지였던 낭트에서 태어났다. 그는 포목상을 운영했던 아버지와 모자 가게를 했던 어머니 덕에 댄디한 멋쟁이로 자란다. 그의 패션에 대한 집착에 가까운 정확한 묘사는 이러한 어린 시절과 관련이 있다. 열아홉 살 때 파리의 에콜 드 보자르에서 미술을 공부했으며, 패션 디자이너 찰스 프레더릭 워스가 만들어낸 하이패션의 세계에 매혹되었다. 파리 코뮌에 가담한 후 정치적 억압을 피해 런던으로 이주했다. 런던에서 활동하던 시기에도, 패션은 그에게 자신의 정체성을 이야기하는 소재이자 가장 주요한 테마였다.

◀
「여름」
제임스 티소ㅣ캔버스에 유채ㅣ92.1×
51.4cmㅣ1878ㅣ개인 소장

하지만 의상과 액세서리에 대한 정확한 묘사와 패션을 소재로 하여
시대의 풍경을 그려낸 그의 화풍은 1867년 파리 만국박람회를 참관
했던 일본의 황태자 아키타케의 마음을 사로잡는다. 이후 황태자는
한동안 티소에게서 드로잉 기술을 배웠다고 한다.

영원한
순수

패션이란 시대의 풍경을 반영하는 거울이다. 또한 패션은 미술과 건축, 음악 외에도 다양한 예술 장르와 교류하면서 변화와 사멸의 운명을 계속한다. 따라서 변화하는 의상 체계 속에서 시대의 사회적 맥락과 조건을 추적해볼 수 있다. 즉, 그림 속 의상의 변화들을 실제 역사적 현실과 대응시키면 당대 사람들의 사고 패턴이 보인다.

이번에 소개할 패션 테마는 '로맨틱 & 심플리시티'다. 이 테마와 대응되는 시기는 바로 혁명과 반동의 격동으로 가득한 신고전주의 시대다. '로맨틱 & 심플리시티'는 현재까지도 주기적으로 반복되는 패션의 주요 테마다. '로맨틱'이라는 테마에는 항상 삭막한 현실을 이겨보려는 사람들의 욕망이 반영되어 있다. 바로 여기에서 신선하고 생소한, 마치 꿈을 꾸는 느낌의 패션이 등장한다. 달콤한 세계에 대한 동경은 패션에서 로맨틱 테마를 움직이는 힘이다.

18세기 프랑스 혁명정부는 고대 그리스·로마 시대를 가장 민주적이면서도 본받아야 하는 시대로 규정했다. 그들에게 고대는 로맨틱한 순수의 시대였던 것이다. 이 로맨틱 테마는 패션에서 종종 '심플리시티'와 함께 등장한다. '심플리시티'란 장식이 없는 간소함을 의미한다. 고대 그리스 시대의 키톤 *을 재해석한 당시의 슈미즈풍의 옷은 바로 이러한 단순함이 주는 명쾌함이 혁명정신의 당위성과 결합되어 만들

● 키톤chiton
　고대 그리스에서 착용한 의복. 한 장의 장방형 천을 둘로 접고 천 사이에 신체를 꿰어서 양어깨, 또는 어깨에서 손목까지를 핀 같은 것으로 여며 입었다.

어졌다. 프랑스혁명을 통해 사회·정치적으로 개인주의와 자유주의, 민족주의가 확산되었고 혁명 과정을 통해 19세기의 다양한 특질들 (가령 낭만주의)이 잉태되고 강화되었다.

신고전주의 시대의 슈미즈 룩

　　　　　　18세기 초 폼페이 발굴은 서구 사회의 패러다임을 바꿔놓았다. 폼페이의 회화, 조각, 공예품이 당시 미술에 즉각적인 영향을 미쳤음은 물론이고, 의상, 가구, 공예, 실내디자인, 심지어 여인의 헤어스타일에 이르기까지 생활 곳곳에 영향을 미치게 된다. 프랑스혁명과 폼페이 발굴은 서로 맞물리며 혁명 세력을 위한 복식을 낳는다. 바로 엠파이어 스타일empire style이라 불리는 모슬린 드레스다. 이 옷은 살이 다 비치는 소재로 만들어졌고, 여성의 몸 선을 자유롭게 드러내며 행동의 편의성까지 제공했다. 이것은 순수하고 명쾌한 혁명정신을 표상하는 일종의 기호로서 등장했다. 당시 여성들은 '누가 가장 최소한으로 입을 수 있는가'를 두고 경쟁까지 벌였다고 한다. 잘 차려입는 것보다 '잘 벗은 것'이 미덕이 되어버린 셈이다. 사교모임에서는 여자들의 옷 무게를 재는 게임도 생겨났다.

　문제는 바로 이러한 단순한 모드의 유행이 프랑스의 견직물 산업에 치명적이었다는 것이다. 나폴레옹은 건축 및 군사 정복과 더불어 프랑스 섬유산업의 발전과 진흥에도 관심이 많았다. 그러니 이런 단순한 모드의 유행은 나폴레옹의 눈에 곱게 보이지 않았을 것이다. 나폴레옹은 살롱의 난롯불을 끄고 튈르리 궁전의 굴뚝을 막는 등 얄팍한 모슬린 옷을 입지 못하도록 하기 위해 강경 조치를 취했다. 하지만

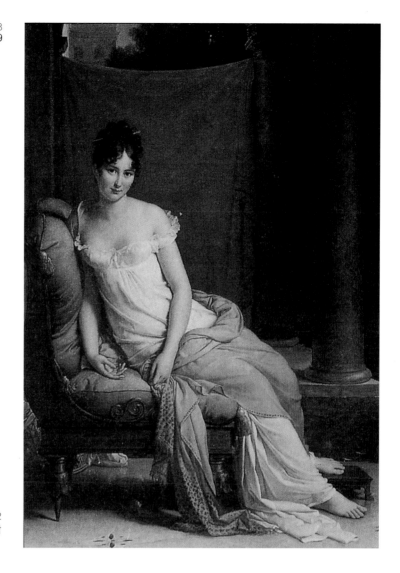

▶
「르카미에 부인」
프랑수아 제라르 | 캔버스에 유채 | 58.42
×43.18cm | 1805 | 파리 카르나발레 박
물관

상류층 여인들은 추위에 떨면서도 모슬린 드레스를 고수했고, 이 결
과 6만 명에 달하는 인플루엔자 환자가 발생했다고 한다. 여성의 신
체가 표현할 수 있는 최고의 매력을 발산하기 위해 속이 비치는 소재
를 이용한 이 패션은 오늘날의 시스루 see-through 패션의 원조가 된다.
시대의 흐름과 당대의 정신성을 통해 이 테마가 어떻게 변화하고 진
동하는지를 살펴보는 일은 흥미로울 것이다. 자, 이제 시작해보자.

다비드가 패션에 담아낸 혁명의 시대정신

　　　　　신고전주의의 대표적인 화가 자크 루이 다비드
가 그린 「안 마리 루이즈 텔루송의 초상」의 주인공은 은행가의 딸이
었다. 이성과 질서라는 당대의 테마는 바로 텔루송이 입고 있는 옷에
그대로 표현되는데, 끈으로 묶는 네크라인이 있는 소박한 면 소재의
슈미즈는 당시의 시대정신을 고스란히 담고 있다. 민중의 힘으로 들
어선 혁명정부는 그 이전의 과도한 향락주의와 귀족풍 복식 문화를
근절시키기 위해 노력했다. 1789년에는 신분에 따른 '복식규제법'을
폐지하면서 사실상 복식의 자유화를 이루어낸다.

　패션에서 색채는 항상 시대의 분위기를 표현한다. 텔루송이 입고
있는 드레스의 백색은 혁명의 순수성을 인위적으로 유포하기 위해
더욱 조장된 컬러이기도 하다. 하지만 이 혁명은 순수의 시대를 살아
가려 했던 사람들의 마음을 결코 채워주지 못한다. 계몽과 합리성이
라는 거창한 구호 아래 시작된 혁명은 민주정이 아닌 나폴레옹의 독
재로 귀결됐다. 어찌 되었든 이 혁명의 첨병으로서 다비드는 강요된
순수의 시대를 살아갔던 여인들의 패션을 아련하게 그려낸다. 그림에
서 텔루송은 부유한 은행가의 딸답게 실크보다 비쌌던 캐시미어 숄
을 걸치고 있다. 당시 숄을 걸치는 것은 패셔너블한 여성의 표시였던
만큼 캐시미어 숄은 최고의 패션 아이템이기도 했다.

　귀족들의 허식과 특권, 부를 상징하는 것이면 어떤 것이든 단두대
로 보냈던 공포정치 시절을 겪은 후 사람들은 더욱 단순미와 자연미
에 집착하게 된다. 바로 다비드의 초상화에는 이러한 시대정신이 배
어 있다. 복식은 단순미를 자랑했지만 헤어스타일은 점점 더 복잡해
져 갔다. 1770년대 초부터 예전에 이마를 덮던 머리칼은 점점 올라가

▶
「안 마리 루이즈 텔루송의 초상」
자크루이 다비드 | 캔버스에 유채 | 129
×97cm | 1790 | 뮌헨 노이에 피나코테크

고 아랫단은 어깨심 위로 가지런히 정렬시켰다. 측면은 성글게 롤을 말아서 비스듬하게 위치시켰다. 혁명정신을 예술로 승화시키기 위해 부단히 노력했던 화가 다비드답게 그가 그린 여인들과 그들의 패션에도 이전 시대와는 차별화된 복식의 아름다움이 재현되어 있다.

백색의 순수를 가장한 팜파탈

이번에 볼 작품 「카롤린 리비에르의 초상」은 신고전주의의 또 다른 대표적 화가 앵그르의 작품이다. 앵그르는 다비드의 제자로, 그의 뒤를 이어 프랑스 화단에서 신고전주의 미술의 중심인물이 된다. 신고전주의 미술은 그리스·로마 미술의 균형 잡힌 미를 추구하는 것이 목표였다. 그러나 형식과 이상만을 좇는 신고전주의 화가들과는 다르게, 앵그르의 작품에는 인물에 대한 작가의 주관적인 감성이 스며 있다. 그래서인지 미술사에서는 흔히 앵그르를 고전주의와 낭만주의의 경계에 있는 화가라고 평하기도 한다.

그림 속 카롤린 리비에르도 고결한 미감이 가득 배어 있는 '백색' 드레스를 입고 있다. 백색은 가장 순수한 색이고, 대체로 아동기의 순수함과 연결되는 색이다. 19세기 초 어린 소녀들은 대부분 백색 드레스와 백색 모자를 쓰고 다녔다. 태어나 첫 번째 무도회에 갈 때에도 반드시 입어야 했을 정도로 백색 드레스는 일종의 사회적 관행이었다. 1806년 살롱에 앵그르의 이 작품이 전시될 당시, 모델이었던 카롤린은 사춘기를 보내고 있었다고 한다. 마치 아동기와 성년기의 중간에 위치한 듯한 소녀의 포즈가 인상적이다. 화가는 곧 사라질 것 같은 순수의 시절을 포착하려는 듯, 복식을 통해 모델의 감성이 묻어

▶
「카롤린 리비에르의 초상」
장오귀스트도미니크 앵그르ㅣ캔버스에 유채ㅣ116×90cmㅣ1806ㅣ파리 루브르 박물관

나도록 섬세한 배려를 아끼지 않고 있다. 자그마한 소녀의 가슴을 강조하기라도 하듯 줄무늬 모슬린 드레스의 몸통을 묶어 감싸는 끈이 두드러진다. 화가는 특히 끈으로 묶어 주름 처리한 소매 부분을 아주 세밀하게 묘사함으로써 보는 이로 하여금 마치 뱀의 입천장을 보는 것 같은 착시효과에 빠지도록 하고 있다. 크림 빛 화이트 앙상블°에서 이목을 끄는 것은 황갈색의 샤무아°° 가죽으로 만든 장갑과 백조 털목도리다. 당시 귀족 여성들 사이에서 백조 털목도리는 아주 인기 있는 패션 소품이었다.

　이 초상화가 1806년 살롱에 전시될 당시 사람들은 이 작품이 다소 모순적인 의미를 담고 있다고 평했다. 뱀을 닮은 듯한 카롤린의 두상 형태, 비스듬히 뜬 눈망울, 정돈된 느낌의 미소가 보는 이를 당혹하게 하는 한편, 호리호리한 몸매를 감싸는 백색의 섬세함은 또한 보는 이를 끊임없이 유혹한다는 것이다. 백색의 순수를 가장한 팜파탈이라고 해야 하나? 여러분의 판단에 맡긴다.

●앙상블 ensemble
　조화가 잡힌 한 벌의 여성복.

●●샤무아 Chamois
　남유럽·서남 아시아산의 영양.

백조 털목도리
1820년경 | 메트로폴리탄 미술관 복식연구소

'순수'도 슈미즈를 입는다

　　　　　　「순수는 돈보다는 사랑을 선호한다」라는 그림을 볼 때마다 왜 신파극 〈이수일과 심순애〉가 떠오르는지 모르겠다. 김중배의 다이아몬드와 이수일의 사랑 가운데서 고민하던 심순애. 〈이수일과 심순애〉의 원작 『장한몽長恨夢』은 자본주의의 발흥과 함께 부각된 조건부 사랑 혹은 자본의 힘에 매몰된 근대적 사랑의 방식을 제시한 작품이었다. 이 그림은 제목부터 분위기가 남다르다. 사실 당시의 정치·사회적 분위기와는 사뭇 다른 메시지를 전하는 그림이기

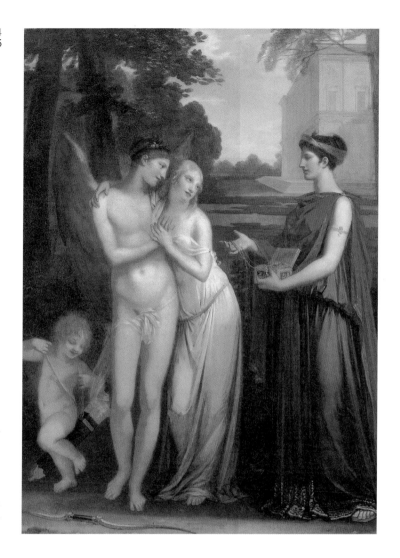

▶
「순수는 돈보다는 사랑을 선호한다」
피에르 폴 프루동·콩스탕스 마이어ㅣ캔
버스에 유채ㅣ243×194cmㅣ1804ㅣ상트
페테르부르크 예르미타시 미술관

도 하다.

　다비드와 함께 신고전주의의 대표적인 화가로 알려진 피에르 폴
프루동은 비유적 표현을 통해 자신의 메시지를 전달했던 작가였다.
그가 주로 활동했던 시기는 프랑스혁명기와 제1제정기였다. 자코뱅당
의 엄격한 사회 개혁이 지배하던 시대 상황과 나폴레옹을 지지했던
그의 이력을 고려해볼 때, 18세기 유럽의 전통적인 감성과 고대 그리
스적 서정성이 풍성하게 배어 있는 그의 그림들은 혁명적 성향이 농후

한 다비드의 그림과 확연히 다르다. 당대의 천재 화가 외젠 들라크루아
는 그에 대해 "프루동의 진정한 천재성은 알레고리에 있다. 이것은 바로
그의 제국이며 진정한 그만의 영역이다"라고 평했다.

이 그림을 설명할 때 빼놓을 수 없는 것이 그림의 공동 작가 콩스
탕스 마이어와의 관계다. 마이어는 풍부한 색채감이 돋보이는 세밀화
와 초상화, 종교화, 풍속화를 주로 그렸던 화가다. 사실 그녀에 대한
자료는 많이 남아 있지 않다. 1775년 프랑스 파리에서 출생한 콩스탕
스 마이어는 1802년 프루동의 제자가 되지만 그와 단순한 사제지간
이상의 관계를 맺었다. 그녀는 정신질환을 앓던 프루동의 아내뿐만
아니라 아이들까지 돌보는 살림꾼 역할을 했다. 공동 작업에서 두 사
람의 관계는 거장과 조수 사이에서 기대할 수 있는 성질의 것이 아니
었다. 밑그림을 대부분 프루동이 그리고 채색은 마이어가 하는 공동
작업이 이뤄졌다. 이 작품을 위해서도 프루동은 열두 점의 스케치를
남겼고 마이어는 채색을 도맡았다. 이후 둘은 후속작 「순수는 사랑에
끌리며 후회를 남긴다」를 그리게 된다. 그 후 그녀는 추상화에도 관
심을 보이며 자신만의 독특한 화풍을 습득했다. 1803년 마이어는 프
루동의 아내가 죽은 후 청혼을 하지만 받아들여지지 않자 자살하고
만다. 프루동은 이후 누구와도 결혼하지 않았고 사망 후 그녀의 곁에
묻혔다.

20세기의 슈미즈 룩

다음 작품은 영국 출신의 화가이자 판화가인
메러디스 프램턴의 「젊은 여인의 초상」이다. 프램턴의 아버지인 조지

▶
「젊은 여인의 초상」
메러디스 프램턴 | 캔버스에 유채 | 205.7
×107.9cm | 1935 | 런던 테이트 미술관
ⓒTate, London 2015

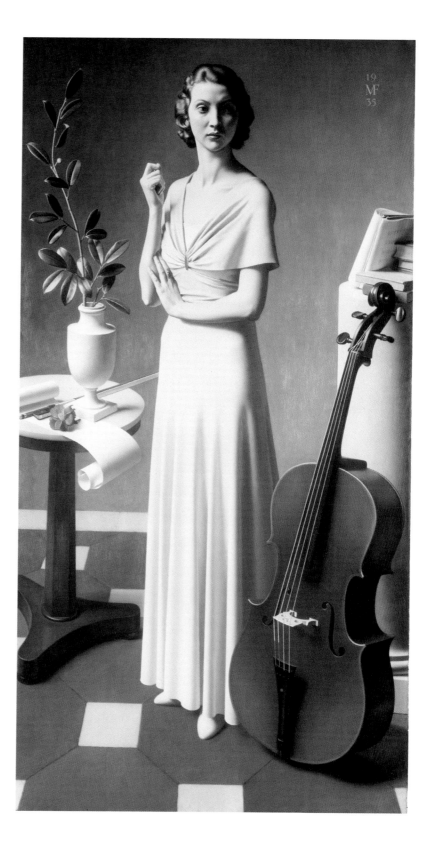

프램턴은 저명한 조각가였고, 어머니 크리스타벨 코커렐 또한 영국 인상주의 미술을 주도했던 화가였다. 그래서인지 그림 속 여인이 이지적이고 단정한 신고전주의 트렌드를 따라가는 것에는 아버지의 영향이, 사물들 사이의 관계를 빛의 작용을 통해 표현한 것에는 어머니의 영향이 배어 있는 것처럼 보인다. 신고전주의 복식에서 볼 수 있는 우아한 옷의 주름들이 고스란히 생명력을 간직한 채 현대의 복식에 적용되어 있는 이 그림은 한마디로 정의하자면 '질서의 아름다움'이라 할 수 있다. 그림 속 사물들의 균형 상태에서 앵그르의 영향을 느낄 수 있으며, 바닥의 마름모꼴 무늬에서는 페르메이르의 그림이 연상된다. 뿐만 아니라 대리석으로 된 테이블과 주인공의 얼굴을 비추는 빛의 움직임 그리고 빛나는 머릿결 묘사는 라파엘전파의 그림을 떠올리게 한다. 이 작품은 그림 전체를 관류하는 명료성과 정확성으로 전신 초상화의 전통을 현대적으로 계승하고 있다.

작가는 정부 기관의 후원 아래 큰 프로젝트를 막 마치고 휴식을 취하며 이 그림을 그렸다고 한다. 작가가 특히 이 그림에서 집중한 것은 빛 아래 놓인 사물들의 조합, 그 자체의 아름다움을 표현하는 것이었다. 그림 속 여인은 마거릿 오스틴 존스, 당시 나이 23세였다고 한다. 마호가니로 만든 꽃병은 화가 자신이 디자인한 작품이며, 마거릿이 입고 있는 드레스는 프램턴의 어머니가 『보그』에 실린 패턴을 따서 직접 디자인한 것이다. 1930년대 패션 디자인은 직선적이면서도 날씬한 허리, 키가 커 보이는 라인을 선호했다. 대칭으로 주름 처리된 상의는 상박을 살짝 가리면서 이전의 패션과는 달리 가슴 대신 쇄골 부분을 드러내고 있다. 사선 형태로 재단된 스커트 또한 매우 현대적인 느낌이 난다. 그림에서 큰 면적을 차지하는 첼로와 악보, 그리고

▶
「피아노 옆에 서 있는 여인」
필립 에버굿│캔버스에 유채│152.5×
91.5cm│1955│워싱턴 DC 스미소니언 미
국미술관/Art Resource, NY

조심스레 놓인 활은 그녀가 음악가임을 나타낸다.

　마지막으로 소개할 작품은 미국 출신의 화가 필립 에버굿의 「피아
노 옆에 서 있는 여인」이다. 1901년 폴란드 이민자 출신의 부모에게서
태어난 그의 본명은 필립 하워드 블라슈키로, 후에 에버굿이라는 미

국식 이름으로 개명한다. 뉴욕의 예술학생연맹과 파리의 쥘리앙 아카
데미에서 미술을 공부했던 그는 많은 유럽의 나라들을 다니면서 작
품을 그렸다. 1931년 뉴욕에 정착하면서 그의 작품세계는 새로운 국
면에 접어든다. 당시 미국 사회를 강타했던 대공황은 화가의 정신세
계에 큰 영향을 미쳤다. 그는 사회주의 리얼리즘 운동에 참여하면서
빈곤과 인종차별주의, 정치적 억압에 항거하는 작가로 새롭게 태어난
다. 당대의 작가 중 누구보다도 좋은 학벌과 가정환경을 가졌지만, 대
공황이라는 사회적 격변 앞에서 사회의 예민한 상처들을 그림에 담
아내기로 결심한 듯하다.

그림 속에는 슈미즈를 입은 우아한 여인의 모습이 보인다. 밝은 노
란색 프릴 장식이 달린 슈미즈와 황금색 구두는 검은색 피아노와 대
조를 이루며 시선을 끌어당긴다. 뉴욕의 거리를 향해 열려 있는 투명
한 창, 피아노 위에 놓인 반투명 유리병과 그녀의 슈미즈는 저렇게 빛
을 투과하면서 세계의 창이 되어가는 것 같다. 에버굿은 이 작품에서
화면의 원근법을 조작해서 그림 속 여인이 화면에서 미끄러져 내릴
것 같은 느낌을 부여했다. 여인이 들고 있는 복잡하게 그려진 악보는
어지러운 세상에 대한 방증처럼 느껴진다.

슈미즈, 사회상을 반영하다

지금까지 그림 속에서 다양하게 재현된 슈미즈
의 모습을 보았다. 시대 변화에 따라 옷은 다양한 의사소통의 도구로
서 멋과 메시지를 전달한다. 사회학자 허버트 블루머는 패션이란 "찰
나적 변화의 추구를 통해 인간으로 하여금 무질서로 규정되는 현대

라는 시대에 가장 질서정연하게 적응하도록 돕는 메커니즘"이라고 정
의했다.

　우리는 지금까지 '로맨틱 & 심플리시티'라는 테마를 관류하는 작
은 물결들의 하나로 신고전주의 시대의 슈미즈 룩을 보았고, 현대로
와서 여전히 경제·정치적 불안정 속에 겨울 나목처럼 노출된 인간의
내면을 드러내는 장치로서의 슈미즈 룩을 살펴보았다. 미술 속 패션
의 역사 혹은 흔적들을 되짚어가면서 새롭게 배우는 것은 복식을 통
해 현재에 반응하는 사람들의 모습이다.

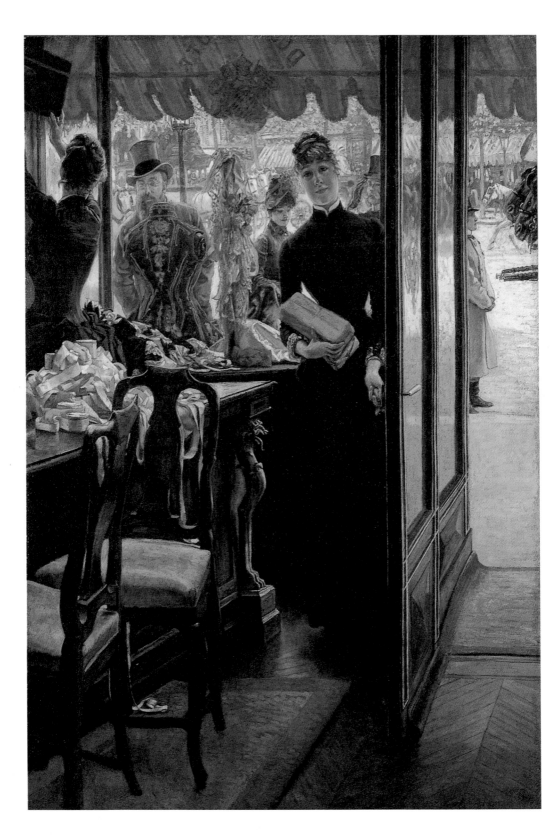

르는 것 같다. 거리 반대편에는 진홍빛과 하얀색 줄무늬 차양들이 가게의 풍경을 두드러지게 하고 있다.

티소의 그림에는 아주 흥미로운 시선의 교환이 들어 있다. 유리창을 통해 가게 안의 물품을 들여다보는 신사의 시선과 여점원의 시선이 얽힌다. 신사의 시선이 옷을 향하는지, 아니면 점원을 향하는지는 명확하지 않다. 다만 당시의 문헌들은 부르주아 남성들이 상점의 여성 점원들을 상대로 물품 거래를 미끼로 한 성관계를 많이 맺었다고 전한다. 흔히 말하는 윈도쇼핑은 이 당시부터 시작되었다고 해도 과언이 아니다. 타이트하지만 세련되게 검은색 유니폼을 입고 문을 열어주는 점원의 시선을 보라. 이 점원은 산업화 초기 소비문화와 함께 탄생한 파리지엔의 이미지를 보여주고 있다. 파리 엘리제 거리 양쪽에 즐비하게 놓여 있는 명품관들과 옷 가게들……. 명멸하는 도시의 불빛들이 바로 티소의 그림 속 시대 풍경에서 시작되었음을 깨닫는다.

◀
「옷 가게의 젊은 점원」
제임스 티소 | 캔버스에 유채 | 147.31×
99.69cm | 1883~85 | 토론토 온타리오
미술관

전쟁과 재즈가 휩쓸고 간 도시

전후 유럽을 강타한 재즈 열풍

　　　　　　독일의 신즉물주의 작가 오토 딕스*의 삼면화 「메트로폴리스」를 보노라면 자유로운 재즈풍의 피아노 연주를 듣고 있는 것 같다. 흔히 오토 딕스를 포함하여 막스 베크만, 게오르게 그로스 등을 신즉물주의 화가라고 한다. 신즉물주의는 1920년대 새롭게 등장한 사실주의 그림들을 통칭하는 말이다.

　이 그림은 제1차 세계대전 이후 독일의 메트로폴리스의 모습을 담은 도시 풍경화다. 딕스는 도시의 암울한 기운을 냉정한 시각으로 그려낸다. 이 메트로폴리스 삼면화도 그 연장선에 있다. 아마도 1920년대의 분위기를 가장 정확하게 포착한 작품이 아닐까. 이 그림은 종전 협약이 이뤄진 10년 후 그려진 작품이지만 여전히 상존하는 전쟁의 여파가 보인다. 왼쪽 화면에는 다리를 잃고 절뚝거리는 참전병사의 모습이 보이고, 가운데 화면에서는 이 모든 것들을 망각한 채 당시 유행하던 재즈 음악과 댄스에 몸을 맡기고 있는 도시의 이면이 그려져 있다. 당시 독일인들은 흑인들을 멸시하면서도 그들의 문화적 산물인 재즈에는 열광했다. 그림은 전후 미국 재즈에 열광하던 유럽의 모습을 보여주고 있다.

　소설가 피츠제럴드가 1920년대를 '재즈의 시대'라고 규정한 것도

● **오토 딕스**Otto Dix(1891~1969)

오토 딕스는 1891년 독일의 작은 소도시인 운텀하수스라는 곳에서 태어났다. 그의 아버지는 유리공장에서 주물을 만드는 노동자였다. 가난한 집안 사정 탓에 미술학교를 마치지 못하고 열세 살에 중퇴한 후 예술의 도시 드레스덴으로 와서 장식미술을 배우기 위한 도제수업에 들어간다. 그리고 1915년 제1차 세계대전이 발발한다. 그는 전쟁의 참상을 두 눈으로 목격한다. 이는 학살과 철저한 파괴, 인간의 폭력성에 새로이 눈을 뜨는 계기가 된다. 그는 더 이상 예전에 알고 있던 미적 이론에 근거한 그림들을 그릴 수가 없었다. 음습한 매춘부들의 모습을 그렸다가 두 번이나 기소유예를 당하기도 한다. 이후 인구 400만의 대도시 베를린으로 이주하고 그곳에서 화가로서 성공해 미술학교의 교수 자리도 얻게 된다.

무리가 아니었다. 그 당시 시카고와 뉴욕을 강타한 재즈는 클럽과 무도회에서 찰스턴이라는 댄스에 힘입어 유럽에서도 크게 유행한다. 1925년 재즈의 황제 듀크 엘링턴과 샘 우딩이 독일 순회공연을 했고, 재즈는 유흥과 음악을 명확하게 구분하던 이분법을 깨뜨리며 혼돈에 싸인 독일 사회를 강타하는 문화 코드로 자리 잡게 된다. 하지만 당시의 재즈는 1910년대 흑인들만의 순수한 재즈와는 그 성격이 다르다. 그것은 백인들의 입맛에 맞게 편곡된 댄스 음악이었다. 전후 일상생활에서 가장 두드러지는 현상이 바로 댄스 열풍이었다. 가운데 그림 속 커플이 추는 춤을 보자. 무릎을 붙이고 다리를 벌린 채 추는 여인의 춤이 바로 찰스턴이라 불리는 춤이다.

「메트로폴리스」
오토 딕스 | 나무에 디스템퍼 | 181×
404cm | 1928 | 슈투트가르트 미술관
| ⓒOtto Dix / BILD-KUNST, Bonn-
SACK, Seoul, 2017

전 쟁 이 여 성 패 션 에 가 져 온 변 화

　　　　그 옆에 타조 깃털로 머리를 장식한 다소 남자 같아 보이는 여자의 모습이 이색적이다. 바로 1920년대 플래퍼 스타

일˙ 패션의 전형이다. 댄스 열풍과 여성의 사회 진출이 플래퍼 스타일에 반영되었다. 무릎을 드러낸 짧은 스커트, 허리와 엉덩이의 구분선이 모호해진 직선형 스타일. 이렇게 남성적인 느낌의 패션을 가르손 룩˙˙이라고 했는데, 여기에 머물지 않고 스커트를 대담하게 변화시켜 자기주장이 강한 메시지를 전했던 패션이 플래퍼 정신으로 남는다.

전쟁은 여성들의 패션과 헤어스타일에도 엄청난 변화를 불러왔다. 제1차 세계대전 전, 여성들은 코르셋과 페티코트로 S자 몸매를 빚어내야 했고, 몸매를 자랑하기 위해 블랙 벨벳 드레스를 입고, 웨이브 진 앞머리와 예쁜 어깨를 가진 미녀가 되어야 했다. 전쟁은 이 모든 것을 송두리째 바꾸어버렸다. 에로티시즘의 상징, 미녀의 자존심인 긴 머리칼은 이제 전후 경제적 합리화 기운과 맞물리며 보브 스타일이라 불리는 남성적인 단발머리로 변하고, 여성들은 온몸을 조였던 코르셋을 벗어버리고 납작한 가슴, 흐릿해진 허리선의 직선형 패션을 받아들인다. 또한 마스카라를 칠해 돋보이는 속눈썹과 짙은 아이라인 등 눈 화장에 목숨을 건 여성 이미지가 등장한다.

전쟁 동안 여성은 남성을 대신해 가족의 생계를 꾸려야 했다. 공장과 사무실, 예전에는 꿈도 꾸지 못했던 전문직에도 여성들이 많이 진출했다. 미국의 재즈가 그들에게 새로운 라이프스타일을 소개했듯, 미국에서 새롭게 시작된 여성해방운동은 유럽의 여성들에게 자각의 기회를 가져온다. 이제 그들은 남성의 그늘에서 벗어나 진취적인 여성이 되기로 결심한다.

●플래퍼 스타일flapper style
'플래퍼'란 말괄량이란 뜻으로 제1차 세계대전 이후 코르셋과 크리놀린과 같이 기존의 여성스러움을 만들어내던 패션에서 해방되어 무릎이 드러나는 치마와 보브컷이라 불리는 짧은 단발, 여기에 튜브 형태의 드레스를 입고 진한 화장과 담배를 거부하지 않은 여자들을 플래퍼라 불렀다. 이들은 1920년대의 대표적인 여성의 스타일이 된다.

●●가르손 룩garçonne look
'가르손'은 '소년' '사내아이'를 뜻하는 가르송(garçon)의 여성형으로, '남자 같은 여성' 또는 '직업 여성'을 뜻한다. 이 스타일은 머리는 단발로 짧게 자르고 의복은 가슴이 밋밋해 보이는 직선으로 입는 특징이 있다.

영자의 전성시대,
파리에서 펼쳐지다

1970년대 중반의 현실을 반영한 김
호선 감독의 사회 고발적 영화. 시
골에서 상경한 영자는 가정부로 취
업을 하나 주인 남자에게 욕을 당하
고 이후 봉제공에서 여직공, 바걸, 버
스걸 등으로 점차 쇠락한다. 당시 여
직공의 월급은 너무 적어서 가족의
생계를 위해 술집에 취업할 수밖에
없었다. 이러한 사회적 현상 뒤에는
1970년대 섬유공업을 발전시키기 위
해 의도적으로 농촌에서 값싼 노동
력의 유입을 장려한 정부 정책이 있
었다.

● ● 크로핑cropping
사진에서 불필요한 부분을 잘라내는
것.

마네의 「폴리 베르제르의 바」를 보면서 붙였던 다른 제목이 있다. 바
로 "영자의 전성시대*, 파리에서 펼쳐지다". 왜 이런 제목을 붙였는지
는 그림을 읽어가면서 설명하도록 하겠다.

19세기 파리의 밤풍경

　　　　　그림 전면에 젊은 금발 여성이 보인다. 대리석으
로 만든 것 같은 카운터에 팔을 얹고서 다소 무심한 표정을 짓고 있
다. 카운터 위에는 다양한 종류의 술이 보이고, 크리스털 그릇에 담긴
귤과 초록빛 리큐어도 보인다. 배경을 보니 그냥 술집이라기보다는 공
연을 할 수 있는 극장 같다. 자세히 보면 왼쪽 상단부에 그네와 초록
색 신발이 신겨진 다리가 크로핑** 처리되어 있다. 공중곡예를 하는
곡예사의 다리가 아닐까 싶다. 때는 1882년, 유럽을 넘어 세계의 모
든 이들에게 파리는 패션과 예술의 중심지였다. 전면 거울 장식과 샹
들리에, 마임과 아크로바트가 있는 곳, 여기는 바로 파리의 유흥가 몽
마르트르에 자리한 폴리 베르제르다. 원래 영국의 알람브라 극장을
본떠 세워진 건물로, 파리지앵들에게는 최초의 뮤직홀로 알려져 있
다. 미국의 코미디언 찰리 채플린도 이곳에서 공연을 했을 정도로 규

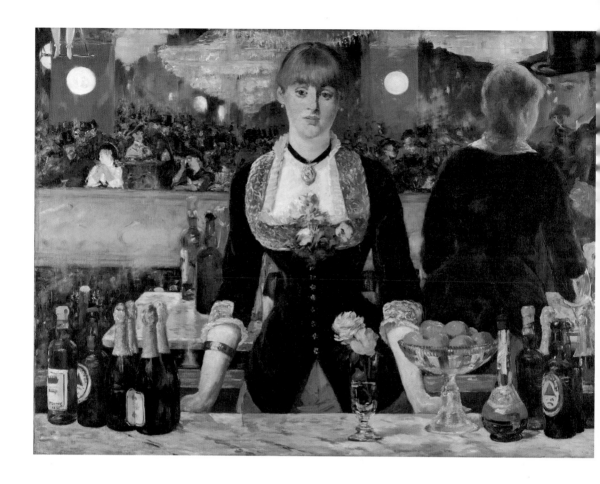

모가 컸고 버라이어티 쇼의 종류가 다양했다고 한다.

　그림 속 폴리 베르제르는 마치 한 장의 스냅사진처럼 인물과 주변의 풍경을 밤의 농밀한 시간 속에 녹여버리는 듯하다. 그림 속 여인의 이름은 쉬종, 이곳에서 바텐더로 일하고 있다. 쉬종의 의상은 바로 이곳의 유니폼이다. 당시 파리의 카페나 레스토랑, 백화점의 카운터는 쉬종 같은 아가씨들로 넘쳐나고 있었다. 가게의 계산원이나 바텐더, 혹은 의류 공장 일자리를 얻기 위해 시골에서 올라온 이들의 일당은 근근이 생활하기도 힘들 정도였다고 한다. 의류 산업체에서 일하던 여성들이 입던 어두운 회색 옷을 그리제트^{grisette}라고 불렀는데 이 단어는 아예 '회색 작업복을 입은 젊은 여공'을 뜻하는 말로 굳기도 했

「폴리 베르제르의 바」
에두아르 마네ㅣ캔버스에 유채ㅣ96×130cmㅣ1882ㅣ런던 코톨드 아트 인스티튜트
그림의 주인공 쉬종은 코르셋처럼 허리를 조여주는 '퀴라스 보디스'를 입고 있다.

다. 이들에게 화려한 도시는 동경의 대상이었고 그 속에서 자신의 교태를 무기 삼아 남자를 유혹해서 돈을 얻어내는 일이 중요했다. '원 나잇 스탠드'로 돈을 얻어 자기가 판매하거나 혹은 재봉한 고급 의류를 사는 일, 그래서 조금이나마 상대적인 빈곤감에서 해방되는 일, 이 것이 바로 프랑스 패션산업이 잉태한 새로운 풍경이었다. 그림 속 거울에는 쉬종에게 왠지 하룻밤을 신청할 것 같은 톱 해트를 쓴 남자가 비친다.

쉬종이 서 있는 카운터 뒤로, 많은 사람들이 술과 대화에 젖어 있고 그들 위로는 화려한 크리스털 샹들리에가 빛난다. 급속한 근대화속, 전기가 가스등을 대신하기 시작하던 그때, 대도시에는 향락과 매춘, 버라이어티 쇼 같은 엔터테인먼트에 몸을 맡기는 사람들이 거리를 메웠다. 이 폴리 베르제르는 고급 매춘의 중심지였다.

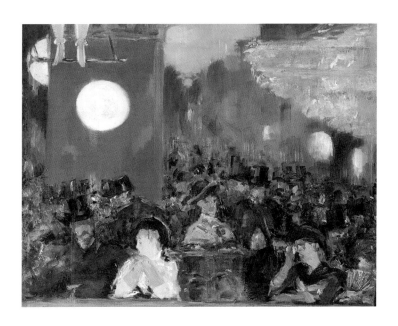

▶
「폴리 베르제르의 바」의 부분

마네는 배경에 두 여인을 위치시켜 놓았다. 흰색 드레스를 입은 마리 로랑은 고급 화류계 여성인 드미몽덴demi-mondaine이다. 그 뒤에는 베이지색 드레스를 입은 배우 잔 드마르시의 모습이 보인다. 둘 다 파리에서 유명한 여배우이자 고급 창녀였다. 이렇게 거울 속에 반영된 폴리 베르제르에는 표면적인 영화榮華와 그 이면의 어두움이 일종의 환영처럼 배어 있다. 마네를 포함한 인상주의 화가들은 도시라는 공간에서, 자신이 만나는 대상에서 한 걸음 거리를 유지하며 정확하게 풍경을 관찰했고 이를 그림으로 옮겼다.

도시의 여성 노동자, 쉬종이 입은 옷

이 작품에서 거울은 술집 여종업원의 뒤태를 보여주는데, 지금 생각하면 뭐 그렇게 대단한 것일까 할지 모르겠지만, 당시 착장의 뒤태를 보여주는 것은 패션 플레이트*에서나 가능한 것이었다. 모네와 쇠라도 이러한 포즈들을 패션 플레이트에서 빌려 작품에 사용했다. 마네가 묘사한 쉬종의 드레스는 1880년대 초기의 복식을 꽤 정확하게 보여주고 있다. 하의와 독립적으로 구성된 보디스bodice 재킷과 스커트가 바로 그것이다. 소매는 날씬하고 팔에 딱 붙는 7부 정도 길이로 처리해서 여인의 여린 손목 부분이 살짝 노출되게 했다. 당시의 보디스는 퀴라스 보디스cuirass bodice라고 해서 이전의 형태와는 달리 전면을 단추로 처리한 버튼다운 형태를 취하고 있었다. 그림에서도 쉬종이 입은 보디스의 정면에 여덟 개의 단추가 가지런히 배치되어 있으며, 퀴라스는 마치 코르셋처럼 허리를 조여주면서 둔부 아래까지 내려오는데, 벨벳이 넓적다리까지 감싸고 있음을

● 패션 플레이트fashion plate
의상의 스타일을 보여주는 패션 일러스트레이션. 당시 패션 화보를 판화 기술을 이용해 찍었으므로 '판'이라는 의미의 플레이트를 쓴다.

볼 수 있다. 마치 갑옷으로 신체를 둘러싸고 있는 듯하다. 당시에는 올리브그린, 짙은 청색과 적색이 유행했는데, 쉬종의 스커트도 짙은 청색이다. 깊게 파인 스퀘어 네크라인과 커프스는 화려한 레이스로 장식되어 있고, 목걸이 대신 애용된 검은색 벨벳 리본이 여성미를 더한다. 리본에 달려 있는 펜던트가 어떤 형태인지는 잘 보이지 않지만 당시 여인들은 곤충과 동물을 모티프로 한 보석을 많이 달고 다녔다고 한다. 마네는 패션 소재의 재질감을 잘 표현했던 화가답게, 검은색 벨벳의 우아함과 풍성함이 물성을 잃지 않게 표현해냈다.

그림 속 쉬종을 볼 때마다 1970년대 돈을 좇아 도시로 올라온 모든 농촌 여성들의 상징, '영자'를 생각한다. 어떤 면에서는 쉬종이 살았던 시대나 영자의 시대가 무척 닮아 있다. 교육의 기회나 정치적인 발언권, 경제적인 재산의 축적, 이 모든 것에서 여성들이 소외되어 있던 시대였다. 이런 근대의 어둠 속에서, 남자들의 판타지를 위해 존재한 드미몽덴의 모습 또한 발견하게 된다.

위선의 시대에
바치는 노래

이번에는 미술 속 매춘부들의 복식과 그 상징적인 의미들에 대해서 한번 알아보자. 빅토리아 시대는 겉으로는 정숙성이 강조되었던 것과 달리 실제로는 매춘 산업이 성황이었고, 변종 형태의 매춘마저 생겨나던 시절이었다. 매춘부 혹은 근대에 와서 쿠르티잔이라 불린 이들의 복식은 당대 패션에 크나큰 영향을 미쳤다. 19세기 중후반 고급 매춘부들이 증가하면서 그들은 패션 리더로서 역할을 톡톡히 했다.

시대의 이중성을 드러낸 화류계 여성들의 복식

티소의 「사교계 여성」에는 고급 패션을 차려입은 여인들이 등장한다. 바로 패션 리더로서의 고급 매춘부들이다. 레이어드 룩처럼 버슬 드레스와 양털 코트를 겹겹으로 입은 여성들의 화려한 면모, 그 유혹으로 가득한 세계에서 빅토리아 시대의 이중적인 잣대를 발견하고 이를 비웃는 화가의 태도가 드러나 있다. 이 책에서는 티소의 작품들을 많이 거론한다. 사실 그만큼 빅토리아 시대의 패션을 잘 묘사한 작가가 없기 때문이다. 그를 단순하게 빅토리아 시대의 풍경을 그린 작가로 치부하는 것은 그의 작품 속에 배어 있는 관찰자로서의 정치적인 시선, 풍자적인 면모를 무시하는 것이다.

● 버슬bustle

여성 드레스의 뒤쪽 허리 아래를 볼록하게 보이게 하기 위해 사용한 철제 버팀대 혹은 쿠션을 말한다. 고래수염이나 말총을 사용하기도 했다. 이런 구조물을 이용한 여성복 스타일 전반을 버슬 스타일이라고 한다.

▶
「사교계 여성」
제임스 티소 | 캔버스에 유채 | 148.3×103cm | 1883~85 | 개인 소장

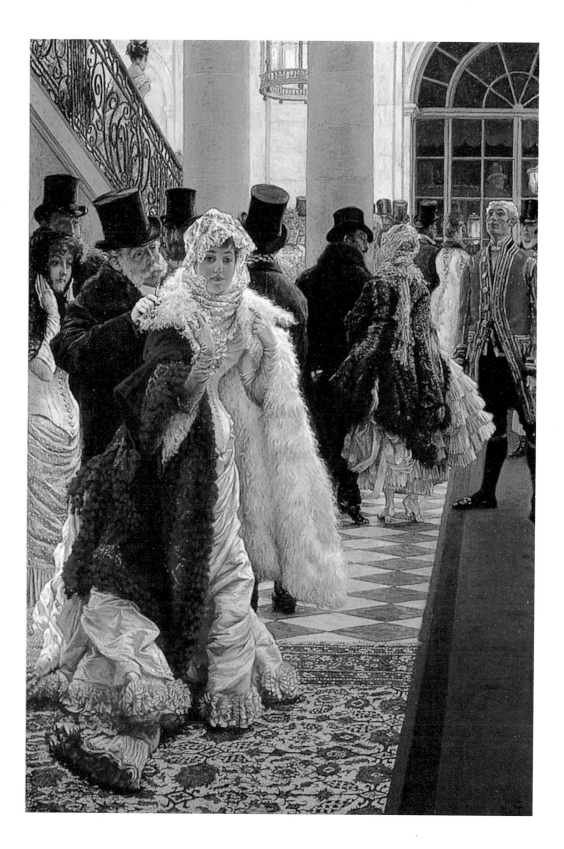

고급 화류계란 체통 있는 사람들이 모이는 고급 사교계와 일반 매춘부들의 비천한 삶 중간에 위치하는 세계를 말한다. 고급 화류계를 의미하는 드미몽드demi-monde는 이러한 절반의 세계를 지칭하는 말이라고 한다. 이 말은 원래 소설가인 알렉상드르 뒤마 2세가 1855년 3월에 초연된 자신의 연극에 '드미몽드'라는 제목을 붙인 데서 유래했다. 그에게 드미몽덴demi-mondaine은 꼭 몸을 파는 여인을 의미하는 것이 아니었다. 드미몽댕demis-mondain이란 '원래 계급에서 밀려난 사람', 즉 비주류로 분류되는 사람들을 의미하는 것이라고 한다. 이처럼 지위가 떨어진 여성들에는 스캔들의 희생자와 이혼녀, 남편이나 연인에게 버림받은 이들이 포함되었다. 어느 시대든 사람들은 자신들의 도덕적인 우월감을 드러내기 위한 희생양이 필요했던 것 같다. 무엇보다 흥미로운 점은 당시 귀부인들이 하나같이 이들의 패션을 따라잡기 위해서 온갖 노력을 기울였다는 것이다. 패션에 대해서는 드미몽덴의 감각을 따라가되, 자신의 도덕적인 우월감을 위해서 양지로 나아가지 못하는 화류계 여성을 단죄했던 시대. 매춘부의 복식에는 바로 이러한 이중성이 드러난다.

그림이 된 시

앙리 제르벡스가 그린 「롤라」 속에 풍성하게 담겨 있는 복식의 코드를 읽기 전에 거론해야 할 점이 하나 있다. 이 작품이 한 편의 시를 배경으로 깔고 있다는 사실이다. 낭만주의 시인 알프레드 드 뮈세의 장시(번역본으로만 42페이지에 달한다) 「롤라」를 여러 번 읽고서야 이 그림이 지닌 의미의 파편들이 조금씩 완결된 형태

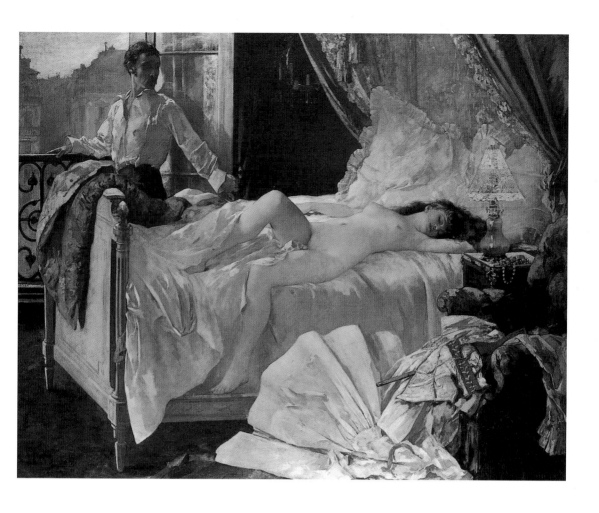

「롤라」
앙리 제르벡스 | 캔버스에 유채 | 173×
220cm | 1878 | 보르도 보자르 미술관

로 다가왔다. 원체 호흡이 긴 작품이라서 인용하기도 어렵다. 시에 묘
사된 사랑 이야기가 작가의 실제 경험과 긴밀하게 엮여 있다 보니, 작
가가 살았던 시대의 정신과 사랑의 문법, 개인적인 체험, 이 모든 것
들이 그림 속 옷들처럼 겹겹이 헝클어져 어지럽다.

　찬연한 사랑과 슬픔의 시를 남긴 알프레드 드 뮈세는 당시 여성 작
가 조르주 상드와 불륜에 빠져 있었다. 여섯 살 연상의 조르주 상드
는 시인의 영혼을 흔들었고 그들은 베네치아로 여행을 떠난다. 이별
과 재회를 반복하며 지속된 질기고도 지독한 사랑은 3년 만에 파국
을 맞는다. 상드와의 사랑 이야기를 담은 뮈세의 자전적 소설 『세기

아『世紀兒의 고백』은 영화로도 만들어진다. 쥘리에트 비노슈의 매력이
한껏 돋보였던 「파리에서의 마지막 키스」가 그 영화다. 영화 속 너무
나도 독립적이고 자유로운 영혼을 가진 조르주 상드를 끝내 소유하
지 못해 피폐해진 영혼의 시인이 아직까지 눈에 선하다. 이 그림에는
시인의 말처럼 아름다운 진주를 짓기 위해 한 방울의 눈물을 흘려야
했던 시인의 상처가 잘 드러나 있다.

　이제 그림을 살펴보자. 그림의 배경은 막 새벽을 넘어 아침이 밝아
오는 시간이다. 그들이 보낸 밤의 시간, 그 노곤함을 표현하듯, 침대에
아직 누워 있는 여인이 보인다. 아침햇살이 여인의 우윳빛 육체 위에
쏟아지고 있다. 창틀을 열고 어젯밤의 열기를 식히려는 듯 가을의 미
풍을 방 안에 들이고, 잠들어 있는 여인을 물끄러미 바라보는 이 남
자, 자크 롤라. 시인은 그를 가리켜 탕아 중의 탕아였다고 쓴다. 그는
경제적으로 파산 상태에 이르렀고, 이제 마지막 남은 동전까지 모아
마지막 밤을 보낸 것이다. 시인의 말을 빌려 "방탕이 헐값에 거래되는
오랜 악행의 도시" 파리에서 그는 이제 자신이 보내온 방탕과 혼돈의
나날들, 매음으로 보낸 유년의 기억을 지우기 위해 자살을 결심하고
있다. 그가 바라보는 여인은 열다섯 살의 가련한 소녀 마리온. 그녀를
매음굴로 내몬 것은 사랑과 황금이 아니라 가난이었다고 시인은 말
한다. 매음으로 번 돈을 어미에게 가져다 줘야 하는 여인. 이제 그녀
가 눈을 뜨면, 아름다운 젖가슴을 열렬한 입맞춤으로 뒤덮었던 남자
의 주검을 발견하게 될 것이다.

복식으로 상징된 19세기 파리의 도덕률

　　　　　이 그림을 그린 앙리 제르벡스는 파리 출신의
역사화가였다. 그의 초기 작품들은 대부분 신화를 소재로 한 것들이
다. 1878년 그린 이 작품 「롤라」는 주제가 부도덕하다는 이유로 살롱
전시를 하지 못하게 된다. 근대적인 개념의 검열이 나타난 시대이기도
했고, 매춘에 대해 적나라하게 묘사한 이 작품이 당시 성에 대한 이
중적인 기준으로 볼 때 외설일 수밖에 없었던 까닭이다. 이때 그 검열
기준에 걸렸던 것이 바로 침대 옆에 흐트러져 있는 옷 묘사였다. 바닥
에 펼쳐진 백색 페티코트, 장밋빛 가터벨트와 붉은색 코르셋, 그리고
마치 이 코르셋의 표피를 벗고 나온 것처럼 보이는 남자의 지팡이, 의
자의 한 구석에 아무렇게나 던져진 톱 해트, 우윳빛 육체를 상징하는
듯 코르셋 아래로 드러난 하얀색 안감…… 이런 풍경이 남녀의 '성교'
를 대리적으로 표현한다는 것이다. 당대의 드레스 코드를 이용한 작
가의 이 그림은 매우 발칙하고 비도덕적이라는 평을 들을 수밖에 없
었다.

　　존 플뤼겔이란 학자는 『의복의 심리학』에서 지팡이, 모자, 넥타이,
코트, 칼라, 단추, 바지나 신발의 앞부분이 남근을 상징한다고 주장한
다. (이에 반해 베일이나 거들, 팔찌와 보석은 여성의 생식기를 상징한다고 한
다.) 코르셋 아래 고개를 쑥 내민 채 나와 있는 지팡이는 '남근'을 상
징한다고 볼 수 있다. 뾰족한 톱 해트 또한 마찬가지다. 당시는 모자
의 종류와 착용 상태에 따라 계층을 구별하고 차별하는 시대였다. 톱
해트는 상류층의 표상이었고 남자의 위엄을 드러내는 장치였다. 그러
니 안락의자에 헝클어진 채 내버려진 남자의 모자는 곧 '도덕률' 대
신 '쾌락'을 선택한 것이라고 해석될 수밖에 없었다. 이뿐만이 아니다.

여성의 코르셋 끈이 풀려 있다는 것은 곧 착용자의 도덕성에 문제가
있음을 뜻했다. 성에 대한 은밀함과 여성의 억압된 욕망을 드러내는
장치인 코르셋을 그림 속에 명시적으로 묘사하는 것은 일종의 정신
적 명예훼손이었던 셈이다.

살아남은 이를 위한 도덕

1861년 남편 앨버트 공과 사별한 빅토리아 여왕은 3년의 애도 기간이 끝난 후에도 죽는 날까지 검은색 드레스를 입고 지냈던 것으로 유명하다. 또 사별 후에도 자신의 초상화에 남편의 흉상을 꼭 포함시켜 그리도록 했고 소품과 유물을 항상 곁에 둠으로써 남편에 대한 사랑을 표시했다고 한다. 이런 행동의 배후에는 자신의 정치적인 입지를 굳건히 하기 위한 포석이 깔려 있었다. 망자에 대한 충성스런 면모를 보임으로써 신하들에게 강한 충성과 애착을 요구할 수 있었을 테니 말이다.

상복은 당시 여성들의 부와 사회적 지위를 보여주는 완벽한 장치였다. 일부 부유층은 가장이 죽었을 때 하인들에게까지 검은색 상복을 입혔다. 중하층 여성들은 상류층의 품위 규범을 따르면서도 상복을 통해 유행을 창조하는 일에 열을 올렸다. 사정이 이렇다 보니 여러 디자인의 옷을 검은색으로 염색하고 이를 다시 표백하는 것이 일상적인 풍경이었다. 또한 빅토리아 시대에는 사별한 사람을 기념하기 위해 죽은 사람의 체모로 기념물을 만드는 공예기술이 발달했다. 머리칼로 매듭을 지어 만든 브로치는 가장 인기 있는 패션 아이템이었다.

빅토리아 시대의 상례

검은색은 상례喪禮를 상징하는 색깔이다. 물론
지금도 그 전통은 강하게 유지되고 있다. 상복에 검은색을 사용하게
된 이유는 빛의 부재, 즉 생명의 부재를 의미하는 빛깔이기 때문이다.
또한 로마 시대의 전통에서 기인한 것이라고도 하는데, 조문객들이
검은색으로 자신을 가림으로써 망자의 영혼에게 괴롭힘을 당하지 않
기 위해서였다고 한다.

빅토리아 시대에는 평균수명이 42세였고, 대부분의 사람들은 집에
서 임종을 맞았다. 임종의 순간에 진통제 사용을 금했기에 그들의 유
언은 더욱 뼈저리고 의식적이었다. 죽음은 일상에서 항상 발생할 수
있는 사건이며 친숙한 가정 행사였다. 이 과정에서 망자를 보내는 아
픔을 견뎌내는 방식인 상례가 더욱 정교화된 것이다. 빅토리아 시대
를 살아간 이들에게, 죽음은 가족사와 시민의 삶을 가로지르는 일종
의 축이었다.

빅토리아 시대에는 아주 엄격한 예법에 따라 상복을 입었다. 상례
는 기간에 따라 첫째 완상기full-mourning, 둘째 간상기second mourning, 셋째
반상기half mourning로 나뉜다. 완상기는 상이 시작된 첫해 동안을 의미
하며 검은색 리본을 속옷 위에 달고 비단의 일종인 검은색 크레이프●
로 베일을 만들어 온몸을 둘러싸야 했다. 1년이 지나면 간상기에 들
어가는데 이후 9개월 동안에는 광택이 없는 소재로 만든 드레스를
입었다. 2년이 지나 반상기에 접어들어서야 검은색 상복과 더불어 연
한 자줏빛이 도는 라벤더 빛깔과 진홍빛이 들어가는 상복을 입을 수
있었고 장식용 보석도 착용할 수 있었다. 후기 빅토리아 시대에 들어
서면서 다양한 컬러가 조합된 날염 기술이 상복에 쓰였다.

● 크레이프crape, crêpe
꼬임을 많이 주어서 꼬불꼬불한 실을
크레이프사(絲)라고 하며, 이것으로
짠 직물을 크레이프라고 한다. 표면
이 미세하게 오돌토돌한 느낌을 내는
직물이다. 크레이프는 촉감이 깔깔하
며 신축성이 좋으며 주로 속옷, 잠옷,
블라우스 등에 사용된다.

십자가
금(18K)·자수정·오닉스·칠보ㅣ10×
5.2×2.6cmㅣ1885~1900
19세기 말의 애도용 주얼리.

당시 남자들은 모자에 띠를 둘러 상중임을 표현했다. 띠의 너비는 망자가 아내인 경우 7인치, 아버지나 아들인 경우는 5인치로 규정했는데, 이러한 드레스 코드를 통해 망자와의 관계 및 사별한 시기를 가늠할 수 있었다.

궁정에서 상례는 더욱 엄격하고도 정치적인 의미를 띠었다. 궁에서의 위계에 따라 문상 기간이 정해져 있어 여왕의 배우자를 위해서는 6개월, 황태자를 위해서는 겨우 며칠을 할애했다고 한다. 1747년 3월 루이 15세는 여왕이 승하하자 궁정의 모든 관료들과 군인들에게 검은색 상복을 입으라고 명한다. 이로 인해 봄철에 맞추어 다양한 색상과 스타일의 명주를 수입했던 상인들은 엄청난 타격을 받았다. 이런 사정 때문에 당시 이탈리아의 일부 도시들, 그중에서 텍스타일 산업에 국부를 의존하고 있던 밀라노는 복상 기간을 최대 6개월로 한정했다고 전한다.

티소가 묘사한 젊은 과부의 속사정

상복을 테마로 한 티소의 그림 두 점을 살펴보자. 먼저 「과부」를 보자. 주홍빛 꽃으로 장식한 격자무늬 기둥, 오후 시간을 채워주었을 다양한 다과들, 뒤집혀 있는 우산, 리본으로 묶은 장식장을 배경으로 꼬마가 지루한 듯 전면을 쳐다보고 있다. 독서 삼매경에 빠져 있는 노파의 모습도 보인다. 그 사이에 청상과부가 된 주인공의 모습이 있다. 마치 삶의 단계를 보여주는 일종의 상징 같다. 여자들 사이에서 바느질이나 하면서 여생을 살기에는 주인공의 나이가 너무나도 어려 보인다. 테이블 위에 놓인 유리잔에는 스페인 남부

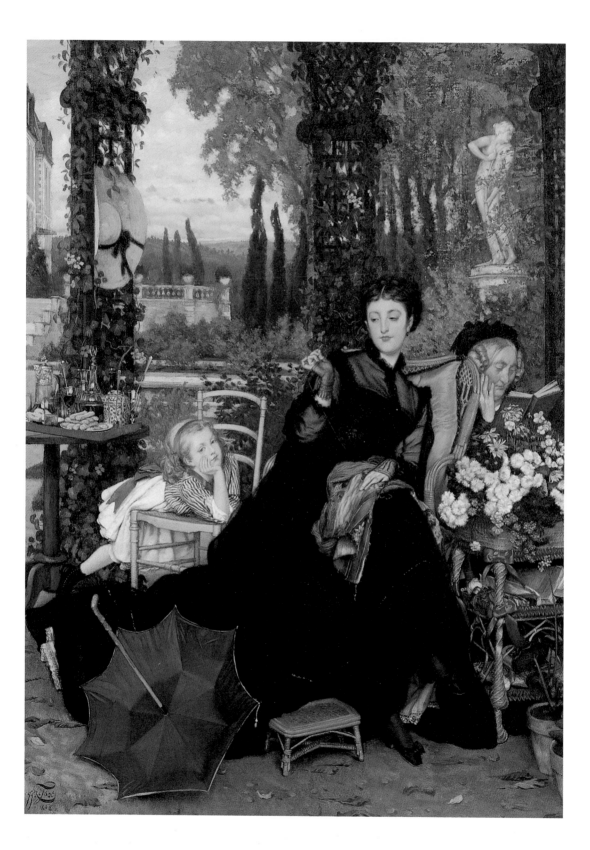

에서 수입한 와인이 가득 채워져 있다. 아마도 친구들을 불러 한잔 기울였던 것 같다. 그녀의 이런 행동은 19세기 빅토리아 시대의 엄격한 상례에 벗어나는 것이다. 사별 후 첫해에는 교회를 가는 것 외에는 그 무엇도 허용되지 않던 시대였다. 향수를 사용하거나 파마를 하는 것도 허용되지 않았고 최대한 매력 없는 모습으로 보여야 했다. 당시의 이러한 예법을 기준으로 보면, 티소의 그림 속 과부는 그 관습들을 따르고 있지 않음을 알 수 있다.

현재의 관점에서 보면, 빅토리아 시대의 상례는 여성들을 이중으로 차별했다. 우선 여성이 상복을 입고 지내야 하는 의무 기간이 남성보다 배로 길었다. 일체의 사회생활이 용인되지 않았던 것은 말할 필요도 없다. 티소의 작품이 매력적인 이유는 그림 속 인물들을 통해 전부 이야기하지 않고 일정 부분을 관람자들의 몫으로 남겨두기 때문인데, 그림 속 상복의 이미지가 에로틱하게 느껴지는 이유도 여인의 시선과 사물들의 배치를 통해 그 단서를 찾을 수 있다.

배경의 조각상은 당대에 유명한 조각가였던 에드메 부샤르동의 작품 「활을 당기는 큐피드」다. 과부가 된 그녀의 속 깊은 곳에 눌려 있는 성적 욕망을 부채질이라도 하듯, 큐피드의 화살은 그녀의 심장부를 겨누고 있다. 사별로 인한 억눌린 슬픔보다는 사랑에 대한 욕망을, 티소는 이렇게 은유적으로 담았다. 정숙하면서도 아름답게 보여야 하는 이중의 줄타기를 하느라 여성들의 삶은 쉽지 않았으리라.

◀
「과부」
제임스 티소 | 캔버스에 유채 | 68.58×
49.53cm | 1868 | 개인 소장

상 례 에 도 존 재 하 는 남 녀 차 별

티소의 또 다른 그림 「홀아비」를 보자. 빅토리

◀
「홀아비」
제임스 티소 ┃ 캔버스에 유채 ┃ 118.11×
77.47cm ┃ 1877 ┃ 시드니 뉴사우스웨일스
아트갤러리

아 시대의 상복은 여성과 남성에게 각기 다른 의미를 부여했다. 여성
이 검은색 상복을 입지 않으면 망자에 대한 애정의 결여로 해석되었
고, 이로 인해 사회적으로 격리 및 추방을 당했다. 이와 달리 남성이
상복을 착용하면 존경을 받았다고 한다. 남자들은 일반적으로 검은

색 비즈니스 슈트를 입었기 때문에 모자에 위드weed라는 상장喪章을 두르는 것으로 상복의 예절을 지켰다. 물론 그들에게도 검은색 슈트와 스카프, 장갑과 상장 착용은 의무 사항이었다. 그럼에도 불구하고 빅토리아 시대는 남성들의 의무에 대해서는 조금 더 관대하여 여성에 대한 엄격한 제약과는 다른 이중 태도를 보여준다.

　무리를 지어 펼쳐져 있는 잎사귀들 뒤로 인물들이 수직 구도로 자리 잡혀 있고, 무성한 붓꽃과 갈대, 옅은 담황색의 잎이 주인공을 가로막고 있다. 그늘이 드리워진 듯한 인물들의 표정이 인상 깊다. 인물들의 배경으로 정원을 사용한 것은 일본 판화의 영향이었다고 한다. 그림에 등장하는 소녀의 이름은 바이올렛 뉴턴, 티소가 연인이었던 케이틀린과의 사이에서 낳은 딸이다. 상을 당한 지 1년이 채 안 되었을 때 그려진 그림이지만 그들의 복장은 이미 반상기 때나 입을 수 있는 복식이다. 체크무늬 허리띠와 하얀색 앞치마를 두르고 있는 아이의 복식을 통해서 그 사실을 확인할 수 있다.

　죽음과 상례에 많은 사회적인 의미를 부여했던 빅토리아 시대에는 티소의 이런 그림들이 많은 관람객들의 공감을 얻었다. 오스카 와일드조차도 이 그림을 보고 "생의 유한함에 대한 깊이와 연상으로 가득한 작품"이라고 평했을 정도다. 신록이 우거진 정원 풍경과 흑백으로 구별되는 상복 이미지는 유한한 인간의 생을 잘 표현하고 있다. 아이가 열매를 따는 모습은 바로 인간의 삶, 태어나 살아가면서 열매를 맺고 결국은 죽음을 맞이하는 인간의 모습을 보여준다고 할 수 있다.

　이렇게 억압적이던 '순수의 시대'의 엄격했던 상례들도 에드워드 왕조에 접어들면서 다소 완화된다. 특히 미국에서는 남북전쟁 이후 군

인들의 사기 진작을 위해 영국적 전통의 상례를 법으로 금지하는 조
치까지 취해진다. 되돌아보면 빅토리아 시대만큼 죽음이라는 삶의 실
체에 대해 진지하게 받아들이고 사회적으로 규정한 시대도 없는 것
같다. 사망률이 높았던 당시의 관점에서 상례는 망자가 아닌 지금 살
아 있는 우리를 위한 엄격한 도덕률이었던 셈이다.

아기 사슴은
언제부터
아기 사슴이었나

예전 직장에서 패션 상품 구매를 시작했을 때 처음으로 맡았던 것이 아동복이었다. 그 무렵에는 이탈리아에서 나온 『밤비니Bambini』(이탈리아어로 아동, 아기라는 뜻)라는 패션 정보지를 만날 끼고 다녔다. 잡지 속 어린이 모델들이 마치 디즈니 만화 속 주인공, 커다란 맑은 눈동자의 아기 사슴 '밤비'를 생각나게 했다. 세상의 실질적인 주인공들이 된 아동의 역사를 읽어가면서 이들이 패션과 어떤 관계가 있는지 혹은 아동복의 역사를 통해 아이들이 어떻게 지금의 위치를 갖게 되었는지를 알아보고 싶었다. 어떠한 형태의 아동복을 입는가에 따라 아동의 사회화 과정은 확연히 달라진다. 이번에는 이 아기 사슴들의 복식의 역사를 살펴본다.

아동 개념의 탄생과 함께한 아동복의 역사

아동복의 역사는 아동의 탄생이라는 근대의 새로운 경험, 나아가 아동에 대한 어른들의 태도를 이해하는 과정이다. 역사학자 필립 아리에스는 『아동의 탄생』에서 13세기에 와서야 우리가 이해하는 현대적 개념의 아동기가 발견된다고 주장한다. 13세기 말 주류를 이루었던 로마네스크 회화에도 역시 아동은 성인의 특징

을 간직한 작은 어른으로 그려져 있다. 아동을 지칭하는 단어도 없었고, 아동만을 위한 교육 체계나 방식은 존재하지도 않았다. 당연히 아이들 역시 어른과 동일한 복장 체계를 갖추어야 했다. 이러한 경향은 거의 19세기 초반까지 지속된다. 여기에는 아동기가 어른으로 가기 위해 겪어야 하는 바람직하지 않은 이행기라고 간주한 어른들의 시선이 들어 있다. 아리에스는 중세시대에는 죽은 아이가 가축이나 개, 고양이처럼 정원에 묻혔다고 쓴다. 물론 여기에 대한 반론도 있다. 일본의 저명한 중세학자 아베 긴야는 『중세유럽 산책』에서 아리에스의 주장에 대해 유아의 묘가 중세에도 존재했다는 점, 16세기 말경 죽은 아이들을 위해 그려진 초상화 등을 근거로 반박하고 있다.

아리에스는 "오늘날 어린이에 대한 우리의 관념과 근대의 인구혁명 이전 시대 또는 그에 앞선 시기의 어린이에 대한 배려 사이에는 깊은 골이 존재한다"라고 주장한다. 이것은 다름 아닌 가정과 어린이의 관계 속에서도 명확하게 드러난다. 아리에스는 역사 속의 가족은 어린이가 발견되기 이전과 이후로 나눌 수 있다고 본다. 즉, 어린이에 대한 태도에 차이가 있음을 발견한 것이다. 중세에는 가장을 중심으로 집안 관리가 이루어졌고 아이들은 엄한 환경에서 자랐다. 여덟 살만 되면 어른처럼 자립해야 했던 중세의 어린이는 그러한 환경에 상응하는 표정을 지녀야 했던 것 같다. 현재 우리가 알고 있는 순진무구하고 귀여운 아동의 이미지는 근대에 만들어진 산물이다. 초상화를 통해서 그러한 사실을 확인할 수 있다. 17세기가 되면서 아동은 점점 가정의 작은 왕이 되기 시작한다. 실제로 17세기에는 혼자 있는 아동의 초상화 수가 많아지고 보편화되었을 뿐만 아니라, 가족 초상화의 구성에서도 아동이 화면의 중심을 차지하게 된다. 물론 아이들의 표정 또한

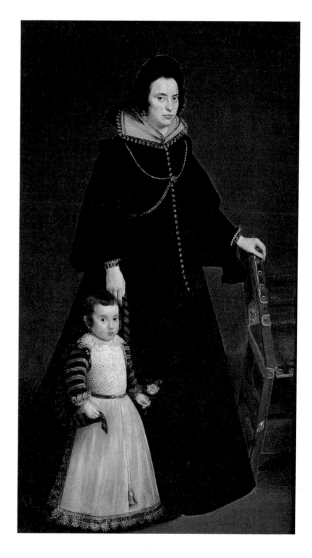

▶
「안토니아 부인과 아들 돈 루이」
디에고 벨라스케스 | 캔버스에 유채
| 205×115cm | 1634 | 마드리드 프라도
미술관
돈 루이는 예쁜 스커트를 입고 줄에
묶여 있다. 당시에는 이처럼 아이들을
끈으로 묶어서 다녔으며, 남자아이들
도 다섯 살이 될 때까지 스커트를 입
었다고 한다.

● 브리치스breeches
20세기 초 청소년들이 승마용·운동
용·자동차용으로 많이 입었던 무릎
길이의 바지.

한층 밝고 가볍다.

16세기까지 다섯 살 이전의 남자아이들은 그들의 누이와 마찬가
지로 스커트를 입어야 했다. (사실 남자아이들이 오늘날의 여자아이들과
같은 드레스를 입었던 전통은 16세기 이후로도 20세기 초에 이르기까지 거의
400여 년간 지속된다.) 다섯 살이 되고 나서야 스커트를 벗고 브리치스°
라는 반바지를 입을 수 있었고, 이후 발목까지 오는 스켈리턴skeleton이
라는 바지(「돈 마누엘 오소리오」의 주인공이 입고 있다)를 입을 수 있었다.

원래 시골 농부들의 작업복을 개량한 스켈리턴은 그만큼 움직임이 편했고 아이들에게 많은 자유를 줄 수 있었다. 이는 아동에 대한 어른들의 시선이 점차 바뀌어가고 있음을 나타낸다. 영국의 철학자 존 로크는 아이들을 족쇄처럼 묶고 다녔던 강보swaddle에 대해 항의했고, 장자크 루소 같은 철학자들의 노력에 힘입어 아동기라는 독립적 시기에 대한 개념이 발생했다. 마침내 18세기 중반에서 19세기 초에 본격적인 아동복 개념이 등장하게 된다. 루소는 『에밀』에서 아동을 성인과 같은 독립적인 존재로 다룰 것을 주장했다.

어른의 길목에 선 아이의 불안감

고야의 「돈 마누엘 오소리오」를 처음 보았을 때 무엇보다도 눈을 사로잡은 것은 아이가 입고 있는 붉은 빛깔의 화려한 의상이었다. 그림의 주인공은 스켈리턴을 입고 있는데, 이 복식을 입음으로써 성년의 세계로 들어가는 첫 단추를 채운 셈이다. 주인공이 스페인 백작 가문의 아들인 만큼 이 복식에는 바로 스페인 궁정 복식의 형식성에 당시 유럽 전역에서 유행한 영국풍 아동복의 활동성과 기능성이 잘 혼합되어 있다. 레이스로 처리된 실크 소재의 허리띠는 칼라 부분의 프릴 장식과 조화되어 순수하고 귀여운 아이의 이미지를 잘 살려내고 있다. (이 스켈리턴은 20세기 초 판탈롱으로 새롭게 변화한다.)

그림 속 아이는 고양이 세 마리, 까치, 작은 새들이 들어 있는 새장과 함께 있다. 까치가 물고 있는 명함은 화가가 방문했음을 알리는 것인데, 명함 위에는 팔레트와 캔버스, 그리고 붓이 그려져 있다. 아이

▶
「돈 마누엘 오소리오」
프란시스코 데 고야 ⎮ 캔버스에 유채
⎮127×101cm⎮1784⎮뉴욕 메트로폴리탄 미술관

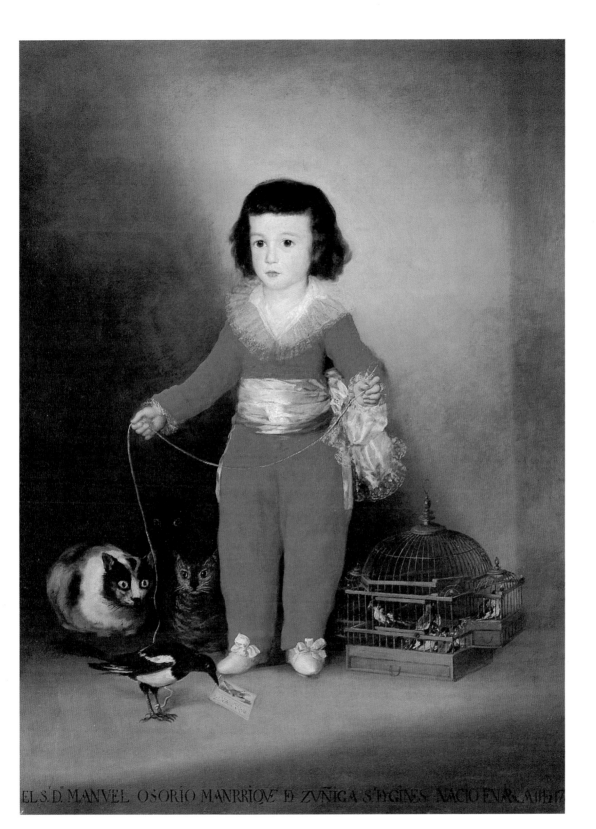

EL S.ᴰᴼ MANVEL OSORÍO MANRRIQVE DE ZVÑIGA S.ᵗ DGINES NACIO EN 8. ABRIL 17

의 발치에 있는 새장이 열려 있어서 그 속의 황금방울새들은 언제 닥
칠지 모르는 고양이의 공격이 두려워 떨고 있다. 세 마리의 고양이들
은 까치를 호시탐탐 노려본다. 새장 속 새는 위험에 처한 영혼을 상징
하며, 여기서 새장은 아이를 둘러싸고 있는 아동기와 성년기의 사이
기간을 표현하는 매개로 사용되었다고 한다. 그림 속 불길한 징조의
소품들과 전반적인 기조로 볼 때, 이 아이가 사자死子라고 추측하기도
한다. 르네상스 회화에서는 새들과 함께 놀고 있는 아기예수의 모습
이 종종 묘사되곤 했다. 바로크 회화에서 새장에 갇힌 새들은 곧 순
진무구를 상징하는 아이콘이었다. 화가는 이 두 가지 요소를 적절하
게 혼합해 아기예수의 순수함을 가진 아이의 모습으로 승화시켰다.

표정이 살아 있는 아이들의 등장

아동 초상화는 18세기에 이르러 가장 세련된
형태로 자리 잡는다. 많은 화가들이 당시 급속하게 세력을 확장하던
중산층 부르주아 가정의 아이들을 모델로 삼곤 했다. 「일곱 살의 마
리아 프레데리케」는 화가 장에티엔 리오타르가 네덜란드에 체류하던
시절 공작부인의 일곱 살 난 딸을 그린 것이다.

그림 속 소녀는 흰 담비 털로 소매 부분을 예쁘게 처리한 청색의
벨벳 망토를 걸치고 있다. 벨벳 망토는 당시 귀족층 아이들의 패션 아
이템이었다. 청색 리본으로 망토를 묶었고, 옅은 갈색 머리를 단정하
게 고정시켰다. 한 손에는 애완용 개를 안고 있으며, 개의 목에 망토
와 동일한 색상의 리본과 방울을 달아 앙증맞다. 마치 그림을 위해
포즈를 취하지 않는 것처럼 어딘가를 쳐다보는 모습이 인상적이다.

▶
「일곱 살의 마리아 프레데리케」
장에티엔 리오타르 | 모조 피지에 파스
텔 | 57.2×43cm | 1755~56 | 로스앤젤레
스 J. 폴게티 미술관

화가는 파스텔을 주로 썼다. 파스텔은 18세기가 되면서 초상화의 주
요 재료가 되었는데 이 그림에서 소녀가 입고 있는 벨벳의 화려하고
부드러운 느낌이 잘 살아나는 것은 바로 이러한 파스텔의 질료적인
특성 덕분이다. 소녀의 순수한 모습을 그려낸 이 초상화는 화가의 수
많은 초상화 중 가장 많은 사랑을 받는 작품이다.

「크리스토퍼 앤스티와 그의 딸 메리」는 제목 그대로 영국의 산문
작가인 앤스티와 그의 딸 메리를 그린 것이다. 이들이 살았던 영국 바
스Bath 시는 이름에 걸맞게 미네랄 온천수로 유명한 휴양지다. 이 초상
화에서 주목해야 하는 부분은 친밀감이라는 정서다. 이때가 바로 딸

「크리스토퍼 앤스티와 그의 딸 메리」
윌리엄 호어 | 캔버스에 유채 | 126.5×
101cm | 1776~78년경 | 런던 국립초상화
미술관

에 대한 아버지의 사랑, 혹은 애정 표현이 공공연히 드러나는 초상화
들이 나오기 시작한 시점이다. 그림에서 메리는 관심을 끌고 싶은 듯
인형을 손에 쥐고 아빠의 코트 자락을 붙잡고 있다. 메리가 들고 있
는 인형은 당시 초상화에 자주 등장하는 일종의 소품이었다. 복식사
가 아일린 리베이로에 따르면, 메리가 입고 있는 흰색 프록frock 원피
스는 당시 아이들의 순수한 이미지를 드러내는 전형적인 복식이었다.
메리의 자연스런 곱슬머리는 높게 솟아오른 인형의 헤어스타일과 묘
한 대조를 이룬다. 가슴 트임이 큰 핑크 빛 드레스와 페티코트를 입
고 있는 인형 또한 당시 유행한 패션을 보여주는데, 대도시 의상실들

「어린 니므롯」
제임스 티소│메조틴트│41.2×55.9cm│
1886│개인 소장

이나 모자 상인들은 이러한 종류의 인형들을 지금의 마네킹처럼 최신 의상을 입히는 도구로 사용했다. 무엇보다도 중요한 것은 그림 속 아이의 해맑게 웃는 표정이다.

아동화에 나타난 남녀차별

　　　　이제 티소가 아동을 주제로 그린 그림 두 점으로 옮겨가 보자. 「어린 니므롯」은 남자아이가 장난감 말을 타고 들짐승 가죽을 입은 여동생들의 몸을 장난스럽게 찌르는 장면을 담고 있다. 니므롯은 성경에 나오는 위대한 사냥꾼의 이름이다. 어린 시절의 행복한 삽화 같아 보이지만 이 그림에는 그 이상의 의미가 숨어 있다.

빅토리아 시대의 교육관은 '아이들은 자신에게 노출된 경험들을 수동적으로 습득한다'라는 것이었다. 언뜻 보기에 흥겹게 노는 것 같은 아이들의 모습이 사실은 미래의 자기 성장과 정체성의 형성에 연결된다는 것이다. 그림 속에서 죽이는 것은 남자아이이고 죽임을 당하는 것은 여자아이다. 빅토리아 시대의 그림에서는 이러한 성 역할에 대한 강한 이분법을 발견할 수 있다. 남성 우월적인 사고가 바로 이러한 게임에서부터 시작된다. 티소의 「숨바꼭질」과 비교해 보아도, 남아와 여아의 활동 영역이 이렇게 어린 시절부터 다르다는 점은 생각해볼 만하다. 복식에서도 남녀차별은 뚜렷하게 나타난다. 18세기 들어 아동복은 더욱 편해지고 뛰어난 활동성을 갖추게 되지만 이는 남아에게 한정된 이야기였고, 여아들의 옷은 여전히 많은 제약을 받았다.

「숨바꼭질」에서 전경의 소녀는 이제 막 카운트를 끝내고 술래가 되어 다른 아이들을 찾을 채비를 하고 있다. 티소의 연인이었던 케이틀린은 아이들의 놀이에 개의치 않는 듯 안락의자에 편안하게 앉아 신문을 읽고 있다. 옆에 놓인 찻잔이 두 개인 것을 보니 누군가 아이들을 데리고 놀러 온 모양이다. 무엇보다도 그림에서 눈에 띄는 것은 여자아이들의 공간은 여전히 폐쇄적인 일종의 새장처럼 보인다는 사실이다. 남자아이들이 활동적인 모습으로 그려지는 데 반해 여자아이들은 가정이라는 공간에 새처럼 갇혀서 반복적인 숨바꼭질 놀이밖에 할 수 없는 현실, 말 그대로 미래의 '남편'의 부름에 답하기 위해 키워지는 여자아이들의 모습이 이 그림 속에 있다.

이 당시 소녀들은 평상복으로 모슬린으로 만들어진 드레스를 입었다. 허리선이 높았고 소매에는 좁은 리본이나 레이스를 달아 장식했다. 허리 벨트인 새시는 뒤에서 나비매듭으로 묶었다. 또 다른 어린

◀
「숨바꼭질」
제임스 티소 | 나무에 유채 | 73.4×53.9
cm | 1877 | 워싱턴 국립미술관

이 복식 형태로 스모크 드레스smock dress가 있다. 이것은 주름 장식과
요크*가 달린 풍성한 옷으로, 원래는 여성용 테니스 복이었지만 후에
평상복 및 파티 드레스로 사용되었다.

● 요크yoke
여성복이나 아동복을 마름질할 때
장식을 목적으로 어깨나 스커트 윗
부분을 다른 감으로 바꿔 대는 것.

아 이 의　심 리 를　포 착 한　그 림

　　　　　　　벨기에 출신의 화가인 페르낭 크노프의 작품
「잔 케페르의 초상」을 보자. 1885년경 벨기에 아방가르드 미술계의
주요 인물이었던 크노프는 귀족 출신 후원자들과 저명인사들의 초
상화를 주로 그렸다. 그의 그림은 시각적 사실주의와 침묵의 정조, 무
엇보다도 고립된 자아의 정취를 포착하는 화가 특유의 강점이 암연
히 드러난다. 그림의 주인공은 잔 케페르, 당시 작곡가이자 피아니스
트였던 구스타프 케페르의 다섯 살 난 딸이다. 케페르는 화가의 절친
한 친구였다. 그는 차례로 자신과 아내, 아이의 모습을 초상화로 남겼
다. 붉은 기운이 도는 황금빛 머리칼과 핑크 빛 보닛, 무엇보다도 크
고 침착해 보이는 엷은 갈색 눈동자가 인상적이다. 따스한 느낌은 생
명력을 잃은 듯한 옅은 초록빛 문과 대조를 이루며 아이의 심리 상태
를 더욱 두드러지게 표현하고 있다.

　잔 케페르가 입고 있는 옷은 1880년경 아동복의 진수를 보여준다.
이때 아이들은 검은색과 회색, 갈색 계열의 울 스타킹을 주로 신었다.
잔은 19세기 중엽부터 아이들의 외투로 각광받은 두더지 가죽으로
만든 펠리스pelisse 코트를 입고 있다. 리본 장식이 예쁜 이 옷은 흔히
깃털로 장식한 보닛과 함께 입곤 했다. 원래 펠리스는 가죽으로 안감
을 덧댄 중세시대 외투인 펠리슨pelisson에서 유래한 것으로 큰 칼라와

▶
「잔 케페르의 초상」
페르낭 크노프ㅣ캔버스에 유채ㅣ80×
80cmㅣ1885ㅣ로스앤젤레스 J. 폴 게티
미술관

어깨를 덮는 케이프, 때로는 후드가 달려 있었다.

　화가는 다소 도발적이면서도 몽환적인 느낌으로 그림 속 주인공을 포착하고 있다. 양쪽으로 닫혀 있는 문, 기울어진 듯한 바닥의 각도…… 아이는 봉인된 것처럼 보이는 집에서 막 나온 듯하다. 화가는 무방비 상태로 외부세계에 나온 아이의 유약한 모습을 엄지손가락으로 리본을 꼭 잡고 있는 제스처를 통해 교묘하게 표현하고 있다. 아이는 지금 두 세계의 경계에 선 채 어떤 쪽의 문고리를 잡고 들어갈지 고민하고 있는지도 모른다. 잔 케페르도 소녀로 성장할 것이다. 아이를 둘러싼 삶의 풍경들이 결코 쉽지만은 않아 보인다. 어른의 세계로 들어간다는 것은 그만큼의 상처를 동반하는 일일 테니……. 그럼에도 아이의 저 깊은 눈빛은 바깥세상으로 나가고 싶은 욕망을 드러내는 것이 아닐까?

III

유혹하는
패 션

교태의 언어로
말하세요

무더운 여름날, 부채만큼 유용한 소품도 없을 듯하다. 서양에서도 르네상스 시대 이래 부채는 여성 패션의 필수 아이템이었다. 고려시대에 쥘부채가 중국으로 전해지고, 포르투갈 상인들이 이를 다시 유럽에 소개함으로써 유럽의 부채 문화는 새로운 전환점을 맞게 된다. 바로크와 로코코를 지나면서 궁정과 귀족사회에서 부채는 상아와 보석이 곁들여진 장식적인 형태를 띠게 된다.

17~18세기에는 부채를 통해 밀담을 나눌 수 있도록 암호화된 '부채 언어'가 생겨나고 이것을 배우기 위한 특별 학교까지 생겨났다고 한다. 당시 여인들이 자신의 속내를 표현하기 위해 고안한 이 부채 언어는 스페인을 시작으로 유럽 귀족과 상류사회를 강타한다. 아바니코abanico라 불리는 스페인풍의 부채는 여인들의 열정과 숨겨진 욕망을 표현하는 매체가 된다. 부채를 통해 형성된 일종의 하위문화인 셈인데, 이런 문화를 여인들은 규방에서 어머니나 친구를 통해 반드시 익혀야 했다. 여인들에게 교태부리기는 일종의 미덕이고 기술이었다. '따라오세요'라고 말하고 싶을 때는 부채를 떨어뜨리고, 작업 도중 누군가가 자신을 보고 있을 때는 가볍게 왼손으로 부채를 만지작거리며 남자에게 주의를 주었다. 부채는 어떻게 보면 007 시리즈의 제임스 본드가 풀어야 하는 암호처럼, 여인의 은밀한 작업을 더욱 매력

검은색 거즈 부채
1880년대 후반 | 런던 영국박물관

▶
「부채 언어」
쥘조제프 르페브르 | 캔버스에 유채 |
130.8×90.17cm | 1882 | 버지니아 노포크 크라이슬러 미술관

있게 빛냈다. 이 외에도 몇 가지 더 소개해보겠다.

발코니에 나간 부인이 왼손으로 부채를 부치며 남자를 쳐다보면

-다른 여자한테 작업 걸지 말 것.

부챗살 사이로 여인의 손가락이 왔다 갔다 교차될 때는

-저랑 이야기 좀 하시죠?

아주 천천히 부채를 부치며 남자의 얼굴을 쳐다볼 때는

-됐거든요, 저 기혼녀거든요. 다른 데 가서 알아보세요.

한 손에서 또 다른 손으로 부채를 옮기는 것은

-자꾸 집중 안 하지, 너 다른 여자 자꾸 쳐다볼래?

부채로 손바닥을 강하게 내리치면

-저를 사랑해주세요.

그림에 나타난 부채 언어

　　　　　이런 부채 언어는 빅토리아 시대의 다양한 회화에서도 그 흔적을 찾을 수 있다. 특히 여인들을 주인공으로 하는 초상화에서 이런 양상이 두드러진다. 이제 세 점의 그림을 살펴보자.

첫 번째 그림은 프랑스 출신 화가 쥘조제프 르페브르의 「부채 언어」다. 르페브르의 후기작에 속하는 이 작품은 물 흐르는 듯한 유연함과 섬세한 색채 사용, 정밀한 묘사가 돋보인다. 무엇보다도 이 작품에서는 당시 유행한 자포니슴의 영향이 뚜렷하다. 아카데미풍 화가였던 르페브르조차도 이러한 일본 열풍 속에서 기모노와 부채를 든 여인의 초상을 관능적으로 그렸다. 그림 속 주홍빛 기모노와 동양식 부

채의 조화가 멋들어진다. 그림 속 여인은 부채를 살포시 자신의 입술에 갖다 댄다. 부채 언어로 해석해보면 '난 당신을 믿지 않아요'라는 뜻이다. 모델은 일본의 전통 기모노에서 쓰는 허리띠인 오비 대신 길게 늘어뜨린 짙은 밤색 띠를 두르고 있다.

다음 그림은 제임스 티소의 「부채」다. 티소는 부채의 여성적 속성에 매혹되어 있었다고 한다. 그래서인지 그의 그림에는 부채를 들고 특징적인 제스처를 취하고 있는 여인들이 많이 등장한다. 심지어 그는 부채의 장식 밑그림을 그리기도 한다. 여성의 부채는 18세기부터 단순한 패션 액세서리를 넘어 정교한 메시지를 전달하는 수단이 되

▼
「부채」
제임스 티소 | 캔버스에 유채 | 38.73×
52.07cm | 1875년경 | 코네티컷 하트퍼드
워즈워스 학술진흥 엘라 갤럽 섬너 앤
드 메리 케이틀린 섬너 컬렉션

었다. 18세기 초 영국의 저명한 수필가이자 극작가인 조지프 에디슨은 부채 언어를 가르치는 학교가 필요하다며, 다음과 같이 언급한다.

> 남자들이 검으로 자신을 무장하듯 여성은 부채로 자신을 무장한다. 그리고 때로는 여성의 부채가 남자의 검보다 더 큰 힘을 발휘한다. 여성은 우선 자신이 소지한 무기의 여왕이 되어야 한다. 나는 부채로 자신을 표현하려는 여성들을 훈련시키는 학교를 세울 것이다. 현재 궁정에서 볼 수 있는 가장 멋진 동작들과 분위기를 부채로 표현하는 법을 가르치는 학교 말이다. 이곳에서 그들은 부채를 접고 펼치며 땅에 떨어뜨리거나 휘날리는 법을 배움으로써 간단명료하게 자신의 명령을 내리는 법을 배울 수 있다.
>
> _1711년 6월 27일자 『스펙테이터』 매거진에 수록된 '독자편지'에서

일본풍 무늬가 있는 화려한 팔걸이의자에 기대 있는 주인공 여인을 보자. 여인이 입고 있는 드레스의 주름들이 부채의 접힌 자국들과 조응하고 있다. 티소는 연애할 때 부채의 역할을 충분히 이해하고 있었고, 이 그림은 부채 언어를 보여주는 좋은 예다. 여인은 애교스럽게 부채를 이마에 대고 시선을 돌리고 있다. 부채 언어로 '저를 잊지 마세요'라는 뜻이다.

패션을 통해 그림의 주제를 전한 티소

티소의 또 다른 그림 「H. M. S. 캘커타호에서」

를 보면 선상에 우아하게 차려입고 서 있는 두 여인과 젊은 해군 장
교가 보인다. 이들이 타고 있는 배는 인도 봄베이(지금의 뭄바이)에서
건조된 군함이다. 이 군함은 크리미아 전쟁 때 발트 해에서 수많은
공을 세웠다. 하지만 세월이 지나 총포 사격 연습용 배로 용도 변경되
었고, 때로는 선남선녀들을 위한 무도회가 열리는 장소로 사용되기도
했다.

　여인들은 잠시 땀을 식히고 담소라도 나눌 겸 바깥으로 나와 있다.
이 그림에도 그림 속 인물과 패션을 통해 비밀스러운 의미를 끄집어
내는 티소 특유의 기막힌 연금술이 속속들이 배어 있다. 선상 난간은

「H. M. S. 캘커타호에서」
제임스 티소 | 캔버스에 유채 | 64.37×
91.69cm | 1876 | 런던 테이트 미술관

모래시계 형태를 연상시키는 모양이고, 이것은 난간에 기대어 있는 여인의 보디라인과 운을 맞추고 있다. 모래시계를 통해 티소는 사랑의 시간이 무르익어 가고 있다고, 그러니 빨리 작업을 하라고 말하는 것 같다.

그림에서 무엇보다도 흰색 모슬린 드레스를 입고 있는 여인의 뒤태로 시선이 모인다. 여인은 부채를 펼쳐 왼쪽 귀를 완전히 덮고 있다. 부채 언어로 이것은 '우리의 비밀을 이야기하지 마세요'다. 아마도 두 여인은 장교가 말을 걸기 전 은밀한 그들만의 이야기를 나누고 있었을지도 모른다. 문제는 이 남자의 손을 자세히 보면 결혼반지가 끼워져 있다는 점이다. 유부남인 것이다. 그래서일까? 그들을 둘러싼 희뿌연 회색빛 하늘은 그들의 복잡한 관계의 결말을 말해주는 듯하다. 티소가 이 작품의 제목을 '캘커타'로 정한 것도 바로 이러한 관계를 교묘히 언급하기 위해 말장난을 이용한 것이라고 한다. 캘커타와 발음이 비슷한 프랑스어 Quel cul ta는 '엉덩이가 멋지군요'라는 뜻이다. 티소의 재치가 빛나는 대목이다.

아름다워지기
위해서라면

로코코 시대는 화장품에 대한 수요가 늘어나고 그 제조 기술의 발전이 비약적으로 이루어졌다. 여성성의 아름다움이 극치에 달했던 만큼, 이 시대의 초상화에는 최상의 메이크업 기술이 녹아 있다. 프랑스 남쪽 지중해 연안의 꽃 생산지를 중심으로 다양한 향수가 제조되었고, 1774년 파리에는 향수와 화장품 전문점들이 들어선다. 엷은 자주색과 장밋빛, 빛바랜 녹청색의 창연함이 가득 도는 색조 화장법이 유행하면서 여인들이 볼을 물들이고, 하얀 백분을 머리에 발라 정갈하게 빗어 넘겼던 시대. 당시 초상화는 말 그대로 꽃단장을 한 여인들로 가득하다.

이 여인들의 꽃단장 기술은 우리의 상상을 넘어선다. 망막에 손상이 가는 위험을 무릅쓰고라도 눈이 커 보이기 위해 서클렌즈를 착용하는 등 미용을 위해 위험을 감수하는 것은 오늘날의 이야기만은 아닌 듯하다. 로코코 시대에는 눈빛이 촉촉해 보이게 하기 위해서, 무엇보다도 동공을 확대하여 눈에서 광채가 나는 효과를 내기 위해 이탈리아어로 '아름다운 부인'이라는 뜻을 가진 벨라도나라는 식물의 즙을 이용했다. 벨라도나는 역한 냄새와 저주받은 듯 푸르스름한 자줏빛 꽃을 내는데, 작은 버찌만 한 검은 빛깔의 열매를 열 개만 먹어도 죽을 만큼 독성이 강하다. 벨라도나의 학명은 아트로파 벨라도나Atropa

Belladonna. '매정한' '가차 없는'이라는 뜻의 그리스어 Atropa는 생사를
관장하는 죽음의 신을 의미하기도 한다. 벨라도나의 즙을 쓰면 눈에
어마어마한 손상이 갔음에도 당시 아가씨들의 인기 메이크업 품목이
었다고 한다. 그만큼 효과가 큰 탓이었다. 또한 통통한 뺨을 유지하
는 것이 미인의 조건이었기 때문에 잇몸과 볼 사이에 플럼퍼plumper라
는 패드를 끼워서 뺨을 통통하게 만들었다고 한다.

전형적인 로코코 초상화

풍속화가 장바티스트 그뢰즈*의 「마리 앙젤리
크 부인의 초상」은 절정기에 이른 로코코풍 패션과 메이크업을 가감
없이 보여준다. 그림 속 주인공은 마리 앙젤리크 구주노라는 여인이
다. 그뢰즈는 1755년 이탈리아 여행길에서 프랑스 출신의 부자인 루
이 구주노를 만나게 되는데, 이후 그는 화가의 후원자가 된다. 그의
부탁으로 그뢰즈는 루이의 형 조르주와 그의 아내 마리 앙젤리크의
초상화를 그리게 된다. 이때는 퐁파두르 스타일이라고 해서 앞머리
를 뒤로 낮고 정갈하게 빗어 넘긴 헤어스타일이 유행했다. 여기에 백
분을 바르고 작은 꽃 모양의 리본이나 조화, 진주를 박은 폼폰pompon
이라는 꽃 장식 리본으로 머리를 꾸몄다. 목에 두른 초커choker와 망토
의 모피 트리밍이 멋지게 코디를 이루고, 흔히 앙가장트**라 불리는
탈부착이 가능한 리본과 소매가 로코코 시대 패션의 특징을 보여준
다. 리본은 17세기에 발명된 이후 1765년경 생산이 자동화되면서 귀
족은 물론 일반 시민들에게까지 널리 보급되었다. 그러다 보니 로코
코 시대의 그림에서는 특히나 리본의 사용이 두드러진다.

●장바티스트 그뢰즈Jean-Baptiste Greuze
(1725~1805)
로코코 시대의 장르화가로서 일찍이
그 재능을 인정받았다. 화가 자신은
진중하고 엄격한 성격의 소유자였다
고 알려져 있지만 그의 초상화 속 여
인들은 하나같이 뇌쇄적이고 요염하
다. 18세기 이후 계몽주의 사상이 발
아하던 시기, 그는 시민계급을 대변
하는 풍속화로, 부상하는 계급의 도
덕적인 우위를 드러내는 그림들을 그
린다. 아마도 당시 미술권력이었던 아
카데미와의 끊임없이 지속된 불화가
그 원인이었을 것이다. 신고전주의가
득세하면서 그의 그림들이 사람들의
기호를 맞추지 못해 급속하게 몰락
의 길을 걸었고, 결국 1805년 루브르
에서 굶어죽는 비운을 맞게 된다.

●●앙가장트engageantes
17세기 말에서 18세기 중엽까지 유
행한 여성 드레스의 소매 장식. 층층
으로 겹쳐 장식한 레이스 주름 소매
를 뜻한다.

「마리 앙젤리크 부인의 초상」
장바티스트 그뢰즈 | 캔버스에 유채 | 80.01×60.32cm | 1757 | 뉴올리언스 미술관

　　그림 속 여인이 들고 있는 실패 모양 장식물은 당시 초상화에 자주
등장하는 초상화용 소품으로, 금박을 입혀 그 화려함을 더하고 있다.
로코코 시대에는 초상화를 그릴 때 의상의 표현방식에 많은 관심을
두어 그렸다. 옷감의 질감과 주름 하나하나가 만들어내는 화면 속 음
영, 레이스와 프릴 장식의 우아함, 이 모든 것들을 사실적으로 묘사하
여 옷이라는 장식물 속 인간의 모습을 드러내는 것이 회화의 주요 경
향이었다.

1780년경 대표적인 여성 드레스
이 드레스는 로브 아 라 프랑세즈
(Robe à la française)라 불린다. 꽃무
늬가 있는 핑크 색 실크 태피터가 의
상의 몸판 및 페티코트와 잘 조화되어
있다. 이 드레스에서 무엇보다 눈에
띄는 것은 금색 레이스로 만든 화려한
앙가장트 장식이다.

욕망의
페르소나

사람을 뜻하는 영어 person은 라틴어 페르소나persona에서 유래했다. 이것은 원래 연극에서 배우가 쓰는 가면을 뜻하는 말이었다. 배우의 한자 俳優에서 '배俳'는 '사람이 아닌'이라는 뜻이다. 배우는 가면을 쓰고 무대 위에 선다. 현실세계에서는 드러내지 못할 욕망을 감히 드러내면서. 여기서는 그림 속에 드러난 가면과 애교점을 통해 패션에 용해된 시대의 은밀한 욕망의 코드를 익혀본다.

베네치아의 가면들

억눌린 욕망을 표출하기 위한 도구, 가면

　　　　　마스크는 16세기부터 여인들이 착용하기 시작했고, 17세기를 거치며 가장 화려한 아름다움을 자랑하며 18세기까지 유행이 계속된다. 특히 수상도시 베네치아에서 귀족들은 1년 내내 가면을 쓰고 다니는 것이 허용되었다고 한다. 이들은 거리를 걷거나 극장에 갈 때 혹은 파티에 갈 때도 자신의 정체성을 감추기 위해 가면을 썼다. 하지만 실제로 가면은 부채와 더불어 여성들이 교태를 부리기 위한 전략적인 소품이었다. "부르주아 계급과 사회 지배층들이 가면을 쓴 것은 어디까지나 억눌린 성욕과 호색을 위해서였다"라고 풍속사가 에두아르트 푹스는 말한다.

영국의 왕정복고기(1660~1700)에는 사랑이나 낭만적인 간통을 소재로 하는 풍속 희극이 특히 유행했다. 재기 넘치고 외설에 가까운 관능적인 대사들이 가득한 연극을 보기 위해 귀하신 '숙녀'분들이 극장을 드나들었다고 한다. 이때 서민들의 비난을 피하기 위해 가면을 썼던 이들에게 이는 외설 놀음에 참가하기 위한 생활용품이었던 셈이다. 17세기에는 눈 부위만 가리는 하프 마스크half-mask가 거리를 활보한다. 1715년 프랑스에 처음으로 도입된 가면무도회는 18세기 중반에 들어오면서 정점에 도달한다. 거리에서 카니발이 펼쳐지면서 가면 제작 기술은 더욱 발전했다. 카니발은 사순절* 전 사흘 또는 일주일 동안 행해지는 축제다. 사순절에는 고기를 먹어서는 안 되기에 이 카니발에서 마음껏 먹고, 가장행렬을 하며 즐기는 것이다. 엄격한 종교적 행사인 사순절 전, 사람들은 마음속 욕망을 실컷 토해냈다. 자, 이제 그림 속 풍경으로 들어가 보자.

● 사순절四旬節
부활 주일 전 40일 동안의 기간을 말한다. 이 동안 교인들은 광야에서 금식하고 시험받은 그리스도의 수난을 되살리기 위해 단식하며 속죄한다.

관능적인 표정을 더해주는 애교점

티에폴로의 「미뉴에트」는 바로 카니발 기간에 벌어지는 가면무도회 풍경을 담고 있는 그림으로, 당시 최고의 사교 댄스였던 미뉴에트를 추는 사람들의 모습을 사실적으로 묘사했다. '우아한 걸음걸이'라는 뜻을 가지고 있는 미뉴에트는 카니발의 가면무도회에서 빠질 수 없는 요소였다. 그림이 그려졌을 무렵, 베네치아는 경제적으로 쇠퇴기를 맞고 있었고, 카니발을 보러 온 관광객들이 카지노와 호텔에서 쓰는 돈이 도시경제를 이끌어가는 재원이었다고 한다.

▼
「미뉴에트」
잔도메니코 티에폴로 | 캔버스에 유채 |
81×111cm | 1754 | 파리 루브르 박물관

여인들의 하얀 피부가 검은색 하프 마스크와 대비되어 섹시하게 느껴진다. 특히 가운데 춤추는 댄서의 얼굴에서 그녀가 눈 밑에 애교점beauty patch을 붙인 것을 볼 수 있다. 이 여인은 매춘부다. 흔히 무슈mouche라고 불리는 이 애교점은 로코코 시대를 풍미했던 일종의 패션 소품이다. 남자의 시선을 끌기 위해 일반 여성이나 매춘부 모두 애교점을 붙이고 다녔다. 원래 이 무슈는 여성들이 얼굴에 난 곰보자국을 감추기 위해 사용했다고 하는데, 18세기에 들어서면서 극도로 성행

하여 별, 초승달, 하트 등 다양한 모양의 애교점이 등장한다. 당시 여인들은 이 애교점을 상시 얼굴에 붙이고 다녔고, 편의를 위해 뚜껑에 거울이 달린 작은 옥합에 담아서 소지했는데, 이것이 콤팩트 파우더의 전신이라고 한다. 여인들은 또한 표정 관리를 위해서도 이 애교점을 붙이고 다녔다. 건방지게 보이고 싶을 때는 코 위에, 섹시하게 보이고 싶을 때는 입술 위에 검은색 벨벳으로 만든 애교점을 붙였다.

가 면 속 에 체 면 을 감 추 고

18세기 영국 화가 헨리 로버트 몰랜드의 「가면을 벗은 수녀」는 1769년 자유예술가연맹의 전시회에 걸렸을 당시 제목이 「무도회복을 입은 여인」이었다. 이 그림은 초상화처럼 보이지만, 실제로는 악명 높았던 당대 가면무도회에 대한 풍자를 숨기고 있다고 보는 것이 옳을 듯하다. 그림 제목의 '수녀'라는 단어 역시 18세기에 매춘부를 지칭하는 은어였다. 그림 속 가면무도회 의상은 유혹을 위한 전략적인 수단으로서 패션의 에로틱한 측면을 서슴없이 드러낸다. 베일과 십자가 목걸이, 깊게 파인 데콜테, 손목에 꼭 맞는 팔찌, 애교점이 찍혀 있는 가면 등이 바로 그것이다.

가면무도회는 체면과 사회적 예의범절을 중요하게 생각했던 당시 관습에서 일탈할 수 있는 기회를 제공하는 장이었다. 당대의 패션 리더로서 매춘부들은 고객을 찾아 무도회와 극장을 돌아다녔다. 베일과 십자가 목걸이는 수녀들을 위한 종교적인 소품이었기에 언뜻 보면 제목처럼 수녀를 그린 초상화로 오인할 수도 있지만, 화가는 이 그림을 통해 종교적 복식을 일종의 은막으로 이용하여 매춘을 하는 사회

「가면을 벗은 수녀」
헨리 로버트 몰랜드 | 캔버스에 유채 | 1769 | 런던 리즈 미술관

의 관행과 매춘부를 풍자하고 있다. 더구나 모델이 목에 두른 십자가 목걸이는 깊게 팬 데콜테와 더불어 아름다운 가슴에 남자의 시선을 묶어두기 위한 장치로 쓰였다.

헨리 몰랜드는 장르화와 몽환적인 느낌의 그림들을 많이 남긴 영국 미술계의 비주류 작가였다. 그는 비주류다운 도전정신으로 당대의 성욕을 풍자한 그림들을 남겼다. 다채로운 개성이 드러나는 그림과 도발적인 삶은 몰랜드의 사후, 많은 전기 작가들의 관심을 끌었다고 한다.

가 면 속 에 가 려 진 시 대 의 권 태 로 움

최근에 『부르주아전』이라는 책을 읽었다. 오스트리아의 작가 아르투어 슈니츨러의 일생을 서술한 전기다. 아르투어 슈니츨러는 평생을 부르주아 계층의 성욕과 관련된 소설과 글을 발표했던 작가로 유명하다. 슈니츨러가 쓴 『꿈의 이야기』를 영화화한 작품이 스탠리 큐브릭 감독의 「아이즈 와이드 셧」이다. 이 영화는 실제 결혼 9년차 부부였던 톰 크루즈와 니콜 키드먼이 출연해서 화제가 되기도 했다(이 영화 이후 그들은 이혼한다).

현란한 불빛 아래 펼쳐지는 뉴욕의 크리스마스. 성공한 의사 빌 하퍼드와 그의 아름다운 아내 앨리스는 빌의 친구 지글러가 여는 크리스마스 파티에 참석한다. 그날 밤 파티에서 두 사람은 각자 다른 이성에게서 강한 성적 유혹을 받는다. 은근한 속삭임으로 접근해오는 한 남자와 춤을 추는 앨리스, 그리고 두 명의 매혹적인 모델에게서 뜨거운 구애를 받는 빌. 파티 이후 그는 아내에게서 충격적인 고백을

▶
「파리 오페라의 가면무도회를 떠나며」
장루이 포랭 | 캔버스에 유채 | 1890년경 |
모스크바 푸시킨 미술관

듣는다. 여름휴가 때 우연히 마주친 한 해군장교의 매력에 반해 그에
게 강한 성적 충동을 느꼈으며 그와 하룻밤을 보낼 수만 있다면 남편
과 딸 모두를 포기할 수 있을 것 같았다는 그녀의 고백은 빌을 충격
으로 몰아간다. 이후 벌어지는 부자들의 섹스 파티는 너무나도 충격
적이어서, 제목처럼 '눈을 질끈 감아버리고' 싶게 만든다. 이 섹스 파

티 장면에서 사람들은 하나같이 가면을 쓰고 있다. 가면으로 얼굴을 가리면 못할 짓이 없다는 듯이.

이렇게 영화 이야기를 길게 한 것은 바로 이어지는 그림을 소개하기 위해서다. 장루이 포랭의 「파리 오페라의 가면무도회를 떠나며」에 나오는 인물들도 가면들을 쓰고 있음에 주목하자. 포랭은 풍자화가 오도레 도미에와 에드가르 드가의 영향을 많이 받았던 인상주의 화가였다. 그는 부르주아 계층의 연애와 기혼자들의 불성실과 위선, 기만을 폭로하고 거짓 연애의 역사를 풍자적으로 다루었던 작가였다. 그림에는 음악당을 떠나는 남녀의 모습이 보인다. 이 커플이 부부인지 아니면 불륜 관계에 있는지는 드러나지 않는다. 당시 대도시의 익명성 속에서 남성은 중류층 혹은 상류층 여성과 어디든 함께 갈 수 있었다. 극장과 음악당, 심지어는 여행에도 동반할 수 있었다. 포랭의 그림에서는 바로 이러한 불륜 관계들이 가면과 함께 드러난다. 그림 속 남녀가 그저 행복한 연인이나 부부가 아닐 수 있다는 것이다.

포랭은 극장과 오페라, 카페, 매음굴의 풍경을 많이 그렸고, 여인네들의 화려한 밤의 드레스 속 질펀한 욕망과 부정의 관계들을 그렸다. 연애가 최고의 덕목이 되고 사교계의 화려함이 넘쳐났던 곳들, 사실 이 사람들은 시대의 권태로움을 가면으로 가리고 있는 것은 아닐까?

팜파탈을 위한 색

검은색만큼 다양한 얼굴을 가진 색상이 있을까. 빛과 색상의 부재를 나타내는 검은색은 밤의 어둠, 죽음과 죄악, 타락을 의미하기도 하고 애도와 자기 헌신의 코드로도 사용된다.

복식사에서 검은색은 어떤 색보다도 패션의 연대기를 지배해왔다. 검은색 의상은 권위적이고 고요하며, 단조롭고 음울하고 우아하며, 에로틱한 의미가 부여되어 숨겨진 관능미를 발산한다.

복식 심리학자 플뤼겔은 여성의 복식이 신체의 특정 부위를 선택적으로 드러내거나 감춤으로써 남성을 유혹해왔다고 말한다. 이러한 선택적 노출과 감춤의 역사를 플뤼겔은 '이동하는 성감대의 역사'라고 규정한다. 패션의 변화가 성감대의 변화에 따라 이루어진다는 주장이다. 나아가 그는 에로틱 자본erotic capital이라는 개념을 끌어온다. 이는 타인의 신체를 바라봄으로써 유발되는 스릴과 흥분이라는 뜻이다. 플뤼겔은 나아가 유행은 에로틱 자본을 축적하기 위해 충분한 기간 동안 그 신체 부위를 감춤으로써 신체에 관한 흥미를 유지시키는 데 공헌한다고 한다. 유행 의상이 여성의 다리를 노출시켜 강조하다가 더 이상 에로틱하다고 생각되지 않으면 드러냄의 강조점이 어깨나 가슴으로 이동한다는 것이다. 즉, 스커트 길이가 길어지고 어깨를 드러내는 것이 유행하게 된다는 논리다. 복식사를 통해 초상화들을 살

펴보면 시대별로 강조하는 신체 부위가 확연하게 달라지는 것을 확인할 수 있다. 정신분석학자인 에드문트 베어글러는 『패션과 무의식 Fashion & the Unconscious』에서 패션의 역사는 일곱 가지 신체 부위(가슴, 목선, 허리(복부), 엉덩이, 다리, 팔, 신장)를 둘러싸고 이루어진 순열조합의 역사라고 주장한다.

검은색의 '감추는' 관능성

유혹의 원리를 둘러싼 논의를 다소 길게 설명한 데에는 이유가 있다. 유혹의 색, 검은색이 가진 관능의 힘을 살펴보기 위해서다. 검은색은 흰 피부를 더욱 두드러지게 하고 대상을 날씬해 보이게 하는 능력이 있다. 검은색은 벨벳 소재와 어울릴 때 특히 관능적인 아름다움을 더욱 강하게 발산하는 경향이 있다. 표면의 수많은 털들이 빛을 반사해내는 벨벳의 광택이 풍부하고 화려한 느낌을 준다. 그래서인지 초상화 속 여인들을 보면 벨벳 소재의 드레스를 입고 있는 경우가 많고, 이 외에도 실크와 시폰 같은 소재도 자주 보인다. 무엇보다도 검은색을 입을 때는 신체에 꼭 맞도록 재단해서 몸의 곡선을 최대한 살리는 형태로 되어 있음을 발견하게 된다.

휘슬러의 「검정의 배열 No. 2─루이즈 허스 부인의 초상」에서는 단아하면서도 여인의 성숙미가 물씬 배어 있는 앙상블을 볼 수 있다. 원래 앙상블이라는 것은 블라우스와 재킷, 원피스와 재킷처럼 애초부터 함께 입기 위해 디자인된 의상이다. 등을 타고 펼쳐지는 우아한 곡선미의 벨벳을 소재로 한 이 이브닝드레스에서 흰색 모슬린으로 디자인된 칼라 부분과 손목 부분의 레이스 주름이 단아한 블랙의 절

▶
「검정의 배열 No. 2─루이즈 허스 부인의 초상」
제임스 휘슬러 | 캔버스에 유채 | 190.5×99cm | 1872~73 | 개인 소장

제된 매력에 파격의 미를 더하고 있다.

당시 영국에서는 스페인 미술이 인기를 얻었다. 귀족 계층의 컬렉터들이 벨라스케스와 무리요, 고야의 그림들을 사 모으면서 스페인 미술에 심취했다. 이런 이유로 자신이 비용을 대서 그리는 초상화에도 스페인 화풍이 스며들었다. 이 그림의 강한 흑백 대비와 검은색의 어두운 배경 톤은 분명 벨라스케스의 그림과 닮아 있다.

블 랙 과 레 드 의 앙 상 블

나폴레옹 3세의 황후 외제니는 스페인 출신이었다. 그녀의 뛰어난 패션 감각은 스페인풍의 무도회복이 프랑스 귀족들 사이에서 유행하는 계기를 만든다. 루이뷔통 가방도 그녀의 후원 아래 시작되었고, 지금 우리가 쓰는 액체 상태의 향수도 그녀를 위해 만들어진 겔랑의 오데코롱 앵페리알이 그 시작이다. 이때 스페인의 영향으로 유행하게 된 것이 바로 빨간색과 검은색의 앙상블이다. 빨강은 검정이 가지는 관능미에 유일하게 대항할 수 있는 색상이다. 빨간색과 검은색이 향연을 이루는 19세기 후반의 이 앙상블은 보기에도 눈이 부시다. 흑옥으로 장식한 붉은색 벨벳 모자, 검은색 레이스 처리가 여성적인 미를 물씬 풍기는 붉은색 망토, 검은색 새틴 스커트…… 이 모든 것들이 정교한 앙상블을 이루고 있다. 완벽한 조화 속에 우아함이 우러나고 붉은색의 열정이 느껴진다.

검은색과 빨간색을 작품 테마로 하는 휘슬러의 또 다른 작품으로 「빨강과 검정─부채」가 있다. 색상과 구도 면에서 휘슬러 특유의 화법이 어우러진 여인의 모습이 마치 패션 잡지의 한 장면을 보는 것

앙상블 의상
제조업체: 미시즈 볼(Mrs. Ball) | 1893
~96년 추정 | 런던 빅토리아 앤드 앨버
트 박물관

▶
「**빨강과 검정─부채**」
제임스 휘슬러 | 캔버스에 유채 | 187.4×
89.8cm | 1891~94 | 글래스고 대학 헌티
리언 미술관

같다. 이 그림의 주인공은 에델 필립, 화가의 처제다. 파리에서 함께 기거하며 휘슬러를 위해 다양한 초상화와 석판화 작업의 모델이 되어주었다. 계란형 얼굴의 미녀였던 그녀는 붉은색 드레스를 입고서 자신의 매력을 물씬 풍기고 있다. 휘슬러의 아내 베아트릭스는 보석 디자이너로 유명했는데 에델도 그녀의 동생답게 패션에 일가견을 보이는 것 같다.

몸을 꼭 감싸고 있는 에델 필립의 드레스는 당시 유행한 버슬 스타일 같다. 소매 단과 옷단을 좁고 넓은 모피 밴드로 처리해 우아함을 더하고 있다. 무엇보다도 이 초상화 속 패션을 완성하는 것은 붉은색 드레스의 기운을 조율하는 검은색 액세서리다. 부채와 장갑, 끝이 뾰족한 긴 모자, 깃털로 된 보아boa 목도리가 드레스와 완벽한 코디네이션을 이룬다. 모델의 오른손에서 펼쳐진 부채는 수직으로 떨어지는 전체적인 옷의 라인에 변화를 주고 있다. 모자의 빨간색 나비 장식은 드레스의 붉은 기운과 조화를 이루고 있다. (정말 뛰어난 패션 센스다.) 우아한 기품과 절제된 매력이 모델의 패션 곳곳에 배어 있다. 모자는 그림 속에서 어둡게 처리되어 있는 탓에 보닛인지 터번인지 정확하지 않다. 다만 당시에 발행된 패션 화보를 보면 여인들 사이에서는 울 소재의 코트와 양귀비 빛깔의 붉은 벨벳 터번 그리고 보아 목도리를 휘감고 다니는 것이 유행이었다고 한다. 그렇게 본다면 터번이라고 보는 편이 더 신빙성이 있지 않나 싶다. 터번은 1890년대 내내 유행한 모자 스타일이었다고 한다.

무엇보다도 그림 속 패션에서 두드러지는 매력 포인트는 바로 보아 목도리가 아닐까 싶다. 보아 하면 보아 구렁이가 생각날 것이다. 공격 대상을 자신의 온몸으로 감싸 질식시켜버리는 그 보아 뱀 말이다. 이

단어 자체에 유혹의 느낌이 물씬 배어 있는 것 같다. 이 당시 보아 목도리는 팜파탈의 필수적인 패션 액세서리였다. 1880년대 후반 보아의 인기는 절정에 달했다. 여성 잡지 『더 퀸』에서는 보아 목도리에 대해 다음과 같이 평하고 있다.

> 보아는 밤에 더욱 빛난다. 검은색 담비털이나 시베리아산 고양이털로 만든 이 목도리는 유혹 그 자체다.
>
> _「파리 패션」, 『더 퀸』 88호, 1888년 1월 14일자

타조나 백조의 솜털로 만든 다양한 색감의 보아 또한 마찬가지다. 벗거나 목에 휘감거나, 때로는 약간 끝을 꼬아서 매는 등 보아 목도리의 착용법은 매는 사람 마음이다. 소재와 디자인에 따라 가격도 천차만별이었던 보아 목도리는 노동자 계층 여성들에게도 인기를 끌었다. 보아를 착용하는 매너와 패션 액세서리만으로도 여인의 출신 성분과 계층을 알 수 있었다고 하니 대단한 패션 아이템이었다.

구렁이 모양의 보아 목도리는 성경에 나오는 이브의 유혹을 연상시킨다. 초상화 속 보아 목도리의 블랙 컬러는 붉은 기운의 드레스에 서서히 침투해 그 힘을 파헤치면서 결국 레드의 관능성을 압도한다. 하지만 이 두 색깔은 결국 효과적으로 병치되어 더할 나위 없는 섹시 코드를 만들어낸다.

검은색으로 극대화되는 성적 매력

조반니 볼디니*가 그린 「콜린 캠벨 부인의 초상」

● 조반니 볼디니Giovanni Boldini
(1842~1931)
　이탈리아 페라라에서 출생한 화가는 어린 시절 종교화가였던 아버지 안토니오 볼디니의 영향으로 그림을 배웠고, 물이 흐르는 듯한 유장한 화풍으로 대상을 포착하는 능력이 뛰어나다는 평을 들었으며 런던에서 초상화가로 명성을 날렸다. 1872년부터 파리에서 거주하면서 드가 같은 인상파 화가들과 교분을 맺는데, 그래서인지 1897년에 완성된 이 작품 「콜린 캠벨 부인의 초상」에서도 빠른 속도로 대상을 포착하는 인상주의적인 기법들이 다소 드러난다.

에는 세기말 상류사회의 스타일리시한 여인이 그려져 있다. 그림 속 주인공은 간통 혐의로 남편에게 기소 당했고 이에 질세라 맞고소를 해서 영국 사회를 떠들썩하게 했던 인물이다. 이혼 스캔들 때문에 상류사회에서 추방당했다가 남편이 죽고 난 후에야 다시 활동할 수 있었다. 이후 그녀는 에티켓에 대한 책을 출간하기도 하고 『월드』와 『레이디스 필드』 같은 잡지에서 미술비평가로 활동하기도 했다.

　콜린 캠벨 부인이 입고 있는 검은색 새틴 소재의 이브닝드레스는 몸에 달라붙어 성적 매력을 강조한다. 검은색 시폰 스카프와 실크 스타킹, 검은색 가죽 구두로 마무리되는 요염함은 검은색과 대조되는 길고 하얀 목선을 더욱 두드러지게 한다. 장미 장식 덕분에 깊게 팬 데콜테는 더욱 빛나고, 길게 처리된 상체는 가는 허리와 유연한 엉덩이 곡선을 탄력 있게 보여준다. 검은색 드레스는 그 자체로 충분히 모델의 성적 매력을 발산시킨다. 액세서리를 최소화해야 하는 것도 바로 이런 이유에서다. 양팔에 찬 얇은 팔찌를 제외하곤 액세서리가 하나도 보이지 않는다. 그럼에도 모델의 곡선미가 도드라지는 육체는 검은색의 마법과 결합해서 진정한 팜파탈의 마술을 연출한다. 화가는 이중성으로 가득한 상류사회에서 자신의 매력과 힘을 발산하던 캠벨 부인을 시폰처럼 가볍게 그려냄으로써 그녀의 자유분방함과 저항정신마저 드러내고 있다. 물론 그 속에 가득 배어 있는 세기말적 관능미까지 포함해서.

◀
「콜린 캠벨 부인의 초상」
조반니 볼디니 | 캔버스에 유채 | 182.2×117.5cm | 1897 | 런던 국립초상화미술관

손을 드러내는 자, 옷을 벗게 되리라

: 숨겨진 에로스, 장갑

요즘 인터넷에서 자주 접하는 말이 '여신'이다. 우아한 자태를 가진 여배우들을 가리켜 여신이라 추켜세우는데, 나는 아직껏 그레이스 켈리만 한 우아함의 아이콘을 본 적이 없다. 적어도 고전적 의미의 여신이라는 뜻에서는 그렇다. 앨프리드 히치콕 감독의 「이창」에서 그녀의 모습을 떠올려본다. 손목 깊숙이 덮는 장갑은 그녀의 상징이었다. 부유한 집안의 딸로 태어나 하얀 장갑을 끼지 않고는 집 밖을 나가지 못하게 했던 어머니 덕분에, 그녀는 자연스레 장갑을 낀 모습을 관객 앞에서 보여주었고 그레이스 글로브 Grace gloves는 이렇게 탄생했다. 화보 속 그레이스 켈리는 결혼을 앞둔 순수한 신부의 이미지다. 왜 장갑을 설명하면서 결혼식을 언급하느냐고? 이제부터 설명할 참이다.

장갑의 역사, 실용에서 패션으로

인류는 언제부터 장갑을 꼈을까? 고대 이집트와 그리스, 로마에서는 작업 중 손을 보호하기 위해 장갑을 꼈다. 보호 기능을 넘어 계층의 특권과 권위의 상징으로 사용된 것은 중세부터다. 11세기가 되면서 장갑은 여러 의미를 상징하게 되었다. 사슴과 새끼 양 가죽으로 만든 장갑은 왕족과 가톨릭 고위 성직자들에게 권

GRACE KELLY

P4056-15

▲

앨프리드 히치콕 감독의 「이창」에서 그레이스 켈리
1954(사진-버드 프레이커) ⓒGetty Images/이매진스

력의 상징이었다. 주교에게 장갑을 수여하는 것은 곧 이들이 통치할
지역의 재산을 물려준다는 뜻이었다. 주교들은 화려하게 자수를 놓
은 장갑을 낌으로써 사제의 순결함을 지키려 했다.

원래 장갑은 실용적인 목적이 우선이었다. 특히 가죽 장갑은 매사
냥을 할 때 매 발톱으로부터 손을 보호하기 위해 착용했다. 중세 초
기에 대부분의 사람들은 장갑보다 미튼mitten을 꼈다. 오늘날의 벙어리
장갑이다. 손가락 마디를 보호하는 장갑은 최상류층을 위한 품목이
었다. 르네상스 시대에 들어서면 장갑은 더욱 화려해진다. 14세기에
베네치아는 융숭한 도시국가로서 첨단 패션을 이끌었다. 서양과 동양
에서 나는 산물의 집산지였기에 이곳에서 패션의 모방 현상은 더욱
심화되었다. 이때 향수 처리를 한 장갑과 다색 장갑이 여성의 우아한
복식 아이템으로 선풍적인 인기를 끌어 베네치아를 광풍으로 몰아넣
는다. 이탈리아는 향수를 개발한 최초의 국가로서, 상인들은 장갑에
향을 입혀 상품 판매를 가속화하고자 했다. 장갑을 벗은 여인의 손에
키스를 하는 동안, 그 향은 일종의 최음제처럼 남자의 감각을 깨웠을
것이다. 이렇게 장갑은 결혼과 필수불가결의 관계를 맺게 된다.

여 성 의 장 갑 은 사 랑 의 상 징

17세기 초 네덜란드 화가 니홀라스 엘리아스 피
커노이가 그린 여인의 초상화를 보자. 신앙의 자유를 찾아 시민들이
세운 최초의 공화국 네덜란드에서는 그 복식부터가 금욕주의적인 검
은색이 지배했다. 부유한 상인의 딸이었던 요한나는 약혼 후 기념 초
상화를 그렸다. 약혼 직후 바로 선단船團과 함께 해외로 나간 약혼자

▶
「요한나 르 메르의 초상」
니홀라스 엘리스 피커노이｜패널에 유채
｜105,2×77,7cm｜1625｜암스테르담 국립
미술관

�◀

「요한나 르 메르의 초상」 속 실제 장갑
24cm | 1662 | 암스테르담 국립미술관

는 사랑하는 이의 곁에 '함께 있음'을 알리기 위해 그녀에게 자신의
장갑을 주었다. 장갑은 부재하는 사람에 대한 상징이었다.

　로코코 시대의 대표적인 파스텔화가 샤를 앙투안 코이펠이 그린
그림을 보자. 코이펠의 그림은 옅은 핑크색이 가미되어 따스하고 친밀
한 느낌을 발산한다. 물론 그림 속 여인들의 패션도 그렇다. 이 그림
의 주인공은 샤를로트 필리핀이라는 이름의 후작 부인이다. 그녀의
모습은 로코코 시대의 성장盛裝한 여성의 모습을 보여준다. 중국풍 부
채를 들었고, 당시에는 고가였던 벨기에산 레이스로 층지게 만든 소
매 모양은 중국의 탑파 형식을 따랐다. 겨울 대비용 머프^{muff}, 오늘날
의 팔 토시를 한 모습도 곱다. 청색의 벨벳에 비버 털로 트리밍 한 머
프에는 칠보 단추 네 개가 장식으로 붙어 있다. 샤를로트의 스타일링
에 방점을 찍는 이 머프는 원래 16세기 후반부터 남녀 공용으로 사
용하다가 1790년대부터 여성용 액세서리로 자리를 잡는다. 여기에
향수를 뿌린 아이보리색 장갑을 꼈다.

「샤를로트 필리핀의 초상」
샤를 앙투안 코이펠│푸른 종이에 파스
텔│34.4×27.2cm│1730년경│매사추세
츠 우스터 미술관

　　19세기에 오면 장갑에 관한 의장 예법은 더욱 엄격해진다. 실내와
실외 어디든 장갑은 무조건 착용해야 하는 패션 아이템이 된다. 장갑
의 색채와 길이, 소재에 관한 엄격한 코드가 있어 이를 어기면 갖은
지탄을 받았다. 낮에는 채색 장갑을, 밤에는 오로지 흰색의 장갑만을
껴야 했고 옷의 종류에 따라 긴 소매를 입는 낮에는 손목 길이의 장
갑을, 짧은 소매를 입는 밤에는 팔꿈치까지 오는 장갑을 꼈다. 특히
연회에서 결혼하지 않은 여인들은 함부로 장갑을 벗어서는 안 되었
다. 당시로선 장갑을 벗는다는 건 국부를 드러내는 것과 동일한 깊이
의 치욕이었다.

남자의 결투를 보고 싶다면, 장갑을 벗겨라

나는 원래 벙어리장갑을 주로 꼈다. 옷과 소품은 인간에게 제2의 피부와 같아서 '그의 숨겨진 내면'을 읽을 수 있는 단서를 제공한다. 누군가에게 쉽게 다가가지 못하고 옹알거리는 내 자신이 저 벙어리장갑과 닮았다는 생각을 해본다. 이런 은유가 가능한 것은 장갑이라는 패션 소품이 인간 신체를 대행하는 속성 때문이다. 손의 기능은 무엇일까? 가장 우선적으로 어떤 것을 지시하거나 집는 기능을 한다. 나아가 손으로 뭔가를 쥔다는 것grasp은 대상을 파악하는 일이며, 손으로 익힌 것hands on experience은 '체험'을 통한 지식의 견고함을 표현하기도 한다. 2차적으로 손은 세상을 향한 도전과 응전의 표시다. 장갑은 이러한 손의 기능을 모두 담는 그릇이다.

중세시대 기사들은 마상 대회에 나갈 때, 자신의 헬멧에 장갑을 매달았다(물론 자신이 연모하는 여인의 장갑일 가능성이 크다). 이때 장갑은 사랑을 쟁취하려는 도전의 상징이다. 'take up the gauntlet'이라는 영어 표현이 있다. 곤틀릿gauntlet은 팔목을 덮는 기사용 장갑을 뜻하는데, 상대 기사가 던진 장갑을 줍는다는 것의 일차적 의미는 '도전을 받아들이다'라는 뜻이다. 렘브란트의 명작 중 하나인 「야간 순찰」에서 붉은 휘장을 가슴에 두른 캡틴이 벗은 장갑이 바로 '곤틀릿을 던지다'라는 영어 표현을 그대로 보여준다. 시민공화국으로 성립된 네덜란드는 항상 외부의 침입에 시달렸고, 시민들은 스스로 자경단을 조직해 도시를 보호했다. 언제든 싸울 준비가 되어 있는 그들의 확고한 의지를 저 곤틀릿보다 잘 보여주는 것은 없다.

손은 사회로 환원되어 타인과 소통을 시작하기 전, 자신을 알리는 최초의 신체 부위다. 타인의 따스함을 이해하는 첫 단추인 셈이다. 타

인을 파악하고 이해한 후, 함께 도전하며 생의 어려움을 함께 감내하
는 연대의 상징이 되는 것이다. 이렇게 손에 응축된 의미들의 결이 두
텁고 깊음을 알 때, 비로소 우리는 장갑의 기호적 의미를 완전히 이
해하게 된다.

　　네덜란드 출신의 초상화가 다니엘 미턴스가 그린 영국의 찰스 1세
의 초상화를 보라. 왕의 권위와 절제된 우아함을 발산하는 건 역시
그의 옷이다. 그림 왼편에는 왕권의 상징물들이 있다. 왕관과 구체 위
에 십자가 모양을 한 오르브, 지팡이 형태로 된 홀이 놓여 있다. 어깨

에서 가슴을 타고 내려오는 군청색 휘장은 가터 훈위The Order of Garter라고 한다. 최고의 1등 기사 계급을 상징하는 것으로 왕과 스물네 명의 기사에게만 주어진다. 이것은 충성과 복종 등 전통적인 기사의 이상적 미덕을 표현한다. 정치적으로는 뜻을 굽히지 않았던 반면 사생활에 있어서는 금욕적이었던 찰스 1세의 면모는 옷에 그대로 나타난다. 품이 넉넉한 판탈롱 바지와 당시 남자들의 상의였던 푸르푸앵Pourpoint을 보자. 옅은 감청색 상의 사이로 은회색의 속옷이 보일 것이다. 이는 슬래시slash라고 하여 겉옷을 째고 그 속옷과 안감을 보이도록 한 패션이다. 상의 아래 마름모꼴로 달려 있는 페플럼peplum은 재킷의 허리선에 다는 스커트 정도로 생각하면 되겠다. 양동이 모양의 부츠는 당시 최고의 패션 아이템이었다. 이와 함께 찰스 1세가 끼고 있는 장갑이 바로 곤틀릿이다. 국가가 부르면 언제든 나가 싸울 기사의 모습 그 자체가 아닐까?

◄
「찰스 I세」
다니엘 미턴스 | 캔버스에 유채 | 215.9×
134.6cm | 1631 | 런던 국립초상화미술관

관능과 권력을 드러내다

청담동에 좋아하는 안경점이 있다. 명확하게 말하자면 안경테를 전문으로 하는 가게다. 주인장이 금속공예를 전공한 아티스트인데, 수제로 된 빈티지 스타일의 안경테를 만든다. 2주를 별러 큰마음을 먹고 안경테를 샀다. 누군가는 물어볼 것이다. 그깟 안경테 하나 고르는 데 2주일이 넘는 시간을 허비하느냐고. 나는 단호하게 말할 수 있다. "테의 가치를 모르는 자들의 무지"라고. 안경테만큼 당신의 밋밋한 얼굴선에 활력을 불어넣어 주는 것이 또 있을까?

안경테, 얼굴에 선을 긋다

안경은 얼굴에 걸칠 수 있는 유일한 액세서리다. 프레임(테)을 선택하는 기준은 얼굴형과 보이는 느낌을 따른다. 계란형 얼굴엔 조금 튀는 안경테를 써서 개성을 부각시킬 필요가 있다. 역삼각형 얼굴에는 동글동글한 모양의 오버사이즈 테가 좋다. 오버사이즈 테는 얼굴을 동안으로 만드는 효과가 있다. 동그란 얼굴에는 약간 각이 있는 테를 씀으로써 얼굴선을 보완할 수 있다. 테의 형태와 더불어 소재도 중요하다. 금·은·철과 같은 금속 프레임은 예리한 인상을 심고, 뿔 프레임은 지적이고 온화한 느낌을 발산한다. 안경은 템

▶
「제임스 조이스」
자크에밀 블랑슈 | 캔버스에 유채 | 125.1
×87.6cm | 1935 | 런던 국립초상화미술관

플(안경다리), 노즈헤드(코 걸침 부분), 림(테), 브리지(코걸이), 엔드 피스(귀 걸침 부분)의 다섯 가지 구성요소로 되어 있다. 이 다섯 가지 요소의 무한 조합으로 얼굴에 선을 그린다. 코와 눈높이를 복합적으로 측정하고, 얼굴 너비, 관자놀이의 각과 길이를 잼으로써 눈과 렌즈 사이의 정확한 거리를 측정한다. 너무 멀면 매력이 사라지고 너무 가까우면 눈썹의 섹시함을 잠식한다.

영화 「티파니에서 아침을」 속 지방시가 디자인한 오드리 헵번의 블랙드레스 룩은 안경사 레이 밴의 선글라스가 더해지지 않았다면 클래식이 되기 어려웠을지도 모른다. 「악마는 프라다를 입는다」에서 편집장의 대사 "That's all"(그만하면 됐어)은 시크한 블랙 컬러의 구찌 안경테 없이는 밋밋할 뻔했다.

소설가 제임스 조이스의 초상화를 보라. 프랑스 화가 자크에밀 블랑슈는 성공한 심리학자인 아버지 밑에서 태어나 부유한 파리 상류층의 삶을 누렸다. 이런 인연으로 소설가 마르셀 프루스트, 삽화가 오드리 비어즐리와 같은 문인들, 예술가들과 교유하며 그들의 초상화를 남겼다. 화가 자신도 여러 권의 에세이와 비망록을 남긴 지적인 작가였다. 그림에서 조이스는 화가의 스튜디오에 놓인 붉은 톤의 탁자 위에 살짝 엉덩이를 걸치고 한쪽엔 시가를 들고, 어딘가를 바라보는 듯한 포즈다. 그림이 그려진 1935년의 남성복은 넓은 어깨와 라펠을 특징으로 한다. 여기에 백색 와이셔츠에 다채로운 패턴이 그려진 폭 넓은 타이를 매고 조끼를 입어 깔끔하게 정리했다. 조이스가 입고 있는 옷은 두 종류 체크를 조합해 만든 적갈색의 건 체크 슈트로 보인다. 단, 스튜디오의 낮은 암조와 거친 붓 터치로 인해 패턴이 제대로 살지 못했다. 조이스의 초상화에서 작가의 정체성을 드러내는 패

션 코드는 단연코 안경이다. 진중한 위엄을 부여하는 조이스의 안경
테는 『더블린 사람들』과 『율리시스』로 이어지는 작가의 영롱한 사유
체계를 대변한다. 안경테는 시력 보정 기능을 넘어 인간의 얼굴에 선
과 응축된 감정을 그리는 붓이다.

안경과 안경테의 역사, 그 에로틱한 함의들

옥스퍼드 사전에 아이웨어eyewear라는 단어가 등
재된 것은 1926년이다. 말 그대로 눈을 위한 옷이다. 이 표현은 『글래
스고 헤럴드』에 등재된 안경 광고문에서 유래했다. 당시만 해도 안경
이란 항상 손가락으로 지탱해야 하는 도구였기에, 눈과 렌즈를 직접
연결하는 사물로 생각하지 않았다. 1270년경에 만들어진 중국의 안
경 유물로 미루어 볼 때 중국에서 최초로 안경이 제조되지 않았을까
추정해 보지만 중국은 11세기에 중동에서 안경 제조 기술을 수입했
다고 한다. 일각에서는 1280년경 이탈리아의 살비노 다마테라는 광
학자가 안경을 발명했다고 주장한다. 산타마리아 교회의 한 묘비에는
"안경의 창시자, 살비노 다마테 이곳에 잠들다—그의 죄를 용서하여
주소서"라고 쓰여 있다.

스페인 풍속화가 호세 부소 카세레스가 그린 신사의 초상화를 보
라. 이 그림에는 1830년대 초반 유행했던 D자형 안경테가 디테일하게
묘사되어 있다. 두 개의 렌즈를 접을 수 있게 처리하여 시력 보정 및
선글라스 기능을 동시에 할 수 있게 만든 것이다. 당시 철도 여행이
본격화되면서 차량 옥상에도 좌석을 만들어 손님들을 유치했는데 이
때 바람으로부터 눈을 보호하기 위한 일종의 고글처럼 쓰기도 했다.

안경 제작 기술은 책의 보급과 함께 발전했다. 중세의 출판도시였던 뉘른베르크는 고품질의 안경을 제작하기로 소문난 도시이기도 했다. 16세기 후반까지 안경의 가격은 철저하게 고정되어 있었고, 값싼 안경을 팔다가 걸리면 시 당국에게서 재산을 몰수 당하기도 했다. 17세기에 들어서 오늘날 형태의 안경이 등장하고 시력 검사 서비스도 도입됐다. 1750년대 런던의 한 검안사가 안경테를 만들었고 18세기 후반의 검안사인 에드워드 스칼릿이 안경다리, 즉 템플을 개발하면서 안경은 비로소 인간의 귀에 걸리게 되었다. 르네상스 시대를 거쳐 로코코 시대로 접어들면서 안경은 에로틱한 오브제로 변모한다. 안경이 얼굴의 특징을 감추고 용모를 변화시키기에 적합하다는 사실을 깨달은 것이다. 사람들은 가면무도회에서 가면과 안경을 혼용해 사용하기 시작했다. 검은색 벨벳으로 감싼 안경 가면은 여인의 우윳빛 목과 어깨선을 두드러지게 만드는 효과를 가져왔다. 안경 가면을 '작은 늑대'라고 불렀던 것도 바로 이런 이유에서다.

안경은 에로틱하다. '코의 크기가 곧 성기의 크기와 같다'라는 서양의 17세기 관상학 이론을 들먹일 필요도 없다. 안경은 코라는 신체 부위에 담긴 성적 의미를 압축한다. 안경을 머리에 올린 채 폼을 잡는 여성들을 보라. 안경은 관능적인 근접관계의 유희를 통해 타인의 시선을 몸의 특정 부위로 끌어당긴다. 줄에 매달아 봉긋한 가슴 위에 배치시킴으로써 가슴에 시선을 모으는 집광기의 역할을 하기도 한다. 안경을 만지작거리는 손의 유희는 코에 응축된 애무에의 열망을 드러낸다. 다리를 꼬듯 안경테를 접거나 알을 손가락으로 톡톡 치는 행위, 이런 행위 전반을 프로이트는 잠재된 성욕의 관능성과 연결 짓는다.

◀
「신사의 초상」
호세 부소 카세레스 | 캔버스에 유채 | 66
×50.8cm | 1832 | 런던 검안사 대학

안경은 권력이다

안경이 갖는 사회 심리학적 의미는 무엇일까? 1920년대 들어 영화 속 주인공들이 자신의 캐릭터를 살리기 위해 선글라스를 착용하면서, 금발의 육체파 배우들에게 안경은 고혹적인 가터벨트나 섹시한 스타킹과 동일한 가치, 즉 에로티시즘을 담는 소품이 되었다.

오늘날의 안경은 사회적 지위를 드러내는 표상이다. 굳이 따지자면 현대에만 그랬던 건 아니다. 우리나라에는 1580년경 임진왜란 이전에 중국에서 안경이 들어왔다. 초기에는 '애체'라고 불렀는데 희미하고 모호한 것들을 명확하게 보여준다는 뜻이다. 조선조 마지막 황제 순종은 안경 없이는 움직이지 못할 만큼 지독한 근시였지만 아버지인 고종 앞에서는 절대로 안경을 쓰지 않았다고 한다. 윗사람 앞에서 안경을 쓰는 일이 곧 하극상을 의미했다니 놀랍다.

조선시대의 안경과 안경집
길이 14cm, 지름 3.2cm | 국립민속박물관

프랑스어에서 안경을 뜻하는 lunettes의 어원은 달^{Lune}과 묶여 있다. 렌즈의 형태가 달처럼 둥근 데서 온 것인데, 원은 왕권을 상징하는 반지와 더불어, 권력의 정점을 상징했다. lunettes는 여성의 통통한 엉덩이를 의미하기도 한다. 그만큼 영적 수준과 통속 수준을 교차하는 변화무쌍한 오브제다. 어디 이뿐인가. 안경은 사회계층 간 이념을 규정하고 포획하는 은유가 되었다. '색안경 쓰고 본다'라는 말이 나오게 된 이유다. 그리고 보면 우리 사회는 다양한 안경을 쓰고 사는 다양한 족속으로 가득하다. 마치 온라인 게임 속 목표를 수행하기 위해 이합집산 하는 종족과 다를 바 없다. 그들에게 칼과 갑옷이 필요하듯, 우리 사회는 안경이라는 이념의 오브제를 '득템' 하도록 부추긴다. 진보와 보수의 시선이 갈리고, 철학에 따른 해결 방법이 다르다. 그들

은 세상을 제대로 이해하려면 '자신들의 안경'을 써야 한다고 주장한
다. 국회에서 툭하면 정책 노선을 둘러싸고 영감님들이 '현피'를 뜨는
이유다. 이래서 안경을 쓰기가 두렵다. 그 속에 담긴 겹겹의 의미들
때문이리라.

농밀한
사랑의 종소리

2015년 가을/겨울 소울팟 스튜디오SOULPOT STUDIO 컬렉션을 보았다. 김수진 디자이너는 항상 화이트와 블랙, 두 가지의 근원적 색상을 이용해 다양한 옷의 표정을 연출한다. 테일러드 라펠과 결합된 케이프 형태의 코트는 케이프에 홀을 낸 형태가 아닌, 열림 소매 방식으로 베스트vest형 코트에 소매가 결합된 디자인이었다. 전통적인 여인의 케이프를 현대적으로 변주한 것이다. 케이프의 매력은 과연 어디에 있을까? 여인의 고혹적인 자태가 태어나는 강력한 부위 중 하나인 어깨를 은밀하게 감춰주기 때문은 아닐까?

2015년 가을/겨울 소울팟 스튜디오 컬렉션에서

사람의 몸에서 가장 정신적인 곳이 어디냐고 누군가 물은 적이 있지. 그때 나는 '어깨'라고 대답했어. 쓸쓸한 사람은 어깨만 보면 알 수 있잖아. 긴장하면 딱딱하고 굳고 두려우면 움츠러들고 당당할 때면 활짝 넓어지는 게 어깨지. 당신을 만나기 전, 목덜미와 어깨 사이가 쪼개질 듯 저려올 때면, 내 손으로 그 자리를 짚어 주무르면서 생각하곤 했어. 이 손이 햇빛이었으면. 나직한 오월의 바람소리였으면. 처음으로 당신과 나란히 포도鋪道를 걸을 때였지. 길이 갑자기 좁아져서 우리 상반신이 바싹 가까워졌지. 기억나? 당신의 마른 어깨와 내 마른 어깨가 부딪친 순간, 외로

운 흰 뼈들이 당그랑, 먼 풍경 소리를 낸 순간.

_ 한강, 「아홉 개의 이야기」에서, 『내 여자의 열매』(창비, 2000)

케이프의 역사

케이프는 천이나 모피로 만든 소매 없는 외투를 의미하는 클로크cloak에서 발전했다. 케이프와 망토 같은 변종들을 이해하려면 역사 속에서 클로크의 진화 과정을 살펴볼 필요가 있다. 클로크는 케이프를 의미하는 중세 라틴어 cloca에서 왔다. 옛 프랑스어로 cloke라 불렸는데 이것은 '종'이라는 뜻이다. 1920년대 여인들의 머리를 장식한 종 모양의 모자, 클로슈cloche도 여기에서 왔다. 클로크는 잠금장치 없이 거칠게 잘라낸 원형의 천에 목만 낼 수 있도록 구멍을 뚫은 형태의 디자인을 말한다. 결국 단순한 종 모양의 디자인인 셈이다. 이 클로크는 주간에는 의상으로, 야간에는 담요로 사용했다. 정복 전쟁에 나간 고대 로마 병사들은 숙영지에서 케이프를 이용해 몸을 보호했다. 중세에 케이프는 귀족계급과 부유층을 위한 필수 품목이 되었다. 남녀 모두 땅에 끌릴 정도로 긴 케이프를 입었다. 이때 비로소 이전에 케이프를 고정하기 위해 사용하던 브로치 대신 장식 끈과 체인을 사용했다. 14세기로 접어들어 후드가 달린 케이프가 등장하면서 기존 디자인은 큰 타격을 입는다.

16세기 중반에 접어들면서 케이프는 다시 한 번 일상 패션 아이템으로 주목받는다. 케이프가 화려한 패션 아이템으로 남을 수 있었던 데에는 스페인의 영향이 컸다. 유럽에서 스페인이 가장 강력한 패권을 쥐고 있던 16세기에 스페인 패션은 유럽 각국 궁정 패션의 기본이

된다. 이때 케이프는 여행과 승마, 방한과 같은 실용적 목적을 넘어
패션 그 자체를 위한 아이템으로 발전한다. 우아한 선을 여인의 어깨
에 입히려 하면서 배색을 고려한 소재와 안감이 사용됐고, 끝단과 칼
라를 화려하게 장식했다. 18세기에 접어들면서 케이프는 베네치아의
카니발 축제와 가면 축제의 단골 의상이 되었고 이때부터 은밀한 욕
망의 은폐막으로 사용되기 시작한다.

하얀색　가면과　케이프,　욕망의　최음제

　　　　　　18세기의 대표적인 이탈리아 풍속화가 피에트
로 롱기가 그린 「코뿔소 전시」를 보라. 피에트로 롱기는 당시 영국의
저명한 풍속화가 윌리엄 호가스에 필적할 정도로 가면 축제와 도박
장 등 베네치아의 화려하고 다양한 일상의 편린들을 그렸다.

　식민주의가 무르익던 18세기, 이국적 동물들을 전시하며 동방을
비롯한 먼 땅의 풍물을 소개하는 것이 유행이었다. 이는 제3세계에
대한 서구의 환상과 우월의식을 한층 높이는 이벤트이기도 했다. 클
라라라는 이름의 인도산 코뿔소는 네덜란드 선주의 조직하에 유럽
전역을 돌고 있었다. 코뿔소는 16세기 초에 유럽에 소개되긴 했지만,
대중이 접하기는 쉽지 않았기에 카니발을 이용해 선보인 클라라 쇼
는 대성공을 거두었다. 이때 베네치아의 귀족 조반니 그리마니가 롱
기에게 이 그림을 의뢰했다. 목적은 두 가지였다. 이 그림은 예술과 당
시 발흥하던 박물학의 관심을 결합시킨 것이었다. 당대 예술품 수집
의 경향은 순수미술품에서 이국적인 자연의 산물을 수집하는 것으
로 바뀌어가고 있었다. 의뢰인은 이 그림을 통해 컬렉터로서 자신의

▶
「코뿔소 전시」
피에트로 롱기 | 캔버스에 유채 | 60.4×
47cm | 1751년경 | 런던 내셔널갤러리

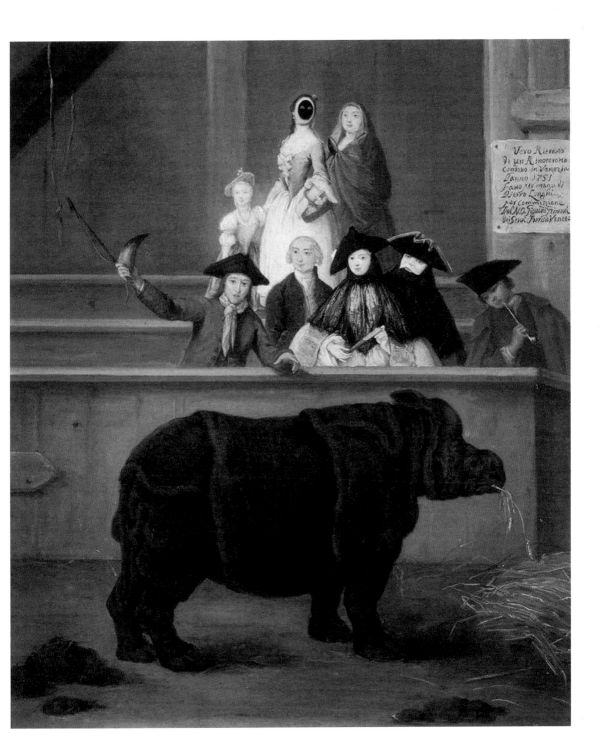

취향을 뽐내고 대중의 관심사를 다큐멘터리처럼 자세히 기록하려는 의도를 갖고 있었다. 즉, 여기서 그림은 일종의 동물 박제를 대신하는 것이었다. 그림 속 앞줄에서 코뿔소를 보고 있는 다섯 명 중 하얀색 가면을 쓴 두 남녀를 보라. 타바로^{tabarro}라 부르는 풍성하게 주름 잡힌 망토 위에 검은색 레이스로 장식한 바우타^{bautta}라는 케이프를 입었다. 이때 케이프는 검은색 실크 소재로 만든 후드 위에 덧붙여 머리와 목을 보호했다. 이들의 의상에 방점을 찍는 것은 역시 라르바^{larva}라 부른 백색의 가면과 검은색 삼각모다.

19세기에 접어들면서 남자들은 부피감 있는 코트를 입기 시작했다. 물론 케이프도 여행용으로 여전히 선호되었다. 소매 없는 외투에 케이프를 층으로 달아 입는 오페라용 외투가 유행했다. 남자들은 이때 19세기의 프랑스 발명가의 이름을 따서 만든 지버스^{gibus}라는 명칭의 접을 수 있는 톱 해트를 함께 썼다. 당시 오페라용 외투는 벨벳으로 만들고 다양한 색채의 실크를 안감으로 사용하여 그 화려함을 더했다. 여기에 실크로 꼬아 만든 장식 끈으로 여밈을 했다.

그녀의 어깨를 껴안고 싶다

인간의 몸은 선으로 구성된 한 편의 풍경화다. 쇄골에서 어깨로 연결되는 선은 곡선미의 절정이다. 클로크는 사랑하는 이 앞에서, 긴장되고 떨리는 감정을 들키지 않기 위한 은폐막이다. 그래서였을까? 영어 단어 cloak를 찾아보면 은폐물과 가면이라는 뜻이 함께 있다. 케이프를 입은 여인의 어깨는 과녁을 향해 팽팽하게 당겨진 활시위 같다. 어깨선을 타고 흐르는 여인의 욕망을 남자를 향해

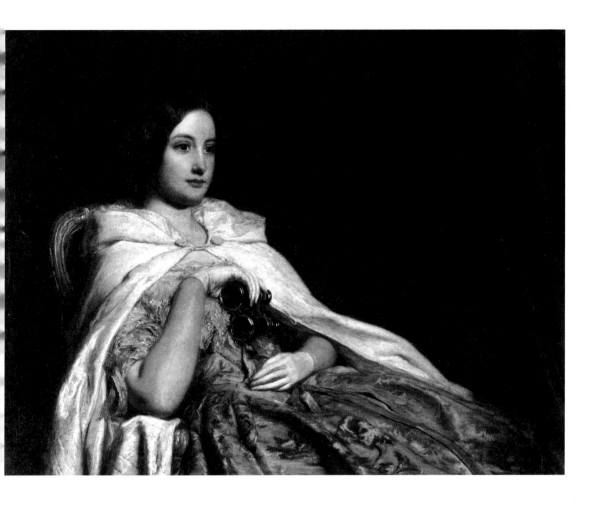

쏘려는 것일까?

영국 빅토리아 시대의 풍속화가 윌리엄 파월 프리스가 그린 「오페라 극장에서」를 보자. 화가는 19세기 영국의 사회상을 엄격함에 가까운 정확성을 가지고 묘사했다. 그는 1850년대 중반부터 패셔너블한 중산층 여성들의 옷차림을 그리기 시작한다. 특히 이 그림은 전시될 당시 앨버트 공이 특히 아낀 것으로 지금 보아도 패션 잡지의 특별화보 못지않은 매력으로 가득하다.

그림 속 여인이 앉아 있는 곳은 오페라 박스, 즉 오페라 극장 내부에 설치된 밀폐된 관람 공간이다. 오늘날에도 이 오페라 박스에 VIP

고객을 초대해 사적인 파티를 열기도 한다. 18세기 이후로 이 오페라 박스는 로맨스를 둘러싼 음모와 각종 간통의 장소로서, 염탐과 감시, 갖은 가십거리의 상징이 된다. 오페라 박스는 19세기 여성용 패션 플레이트에서 자주 사용하는 화보의 단골 배경이 되기도 했다.

그림에는 공연에 흠뻑 빠져 주변의 시선을 잊어버린 아름다운 여인이 보인다. 수레국화 꽃물을 꾹 눌러 짠 듯한 짙고 선명한 푸른색 드레스와 그 위를 장식한 제라늄 빛깔의 리본, 여기에 화이트 오페라 클로크를 착용해 완벽한 패션을 이룬다. 물론 양가죽으로 만든 흰색 장갑과 오페라글라스도 빼놓을 수 없다. 실크로 안감을 대고 누빔 처리를 한 케이프와 드레스의 레이스 칼라가 맞물린다. 옷의 묘사에 눈이 다 시원해진다. 누군가 맞은편 박스에서 그녀를 뚫어져라 보고 있지 않을까? 아니, 또 다른 박스에서는 그녀의 인기를 질시하는 여인들의 뒷담화가 열렬히 진행되고 있을지도 모르겠다.

케이프의 인기는 19세기 후반에도 가라앉을 기미가 보이지 않았다. 앙리 제르벡스가 그린 「극장을 떠나며」라는 작품을 보라. 화가의 아내는 극장에서 공연을 마친 후 포즈를 취했다. 그림이 그려진 1890년은 현대 의상이 확립되던 시기다. 여인의 힙을 과장되게 부풀렸던 버슬은 몸 선을 따라 평평하게 변한다. 팔에 꼭 끼는 긴 소매에 착용이 간편하도록 상의 앞 중앙에 단추를 달아 여밈 처리하고 방한을 위한 손 토시, 머프로 스타일을 살렸다. 그림 속 제르벡스 부인은 당시 파리지엔의 첨단 패션을 그대로 보여준다. 1890년경부터 여성들은 영국 스포츠웨어의 인기와 더불어 재킷과 블라우스, 스커트를 갖춘 슈트를 입었다. 마담 제르벡스가 입은 상의도 사실은 보디스 재킷이다. 이 당시 여성용 코트와 재킷들은 케이프 형태를 띠었다. 모피로

▶
「극장을 떠나며」
앙리 제르벡스 | 캔버스에 유채 | 1890 |
230×132cm | 샹베리 보자르 미술관

단을 장식하는 건 이때에도 유효했다. 그림 속 여인의 케이프는 마치
어깨 위에 살포시 내려앉은 한 마리 나비를 연상시킨다.

케이프는 이처럼 다양한 함의를 담은 의복이다. 겨울의 한기를 넘
어 봄의 찬연한 연둣빛 나날을 보내고 싶은 당신이라면, 케이프를 입
어야 하지 않을까?

여성 신체 잔혹사

> 코르셋을 입은 여인은 일종의 속임이며 허구다. 하지만 우리에게 그 허구는 현실보다 낫다.
>
> _외젠 샤퓌, 『필수 예의범절 안내서』(1862)

1939년 『보그』의 사진 편집장이었던 호스트 P. 호스트는 이 사진으로 일약 스타덤에 올랐다. 고전주의적 아름다움을 코르셋의 미학을 통해 드러내 보인 호스트의 사진은 제2차 세계대전이 일어나기 직전에 촬영된다. 대상의 아름다움이 극대화된 독보적인 스타일을 위해 극적 조명을 사용한 이 사진은, 고전적인 아름다움의 순간을 가장 우아하게 표현했다는 평을 들었다.

호스트는 이 유명한 사진을 샹젤리제에 있는 파리 보그 스튜디오에서 촬영했다. 이 사진에는 코르셋에 대한 회한이랄까, 마지막 낭만의 흔적이 배어 있다. 남성들의 몽상과 판타지가 만들어낸 인위적인 감옥, 코르셋은 바로 여성에 대한 남성들의 욕망의 역사를 상징하는 거대한 기호다. 제1차 세계대전 후 가르손 스타일의 여성복들이 유행하면서 굴종과 수동적 아름다움을 표현했던 코르셋은 역사의 무대 뒤로 사라진다.

▶
「맹보셰 코르셋」
호스트 P. 호스트ㅣ젤라틴 실버프린트ㅣ1939ㅣ© Conde Nast via Getty Images/이매진스

신체 왜곡의 역사

　　　　　미술 속에 드러난 코르셋의 이미지를 통해, 각 시대의 사회적 풍경 속을 산책해보려 한다. 코르셋의 역사에 담긴 논의들이 지금까지 유효한 이유는 남성들이 만들어내는 '인위적인 미'의 담론에서 여성들이 여전히 자유롭지 못하기 때문이다. 개미허리와 S라인에 집착하고 성형 강박과 거식증에 시달리는 사회, 그 이면에 숨어 있는 패션산업의 전략과 남성들의 판타지를 그림 속 이미지들을 통해 살펴보고자 한다.

　한국 사회를 강타하고 있는 패션 코드는 바로 44 사이즈. 여배우들의 몸매는 항상 사람들의 입방아에 오른다. 유의미한 타자들의 시선에 보임직한 그릇으로서 육체를 만드는 일에 사회는 열광하고 자신의 몸을 던진다. 외모중심주의, '얼짱' 문화라는 신종 하위문화들이 지배력을 가지면서 우리 사회에 만들어놓은 일종의 사이비 대세론이다. 이렇게 조작된 이미지들은 여성들을 지나친 다이어트에 몰아넣으면서 많은 부작용을 낳고 있다.

　이러한 열풍을 보면서 떠올린 주제가 코르셋의 역사다. 왜 사람들은 그 힘든 육체적인 고통을 감내하면서까지 왜곡된 신체를 만드는데 탐닉할까? 이러한 역사의 이면에는 어떤 지배적인 힘이 있을까? 코르셋은 고대에서 현대까지 부활과 퇴장을 거듭하면서 우리의 신체를 조율하고 통제하고 장식해 온 장치다. 코르셋만큼 복식사에서 논란의 여지가 많은 의복도 없지 싶다. 그 시작은 르네상스 후기라고 추정하고 있지만 실제로는 고대부터 이미 코르셋의 원형들이 존재했다. 크레타나 이집트 초기 문명의 유적들을 살펴보면 코르셋을 입은 여인들이 자주 묘사되고 있는 것을 발견할 수 있다.

「성 스테판과 함께 있는 에티엔 슈발리에」
장 푸케│패널에 유채│93×85cm│1452
~58년경│베를린 국립회화관
믈룅의 양면화 중 왼쪽 그림이다.

'퇴폐적인 신성함'을 보인 최초의 코르셋

 코르셋의 원형으로 불리는 장치가 묘사된 그림
부터 시작하자. 15세기 프랑스 화가 장 푸케가 그린 「천사에게 둘러싸
인 성모와 아기」다. 이 그림은 원래 두 개의 패널에 그려진 양면화다.
이 그림 왼쪽에는 이 그림을 그릴 수 있도록 재정적 지원을 해주었던
당시 궁정의 재정관리인, 에티엔 슈발리에와 성 스테판의 모습이 그려
져 있다.

▶ **「천사에게 둘러싸인 성모와 아기」**
장 푸케│패널에 유채│93×85cm│
1450년경│안트베르펀 왕립 순수예술박
물관

그림 속 날씬한 여인은 한쪽 가슴을 드러내고 있다. 여인의 이마는 앞으로 툭 튀어나왔고, 깨끗하게 면도를 한 탓인지 모발이 거의 보이지 않는다. 이것이 당시 유행하던 헤어스타일이었다고 한다. 여인의 얼굴과 피부, 아기예수의 몸은 마치 그리자유*로 그린 것처럼 창백한 회백색을 띠고 있다. 대리석 패널과 진주, 옥석과 황금빛 술이 달린 옥좌를 생생한 적색과 청색으로 칠해진 케루빔**이 둘러싸고 있다.

슈발리에의 총애로 궁정화가가 된 장 푸케는 당시 샤를 7세의 후첩이었던 아그네스 소렐을 모델로 삼아 이 그림을 그렸다고 한다. 소렐은 매우 관능적인 외모 때문에 성모마리아의 모델이 되기는 무리였다. 당시 기준으로 매우 패셔너블한 여성이었고, 또한 자신의 아름다움을 이용하여 정치에도 큰 영향을 미쳤다. 샤를 7세의 후첩으로 간택되던 때 그녀의 나이는 20세, 왕의 나이 40세였다. 왕을 위해 그녀는 용기와 격려를 아끼지 않았고, 오랫동안 침묵하던 프랑스는 그녀의 영향 아래 영국과 긴 전쟁에 돌입하게 된다.

그림에서 보듯 15세기 유럽의 귀족 여성들은 끈으로 전면부를 조이는 형태의 옷을 입었다. 허리를 졸라매고 가슴을 드러내는 원피스 형태의 이 의상이 바로 코르셋의 효시다. 그림 속에서 마돈나는 한쪽 가슴을 매혹적으로 드러낸 채 아기예수에게 젖을 물리려 하고 있다. 흔히 중세시대 그림에서 자주 목격되는 이러한 모유 수유 모습은 예수가 십자가에서 옆구리의 상처를 신에게 드러내듯, 중보자仲保者로서 인간과 신을 연결하고 그들을 위해 대리 역할을 하는 성모마리아의 모습을 강조한다.

네덜란드의 문화사학자 요한 하위징아는 이 그림에는 일종의 퇴폐적인 신성함이 깃들어 있다고 평가한다. 장 푸케의 그림에는 인간 중

● 그리자유grisaille
주로 회색 계통의 채도가 낮은 한 가지 색의 농담과 명암만을 이용해 그리는 화법.

●● 케루빔cherubim
하느님을 섬기며 옥좌를 떠받치는 천사.

▶
「가터벨트를 조이는 여인」
에두아르 마네ㅣ캔버스에 파스텔ㅣ53×
44cmㅣ1878ㅣ코펜하겐 오르드룹고르
컬렉션

심 사회를 향해 가는 인간의 모습이 있다. 다시 말해 인체미를 강조
하고, 신체를 인위적으로 과장하는 시대로 넘어가는 전환기의 풍경
을 담고 있다. 인간은 이제 세상의 중심으로 서는 자신의 모습, 균형
과 비례의 미를 완성하는 주체로서 자신의 모습을 드러내고자 하는
욕망을 더욱 강하게 드러내게 되는 것이다.

마네의 그림으로 본 코르셋

빅토리아 시대 여인들은 T.P.O.^{Time, Place, Occasion}
에 맞추어 옷을 입기 위해 평균 일고여덟 번 정도 옷을 갈아입어야

했다. 보통 7시에 시작되는 아침 몸단장을 시작으로, 아침용 드레스 가운, 심플한 느낌의 점심시간용 드레스, 산책용 드레스, 마차를 타고 친지나 지인을 방문할 때 입는 애프터눈 드레스가 있었고, 저녁시간용 드레스, 극장이나 콘서트를 가기 위해 입어야 하는 이브닝드레스까지, 옷을 입는 법 자체가 일종의 과학이라 할 정도로 복잡하고 치밀했다. 마네의 「가터벨트를 조이는 여인」의 원래 제목은 「몸단장」이다. 바로 이 지긋지긋한 여덟 번의 옷 입기 중 두세 번째 정도를 보여주는 것 같다. 파스텔로 그려낸 잔잔한 풍경 속에 코르셋과 페티코트를 입은 여인의 모습이 보인다. 여인은 지금 막 가터벨트를 조이기 위해 몸을 숙이고 있고, 이로 인해 수밀도 같은 가슴이 앞으로 돌출될 것만 같다.

다음 작품 「나나」는 마네의 친구이자 소설가였던 에밀 졸라의 소설 속 여주인공을 모티브로 삼아 그린 그림이다. 소설에서 나나는 고급 창녀이면서 연극에 출연해 수많은 남자들과 관계를 맺고 그들을 경제적인 파탄으로 몰아넣는 여인이다. 그림의 실제 모델은 여배우 알리에트 오제르다. 톱 해트를 쓴 부르주아 신사가 오제르를 바라보고 있고, 거울을 쳐다보며 립스틱을 바르는 짙은 갈색 머리의 이 아가씨는 분명 드미몽드(화류계)의 일원이다. 오제르는 지금 코르셋을 착용하고 전혀 부끄러움 없이 자신을 쳐다볼 많은 관람객들을 향해 싱긋 미소를 짓고 있다.

1877년 이 그림이 전시될 당시 사람들의 이목은 '위대한 네글리제'라 불린 청색 코르셋에 집중되었다. "새틴 소재의 코르셋은 우리 시대의 누드다"라고 화가 자신도 말할 정도로, 이 청색 코르셋은 에로틱한 아이콘으로 사용되고 있다. 당시 마네는 이런 고급 창녀들의 모습과

코르셋
블루 실크 새틴 소재│철제 지탱물—뼈, 가슴 76cm·허리 49cm│교토 복식연구소 컬렉션

▶
「나나」
에두아르 마네 | 캔버스에 유채 | 154×
115cm | 1877 | 함부르크 미술관

그들의 패션을 적나라하게 표현하며, 부르주아 사회를 공격했다.

　에로틱한 언더웨어를 제일 먼저 시도했던 것은 역시 배우와 고급
창녀 들이었다. 당시의 기준으로는 정숙한 부인은 색상이 있는 코르
셋을 착용하지 못했다. 오로지 백색, 혹은 작은 변화가 있다면 진주
색 코르셋만을 착용할 수 있었다. 1880년대에 들어서면서 색상 있는
코르셋이 사회 전반적으로 유행하게 된다. 바로 드미몽드들에게 도전
장을 낸 정숙한 여인(?)들이 많이 늘었다는 방증이기도 하다.

코르셋이 인기를 끈 이유

인상주의 화가들의 그림에는 거울 오브제가 참 많이 등장한다. 베르트 모리조의 「프시케」에도 거울이 나온다. 붉은색 카펫이 따뜻한 기운을 발산한다. 오른쪽에는 로코코 시대의 가구에서 자주 보이는 중국산 꽃무늬들이 자수 처리된 소파, 거실의 통일성을 위해 소파와 함께 맞춘 듯한 묵직한 커튼이 보이고, 왼쪽에는 오크 색 나무 프레임으로 외장 처리한 커다란 전면 거울이 있다. 외출 준비를 하려는지, 검은색 벨벳 목걸이를 하고 슈미즈를 입은 채로 늘어진 옷자락을 뒤로 당겨보고 있는 여인. 그림은 전체적으로 여성 화가가 그린 그림답게 친밀하고 사적인 순간을 포착한다. 모리조의 그림 속 여성은 남성의 시선을 자신의 공간으로 끌고 들어온다. 마치 '지금 저 어때요?' 하고 묻는 것처럼 말이다. 이 여인은 지금 자신을 바라보고 있을 그림 밖의 남자들을 위해 코르셋을 좀 더 조이려는 것 같다.

19세기 말, 여성 신체의 인공적 변형은 대중의 큰 관심이었다. 패션산업 전반에 걸쳐 에로틱한 느낌의 이너웨어들이 속속들이 백화점의 디스플레이 창에 걸리던 시절, 패션에 의해 인공화된 이미지는 패션잡지의 삽화와 광고, 대중 언론의 광고를 통해 유포되었다. 당시 속옷이 인기를 끈 데는 여러 가지 이유가 있다.

첫째로, 코르셋 제조업은 패션산업에서 상당한 비중을 차지하고 있었다. 1855년, 파리에만 1만 명이 넘는 노동자들이 코르셋 제조업에 종사했고, 1861년 한 해에만 파리에서 팔린 코르셋이 120만 개에 달했다고 한다. 여인들은 코르셋과 여러 겹의 페티코트를 입고 나서야 비로소 드레스를 걸쳤다. 옷의 소비를 증진하기 위해서도 코르셋

「프시케」

베르트 모리조ㅣ캔버스에 유채ㅣ64×54cmㅣ1876ㅣ마드리드 티센 보르네미사 미술관

은 전략적인 소비 품목으로서 중요했다.

　두 번째 이유로는 성에 관한 이중적인 태도를 들 수 있다. 당시 코르셋만 입은 것은 반˚ 누드 상태로 간주되었다. 복식사가 발레리 스틸에 따르면 코르셋이 농밀한 섹스의 순간을 기다리며 전희를 하는 것 같은 판타지를 불러일으켰다는 것이다. 바로 이러한 환상의 이면에는 성에 관한 정숙미를 강조하던 남자들의 위선이 숨어 있다.

복 장 이　강 요 한　여 성 의　순 종 성

　　　　　프랑스의 사실주의 작가 오노레 도미에의 석판화에는 당시 패션에 대한 도미에의 신랄한 풍자정신이 배어 있다. 1885년 작 「매력적인 숙녀, 쓸어버려야 할 것인가?」는 크리놀린을 입은 부인이 눈 오는 겨울, 파리 시내를 지나가다가 질질 끌리는 드레스 자락이 바닥에 붙어버려 옴짝달싹 못 하는 모습을 보여주고 있다. 그 뒤에서 앙상하게 마른 노파가 거리의 눈을 치우며 이 모습을 한심스럽다는 듯한 표정으로 보고 있다. 크리놀린이 주는 풍성한 여성미와

대비되는 노인의 깡마른 체구가 눈에 들어온다.

1850년대 황제로 등극한 나폴레옹은 오스만 남작에게 파리 전체를 재건축하라는 칙령을 내린다. 도미에의 판화 작품은 이러한 시대적 정황을 배경으로 하고 있다. 이제 곧 도시 재건축으로 자신의 자리를 빼앗길 저 노파의 모습과, 드레스라는 새장에 갇혀 사는 귀부인의 삶은 갑갑하기로는 마찬가지로 보인다.

「화류계 여성」은 두 여인이 함께 마차에 탈 수 없을 정도로 부풀려진 크리놀린 드레스의 불편함을 풍자한다. 낙하산처럼 부풀려진 그림 속 크리놀린은 제2제정기 부유층 여성들의 허영과 과시욕을 상징한다.

크리놀린은 이전에 무겁게 입어야 했던 페티코트를 대체하는 데는 성공했지만, 소재가 가볍고 불에 붙기 쉬워서 여성들에게 매우 위험한 장구이기도 했다. 1867년 영국에서 발행된 여성 잡지에 실린 통계를 보면 그해에만 3,000명이 넘는 여성들이 크리놀린 착용에 의한 화재로 사망했다. 또 2만 명이 넘는 여성들이 상해를 경험한다. 사회학자 헬렌 로버츠는 「우아한 노예—빅토리아 시대 여성성의 형성과 복식의 역할」이라는 논문에서 당시의 여자들을 '우아한 노예'에 비유한다. 그녀는 사회가 복식을 통해 달콤한 부드러움과 순종성, 정숙, 자기를 스스로 낮추는 태도를 여성들에게 강요했다고 말한다. 빅토리아 시대 드레스 소매는 너무 밭아서 팔을 어깨 높이로 드는 것도 어려울 정도였다. 이런 옷을 입은 여성은 다른 사람의 도움 없이는 움직이는 것 자체가 어려웠다. 이런 과정들이 반복되면서, 마조히즘의 정신적인 패턴에 젖어버리게 되는 것이다.

벗겨 봐, 그럼
날 갖게 될 거야

1993년 칸 영화제 대상작 「피아노」를 기억하는가? 무슨 이유에서인지 말하기를 그만둔 여자가 있다. 그녀의 이름은 아다. 절대 침묵의 고요함만이 일상을 지배하는 그녀의 세계를 위로하는 건 피아노 연주다. 아다는 열다섯 살 때 가정교사의 아이를 낳은 미혼모 이력을 갖고 있다. 여성들에게 우아한 노예의 삶을 강요했던 남성 중심적인 빅토리아 시대에 정조를 잃은 흠결은 아다의 가슴에 정신의 주홍글씨를 새겨 넣는다. 본국을 떠나 뉴질랜드로 떠나는 여자. 피아노를 정글 속으로 가져갈 수 없다며 그녀의 수화를 묵살하는 남자(그녀의 남편이 될 스튜어트)가 있다. 또 다른 남자가 등장한다. 마오리족인 베인스(하비 케이틀)는 피아노를 정글에 들여 놓고선 아다에게 제안한다. 피아노를 치게 해줄 테니 그녀의 몸을 만질 수 있도록 허락해 달라는 것. 피아노의 선율 속에 아로새겨진 여성의 섹슈얼리티는 이 영화의 백미다.

그녀의 억눌린 성욕은 피아노를 연주할 때마다 그녀가 입고 나오는 빅토리아풍의 풍성한 드레스로 은유되었다. 그중에서도 남자가 여인의 몸을 더듬을 때 드러나는 페티코트와 상아빛 속살을 덮는 스타킹, 가터벨트야 말로 '묵언수행' 중인 그녀의 육체를 깨우는 매개체다. 피아노 선율과 리듬의 고저에 따라 촉각을 자극하는 애무의 순간은

▶
「붉은색 가터벨트」
피에르 보나르 | 캔버스에 유채 | 61×
50cm | 1905년경 | 개인 소장

그 자체로 '화면 속에서는 들리지 않는' 옷의 바스락거림을 연상시키기에 충분했다. 그녀의 페티코트와 가터는 내면의 한 줄기 상처를 차단한 의상이다. 슬픔이 고이 서린 스타킹과 가터벨트를 벗기는 자, 그녀의 감추어진 육체를 얻을 것이다.

거 울 속 붉 은 가 터 가 사 라 진 이 유

화가 피에르 보나르의 그림을 보는 순간, 여인의 봉긋한 젖가슴을 덮은 백색의 네글리제와 다리를 감싼 스타킹과 레드 가터가 눈에 들어온다. 분명 두 가지 색으로 압축된 세상이건만 왜 내 머릿속에는 수백 가지 색채가 떠오르는 것일까? 손끝으로 느끼는, 아니 스쳐가는 애무의 순간을 떠올려보자. 불어에서 '스친다'는 뜻의 동사 effleure는 꽃fleure의 개화를 염두에 둔 것이다. 스타킹과 가터로 감춰진 여인의 육체는 스침을 통해 깨어나고 발기한다. 결국 가터는 여인의 발기된 표피를 열어젖히는 마지막 끈이다. 이번에는 이 가터벨트의 역사와 기호적인 의미들을 정리해볼 예정이다.

피에르 보나르는 언제나 열린 사고 속에서 다양한 가능성을 시도했다. 순간을 포착하는 붓 터치, 일본의 우키요에 판화에서 얻은 영감, 사물에 대한 심리적 분석의 도입, 거울의 효과를 이용한 주제 구성 등은 그의 그림에서 발견할 수 있는 특징들이다. 그의 그림은 색채의 환희로 가득하지만 자세히 보면 일련의 미로들이 감추어져 있다.

붉은색 가터를 한 여인이 소파에 앉아 있다. 턱을 괸 채 상념에 빠져 있는 여인의 내면 풍경을 추정하게 하는 소품이 있다. 바로 레드 가터다. 그녀의 다리를 반사하는 반대편의 거울을 보라. 거울 속에 재

현된 그녀의 다리에는 검은색 스타킹만 보일 것이다. 왜 화가는 레드 가터를 그리지 않았을까? 여기에 바로 가터벨트가 가진 에로티시즘의 기호학이 있다.

가터는 왜 거울 속에서 자취를 감춘 것일까? 가터는 다리에서 스타킹이 흘러내리지 않도록 고정시키는 띠다. 고탄력 서스펜더가 나오면서 그 기능성이 유명무실해졌지만 최근에는 패션 아이템으로 입는다. 리본을 달아 장식성을 살린 제품들도 많이 나와 있다.

서양 결혼 풍습에서 신부가 친구에게 부케를 던진다면, 신랑은 가터를 벗겨 던진다. 흔히 웨딩 가터라고 부르는데 가터를 받은 남자와 부케를 받은 여자가 결혼 후 피로연에서 신랑, 신부에 이어 두 번째로 춤을 추는 영광을 얻는다. 가터벨트를 던지는 풍습은 14세기 중세시대로 거슬러 올라간다. 초야에 신부의 옷을 빼앗거나 밟는 것은 '여성 지배'에 대한 욕망이자 행운의 상징이었다. 결국 값비싼 신부의 옷이 망가지기 일쑤여서(이 당시 혼례복은 서민의 집 한 채 값과 맞먹었다) 이를 방지하기 위해 신랑은 가터를 벗겨 하객들에게 던지기 시작했고 이것이 곧 풍습이 되었다. 웨딩 가터 던지기는 이후 게임으로 변모한다. 신부의 친구들이 신랑의 코를 향해 가터를 던지는데, 이때 코에 깔끔하게 안착시킨 친구가 다음번에 결혼하게 되리라는 미신 때문이다.

신부의 가터는 생육과 번성의 의미를 담고 성적 열망과 탐미의 완성이라는 의미를 추가로 획득한다. 보나르의 그림 속 붉은색 가터가 거울 속에서 보이지 않는 것은 육체적인 사랑이 현실에서 미완성 상태임을 뜻하는 시각적 은유다. 여인의 붉은색 가터를 벗겨야만, 거울에 붉은 선혈 같은 욕망이 재현될 것이다. 용기 있는 자, 그녀의 가터를 벗겨라.

◀
「도싯의 3대 백작, 리처드 색빌」
윌리엄 라킨 | 캔버스에 유채 | 206.4×
122.3cm | 1613 | 런던 켄우드 하우스

지 루 한　섹 스 에　불 타 는　가 터 를　던 져 라

　　　　　신부의 가터를 얻은 손님은 자랑스레 자신의 모

자 위에 이것을 걸치고 다니다가 피로연에서 자신이 선택한 여인에게

선사했다. 19세기 빅토리아 시대에는 시골 청년들이 남은 한 쪽의 가터를 받기 위해 결혼식 후 교회에서 신부의 집까지 경주를 벌였다. 가터를 얻은 남자는 자신이 사랑하는 연인의 무릎 주위에 이 가터를 둘러 혼전 순결과 정숙함을 지키는 부적으로 사용했다.

가터는 원래 남녀 공용이었는데 남자의 경우 무릎 보호대와 정강이를 보호하는 갑옷 사이를 연결하는 스트랩으로 사용했다. 이를 통해 가터는 견고하게 묶인 남자들의 형제애라는 상징성을 획득한다.

1900년대로 접어들면서 가터는 유곽의 여인을 위한 에로틱한 오브제로 변질된다. 1930년대 할리우드의 영화제작자협회 회장이었던 윌리엄 헤이스는 성적 묘사를 금지하는 헤이스 코드를 발효했다. 언제나 속옷 차림에 온몸의 4분의 1을 엉덩이와 머리가 차지하는 큰 바위 얼굴 베티 붐의 가터벨트가 공식 포스터에서 지워져야 했던 건 바로 이런 이유 때문이다. 이후 닉슨 대통령 시대까지 청교도적 사고가 팽배했던 미국에서 가터벨트는 자취를 감췄다. 이후 하위문화로 전락, 유곽과 복장 도착자 클럽, 소프트 포르노그래피에서만 눈에 띈다.

1980년대로 접어들면서 가터벨트는 다시 한 번 섹시함의 상징으로 대중문화 속으로 흘러 들어온다. 프랑스의 여배우이자 감독이었던 버지니아 타베르니의 1984년 작 「파리의 밤은 가터를 입는다」에서 순진한 남자를 유혹하는 여인의 가장 큰 무기는 바로 가터벨트와 검은색 스타킹이다. 당신의 지루한 섹스에 불을 지르고 싶을 때, 두 사람을 형제애로 묶어주는 가터를 걸쳐보는 건 어떨까? 두 육체의 욕망이 수렴되는 지점의 열쇠, 가터…… 그것을 돌려 여는 건 당신의 몫이다.

IV

아이템으로
보 는
패 션

모자가
사람을 만든다

18세기 영국에서 모자를 사기 위해서는 아주 높은 세금을 내야 했다고 한다. 모자는 그만큼 상류층의 필수품이었다. 영국 출신의 수필가 가드너는 『모자철학』에서 이렇게 이야기하고 있다.

> 나 또한 사물을 직업적인 눈으로 보는 모양이어서, 사람을 판단할 때 그들의 행동으로 하지 않고, 언어를 사용하는 기교를 보고 하는 경향이 있다. 그리고 화가가 우리 집에 오면 벽에 걸린 그림으로 나의 인물을 평가하고, 마찬가지로 가구상이 오면 의자의 모양이나 양탄자의 질로써 그 위치를 결정지으며, 미식가가 오면 요리나 술로써 판정을 내린다.
>
> _A.G. 가드너, 이창배 옮김, 『모자철학』(범우사, 2003)

이 글에서 가드너는 우리가 살아가면서 각자의 직업으로 인해 몸에 배어버린 패턴을 토대로 사람을 평가하는 것을 경계하고 있다. 가드너가 살았던 시대, 영국 사회는 모자로 사회적 지위를 판단했다.

고대 그리스 시대의 햇볕 가리개인 토리아^{toria}에서 유래한 모자는 현대 이전까지 사람에 대한 무수한 정보를 전달하는 일종의 거울로도 기능했다. 남자에 대해서는 착용자의 사회적 지위와 태도, 종교적

인 색채까지 알 수 있었고, 여자에 대해서는 소속 계층과 성장 배경, 결혼 여부까지 알려주는 역할을 했다.

모자는 오늘날에도 여전히 패션 액세서리 이상의 의미를 가지고 있다. 파편화된 근대의 개인성을 의미하기도 하고, 다양한 정보를 제공하는 지표이기도 하다. 영어에서 'wear two hats'(직역하면 '두 개의 모자를 쓰다')라는 표현은 '동시에 두 가지의 일을 하다' '1인 2역을 하다'라는 뜻을 가지고 있다. 이 표현에서도 모자는 그 사람의 역할, 정체성, 직업 등 여러 의미를 포함하고 있음을 알 수 있다. 이제 미술 속에 등장하는 다양한 모자들의 역사를 훑고 그 사회적인 의미들을 살펴보자.

첫째, 모자는 예술가의 자존심이다

쿠르베는 사실주의 회화의 거장이다. 종래의 양식과는 판이하게 다른 형식의 그림을 그렸기에, 그는 살롱에서 매번 낙선의 고배를 마셔야 했고, 이에 항거하여 1855년 파리 만국박람회장 앞에서 당당히 개인전을 열기도 한다. 이런 그의 행보는 향후 많은 예술가들에게 영향을 미치게 된다. 그가 살았던 19세기 후반의 유럽은 정치적 격랑의 시기였다. 혁명과 독재 권력, 왕정복고와 시민혁명에 이르는 다양한 정치적 스펙트럼이 펼쳐지던 시기, 많은 화가들이 정치적 환멸에 빠진 채 틀에 박힌 신화적 상상력과 낭만에 빠져 당대의 현실에 애써 눈을 감았다. 하지만 그는 치열한 대결정신으로 시대의 풍경을 그렸던 화가였다.

「안녕하세요 쿠르베 씨」는 그의 대표작 중 하나다. 이 그림에서 패

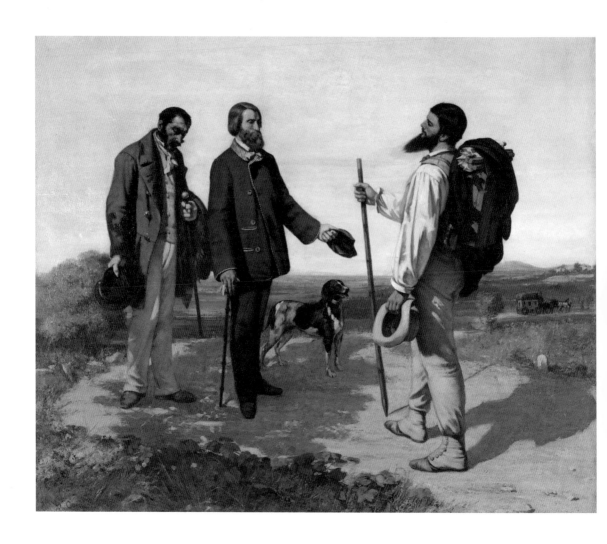

션 소품을 통해 화가가 자신의 개성이랄까, 혹은 성깔(?)을 어떻게 드
러내는지 살펴보자. 특히 화가의 모자가 어떤 의미를 내포하고 있는
지를 파헤쳐보자.

　　때는 1854년, 쿠르베는 은행가인 알프레드 브뤼야스의 초대를 받
아 몽펠리에에 막 도착한 듯하다. 프랑스 남부의 해안도시인 몽펠리
에의 따스한 기운과 직선으로 떨어지는 햇살, 황톳빛 대지와 푸른 바
다의 풍경이 정밀하게 그려져 있다. 화가와 그를 맞이하러 간 브뤼야
스와 집사가 이제 막 만난 것 같은데, 왠지 초대한 쪽에서 먼저 공손

▲
「**안녕하세요 쿠르베 씨**」
귀스타브 쿠르베 | 캔버스에 유채 | 129×
149cm | 1854 | 몽펠리에 파브르 미술관

하게 모자를 벗고 인사하고 쿠르베는 다소 거만하게 턱을 치켜들고 있다.

브뤼야스는 저명한 수집가였다. 현재 파브르 미술관의 소장품들은 프랜시스 사비에 파브르 남작과 더불어 브뤼야스의 컬렉션이 대부분을 이루고 있다. 브뤼야스와 쿠르베는 매우 대조적인 성격의 소유자였던 것 같다. 기록에 따르면 브뤼야스는 병약하고 매사에 심사숙고하는 성격이었던 것에 반해 쿠르베는 매우 활기차고 자기 확신이 강한 사람이었다고 한다. 미술사에서 이 두 사람만큼이나 성격이 맞지 않는 화가와 후원자 관계도 드물다고 한다. 사실 이 그림은 실제로 일어난 일을 그린 것이 아니라 상상으로 그려낸 작품이다. 그림 속 쿠르베의 모습은 당시 유행하던 방황하는 유대인°이라는 주제의 대중 판화 작품에서 빌려온 것이라고 한다.

●방황하는 유대인wandering Jew
골고다로 향하는 예수를 욕했다는 이유로 평생을 방황하며 살아야 하는 저주를 받았다는 전설 속의 유대인.

세 사람의 모자를 살펴보자. 우선 집사는 두 개의 버튼과 금빛 밴드가 달린 캡을 쓰고 있고, 화가는 넓은 챙이 위로 향한 모자를 쓰고 있다. 기본적으로 그림에서는 화가의 모자가 가장 크고 정확하게 그려져 있다. 거기에 반해서 브뤼야스의 모자는 좀 애매모호해 보인다. 우선 그 형태를 명확하게 묘사해놓지 않아서 이것이 캡인지, 밀짚모자인지 혹은 실크 해트인지 알기 어렵다. 마치 큰 점을 찍어놓은 것처럼 불명확해 보인다. 이것은 일종의 트릭이 아닐까. 모자가 곧 사회적 신분의 거울이자 지표였던 시대에, 그의 모자를 흐릿하게 표현한다는 것은 그의 사회적 신분에 대한 '강한 부정'의 의미일 수 있다.

복식은 항상 신체의 언어로서 내면의 모순적인 충동과 욕구를 표현한다. 이러한 이중 욕구가 옷을 입는 주체의 정체성 형성에 어느 정도 영향을 미친다는 것은 통용된 사실이다. 아무래도 화가의 모자와

지팡이(지팡이 길이로도 사회적 지위에서 상대적 우세를 나타낼 수 있다) 등 모든 것이 부르주아 컬렉터의 위선을 비웃는 교묘한 회화적인 장치일 가능성이 높다. 그래서인지 쿠르베의 모습은 경제적인 지원을 받는 화가의 모습이 전혀 아니다. 쿠르베는 화가라는 존재, 예술가의 사회적 위상에 대해 심도 깊게 사유했던 화가였다. 그는 방황하는 유대인처럼, 정치적 혼란 속에서 떠도는 존재로서 자신을 보았을지도 모른다. 그럼에도 그에게는 시대와의 치열한 대결정신이 있었고, 이것은 당대의 지배계급에 대해 꿇리지 않는 자존심의 발현으로 나타난다. 화가의 모자는 바로 그 자존심을 드러내는 기호다.

둘째, 모자는 장밋빛 인생이다

　　　　　　　19세기 후반에서 20세기 초 밀짚모자 보터boater는 여름날의 레저 활동과 동의어로 받아들여졌다. 이 당시에는 밀짚을 소재로 한 모자들이 인기를 끌었다. 산업혁명의 영향이 삶의 전 영역에 침투하던 그때 여름날의 레저란 그저 주어지는 것이 아닌, 자본을 가진 유한계층만이 누릴 수 있는 것이었다. 그러니 보터를 쓴다는 것 자체가 힘든 노동에서 비껴나 있는 계급임을 보여주는 일종의 표시였다. 마네뿐 아니라 많은 인상주의 작가들이 이 보터를 행복한 삶의 상징, 특권으로서 레저의 등장을 표현하는 오브제로 사용했다.

　1874년 여름, 마네는 르누아르, 모네와 더불어 아르장퇴유에서 기거하며 작품 활동을 했다. 파리 북서부 센 강변의 작은 마을 아르장퇴유에서 마네는 르누아르와 모네의 영향을 상당히 많이 받게 된다. 모네는 특히 물에 어린 풍경을 배경으로 한 그림들을 많이 남겼고,

이러한 화풍은 모네를 참 많이도 아꼈던 마네에게 적잖은 영향을 미
쳤다. 마네에게 본격적인 인상주의 화풍이 시작되었다고나 할까. 마네
의 화면은 이전까지 어두운 스페인풍 색조가 주를 이루었으나 이 그
림을 시작으로 굉장히 밝고 화사한 색감과 톤을 갖게 된다. 또한 일
본 판화의 영향으로 인해 그림에는 입체감보다는 평평한 동양적 화
풍의 구성법들이 지배적으로 자리 잡게 된다.

그림 속 뱃놀이를 즐기는 남자의 모자에 눈이 간다. 모델은 마네의
처남이었던 로돌프 레엔호프다. 밀짚모자의 등장은 경계선이 점점 흐
릿해져가는 사회계층 구분과 그 의식의 산물이기도 하다. 그림 속 수
면이 모자 톱의 평면과 어우러지는 모습이 점점 약화되어가는 계급

의식에 대한 작은 은유가 아닐까 생각해본다.

　적절한 깊이, 상고머리 스타일에 맞는 형태, 골무늬의 명주 리본이 둘러진 테두리로 구성된 이 밀짚모자는 1870~1920년까지 거의 40년이 넘는 기간 동안 테니스와 피크닉을 위한 필수 패션 아이템이었다. 이 밀짚모자는 흔히 줄무늬가 있는 블레이저 상의와 플란넬 소재의 바지와 함께 매치해 노를 젓는 모든 남자들의 표준 패션으로 부동의 위치를 차지하게 되고, 그뿐 아니라 여자들에게도 인기를 끌었다. 대체로 사무직 여성들이 직선 형태의 라인을 가진 이 모자를 슈트 재킷 및 타이와 함께 착용함으로써 전문직 종사자라는 느낌을 주고자 했다. 여성의 밀짚모자 착용은 주류 남성 사회에 편입하고자 하는 욕망의 발현이자, 비언어적인 저항이라고도 볼 수 있다. 이후 밀짚모자는 이전의 구부러지지 않는 단단한 재질에서 부드러운 재질로 다소 변화를 겪는다.

셋째, 모자는 여자의 꿈이다

　　　　　　모자를 쓰지 않는 여성은 하층 계급 출신임을 의미했으므로 귀족 여성들은 반드시 모자를 착용했다. 깃털과 꽃, 과일, 얇은 명주 망사와 레이스, 매듭으로 장식한 모자가 인기를 끌었다. 모자는 복장 전반의 분위기와 인상을 좌우하는 필수적인 패션 소품이었다.

　여성용 모자 제작은 16세기로 거슬러 올라간다. 밀라노를 비롯한 이탈리아 북부의 도시들은 모자 장식에 필요한 최상급 깃털과 밀짚, 리본 등을 생산했다. 여성용 모자를 만드는 이를 영어로는 milliner라

▲
「모자 가게」
에드가르 드가 | 캔버스에 유채 | 100×
110.7cm | 1884~90년경 | 시카고 아트
인스티튜트

부르는 까닭은 밀라노에서 재료를 수입한 잡화상들을 '밀라노 사람
Millaner'이라고 부른 데서 기인한다. 1800년대 중반부터 여성용 모자
제조업은 기존의 오트쿠튀르와 맞먹는 힘을 발휘했다. 상류층 여성들
은 다양한 사회활동에 참가하기 위해 스스로 모자를 장식하고 만드
는 기술을 익혀야 했다.

드가의 그림 「모자 가게」를 보자. 새로운 모자를 만들려는 모자 제
작자의 모습이 보인다. 여인은 핀을 입에 문 채 모자의 구석구석을 살
펴본다. 이 여인은 앞쪽 그림에서 보듯 당시 발행된 패션 잡지에서 제

안한 스타일을 따라 모자를 제작하고 있을 것이다. 고객에게 권할 스타일을 생각하며 장식에 열을 올리고 있는 것은 아닐까? 여인 옆에는 그림 전체를 구성하는 주요한 오브제인 모자가 디스플레이 되어 있다. 과다한 꽃 장식 때문에 '화분flower pot'이라는 별명까지 붙었던 디자인들이 눈에 들어온다.

드가는 1880년대 초반 모자를 소재로 한 16점이 넘는 파스텔화와 유화 작품을 남겼다. 이 작품 또한 모자 제조업에 대한 그의 관심을 그대로 보여준다. 그는 자주 모자 가게에 들러 고객들이 모자를 고르느라 정신없는 모습들을 스냅사진을 찍듯 포착하여 그렸다. 「모자 가게」는 이런 사진적 공간감과 스냅사진의 힘이 느껴지는 작품이다.

모자 디스플레이
『라 모드(La Mode)』지 | 1875

넷째, 모자는 남자의 위신이다

　　　　　사실 톱 해트 하면 패션 아이템이라기보다는 마술사들의 모습이 먼저 떠오른다. 1814년 프랑스의 마술사 루이 콩트가 톱 해트에서 비둘기를 꺼내는 마술을 선보인 이래 톱 해트는 마술 쇼의 단골 아이템이 되었다.

미국의 화가 존 싱어 사전트가 그린 「리블스데일 경의 초상」을 볼 때마다, 이 작품만큼 톱 해트의 형태와 모자가 전달해야 하는 풍모를 가장 잘 포착한 작품도 없다고 생각한다. 복식사에서 흔히 에드워드 시대*라 불리는 이때는 구 질서에서 근대화된 모습으로 변모하는 격동의 시기였다. 사회 개혁과 기술적 발전, 예술적 탐색 또한 이러한 도상에 놓여 있었다. 사전트가 그린 이 그림에서 당대의 풍경들이 옷을 통해 표현되고 있음을 알 수 있다.

● 에드워드 시대 Edwardian era
에드워드 7세가 통치한 1901년부터 1910년까지 시기를 영국에서 에드워드 시대라 부른다. 1890년대부터 제1차 세계대전 발발 이전까지로 확장해 보기도 한다.

▶
「리블스데일 경의 초상」
존 싱어 사전트 | 캔버스에 유채 | 258.5
×143.5cm | 1902 | 런던 내셔널갤러리

리블스데일 경은 체스터필드 오버코트와 흰색의 웨이스트코트, 검은색 승마용 부츠와 승마용 바지 조퍼스를 입고 있다. 한 손은 옆구리에 살짝 얹고, 다른 한 손에는 승마용 채찍을 들고 있다. 직시하는 눈빛, 자신감에 찬 태도가 돋보이는 리블스데일 경의 초상화는 당시 톱 해트가 전달하던 감성을 가장 잘 표출하고 있다. 톱 해트는 속물주의의 상징이기도 했다. 리블스데일이라는 인물 자체가 에드워드조 귀족의 표상이었다. 그는 빅토리아 여왕의 근위장이며, 만능 스포츠맨이자 지주계층이었다. 다소 고집스러운 면모가 배어나오는 포즈로 꼿꼿이 서 있는 이 남자, 귀족들의 마지막 자존심을 톱 해트를 통해 보여주고 있다.

존 헤더링턴이라는 잡화상 주인이 디자인한 톱 해트는 처음에 어마어마한 충격을 불러일으켰다. 당시 신문기사를 보면, 사람들은 이 톱 해트를 보고 거의 패닉 상태에 이르렀다고 한다. 길거리를 지나던 여인들은 기절을 하고 아이들은 고함을 지르고…… 결국 헤더링턴은 법정에 끌려가 '소심한 사람들을 겁주기 위한 큰 구조물'을 썼다는 이유로 벌금을 물어야 했다. 지금으로 치면 헛소동에 불과하지만, 그만큼 당시 톱 해트는 사회에 큰 반향을 일으켰고 이후 귀족과 상류층의 이미지를 담보하는 아이템으로 발전했다. 남자들은 하루에도 두 번씩 혹은 그 이상 톱 해트를 갈아 썼는데, 진주 빛 나는 회색 톱 해트는 주간용, 검은색은 야간용으로 그 격식을 갖추어야 했다.

당시 톱 해트는 비버의 가죽을 이용해서 만들었고 이를 위해 죽어 간 비버들의 숫자가 어마어마했다. 사전트가 리블스데일의 초상화를 그렸던 1902년, 톱 해트는 사실상 전성기의 정점에 와 있었고, 이후 홈부르크 해트*가 유행하면서 톱 해트는 무대의상과 소품 정도로 사

「휴고 라이징어」
안데르스 소른 | 캔버스에 유채 | 135.5×
100cm | 1907 | 워싱턴 내셔널갤러리
모델은 독일 출신의 미국인 휴고 라이
징어다. 그가 들고 있는 회색 모자가
바로 홈부르크다.

● 홈부르크 해트 Homburg hat
크라운의 중앙이 전후로 움푹하게
들어가고 차향이 양쪽으로 젖힌 중
절모의 일종. 원래 티롤 지방에서 유
래했지만 독일 서부의 홈부르크에서
제조되었기 때문에 이렇게 부른다.

용되는 지경에 이른다. 복식사가 제임스 레이버는 톱 해트를 쌓으면 마치 공장 굴뚝처럼 보인다며 이것은 산업혁명이 야기한 시대의 정조를 표현하는 아이콘이라고까지 주장했다. 당시 산업자본가로 성장한 부유층에게 톱 해트는 그들의 경제적 지위와 사회적 위신을 드러내는 소품이었다. 은행가였던 J. P. 모건은 모자를 벗지 않고 차를 타기 위해, 상단부가 높게 설계된 리무진을 주문했다고 한다.

다섯째, 모자는 시선 끌기 전략이다

● ● 아리스티드 마욜Aristide Maillol(1861~1944)
1861년 프랑스의 남부 해안 도시 바닐스에서 태어난 마욜은 평생을 고향의 목가적 정취와 풍경에 매료되어 살았다고 한다. 어려서부터 화가가 되기를 꿈꾸었던 그는 1881년 파리에서 장례용 제품의 추천으로 에콜드보자르의 고대 데생 양식반에 입학하게 된다. 여기에서 그는 거장들, 특히 르네상스 시대 거장들의 작품을 모사하는 훈련을 한다. 그의 초상화 대부분은 인물이 옆으로 서 있는 프로필 그림인데 바로 르네상스 시대의 거장인 피사넬로의 영향 때문이라고 한다. 화가는 거장들에게서 아무것도 배운 게 없다고 분노했다지만, 영향이란 자신도 모르는 새 몸에 배는 것이 아닐까.

● ● 뮬mule
뒤꿈치가 노출된 슬리퍼.

아리스티드 마욜●은 회화보다는 조각가로서 거장의 생을 살았다. 평생 동안 여인의 아름다운 나신을 조각했던 작가였으니까. 하지만 마욜에게 회화는 조각과 불가분의 관계였음을 잊어서는 안 된다. 그는 고갱의 그림에서 화가로서 자신의 길을 발견했고, 이후 나비파에 들어가서 가벼운 색조의 그림들을 남겼는데 「파라솔을 든 여인」이 바로 이 시기의 그림이다.

마욜은 고향 바다의 강한 햇살이 빚어내는 풍광에 매료되어 있었고, 이러한 영향은 이 그림에도 가득 배어 있다. (또 다른 나비파였던 뷔야르가 그린 잔 랑뱅의 그림과 비교해보길 권한다. 21쪽 참조) 오르세에서 이 그림을 처음 보았을 때, 여인이 들고 있는 파라솔과 모자, 버슬 라인의 핑크빛 드레스가 너무나도 아름다워 눈을 뗄 수 없었다. 여인은 회백색 뮬●●을 신고, 반투명한 큰 리본이 달린 챙이 넓은 모자를 쓰고 있다. 붉은색 글라디올러스 패턴이 박힌 핑크빛 드레스는 볼 때마다 눈이 부시다. 여름날의 강렬한 햇살이 긋는, 바다의 수평선을 배경으로 서 있는 여인의 모습. 살포시 들어간 허리선을 감싼 허리 장식이

우아하게 바람에 날린다.

이 그림에서 첫눈에 들어오는 큰 모자는 남자들의 시선이 여성의 신체 전반에 분산되도록 돕는 패션 요소로 작용한다. 여기에는 빅토리아 시대의 청교도적 윤리를 비웃고 조롱한 프랑스적 패션의 해석이 담겨 있다. 복식사가 발레리 스틸은 『패션과 에로티시즘―이상적인 여성의 미, 빅토리아 시대에서 재즈 시대까지』에서 패션은 "드러냄과 신비로움을 조장하는 일종의 수사학"이라고 말한다. 감춤과 드러냄의 욕망을 표현하는 매개라는 것이다. 바로 마욜의 그림에서 시선을 둔부에서 모자로 옮겨놓는 프랑스적 센스를 확인할 수 있다. 프랑스 여성들은 화려한 깃털과 꽃 장식을 한 모자를 쓰거나 때로는 섹시하게 보이기 위해 모자를 살짝 기울여 쓰기도 하며 영국풍 패션을 자신만의 것으로 소화했다. 여기에는 모자의 화려함을 극단까지 밀어붙여서, 영국식 패션이 가진 이중성을 철저하게 이용하면서 프랑스적인 패션 스타일과 결합시키려는 고도의 전략이 들어 있다. 프랑스는 패션의 중심지로서 자존심을 세우기 위해 영국 패션을 이런 식으로 변형시켜 사용했다. 프랑스의 젊은 아가씨들은 온갖 화려한 모자로 시선을 다양하게 분산시키는 패션 전략을 영국에 대한 조롱과 프랑스의 자존심을 담아 고수했다.

여 섯 째 , 모 자 는 노 동 자 의 희 망 이 다

1891년 사진의 영향력이 회화에 강하게 미치기 시작하던 때, 밤을 사랑한 화가 툴루즈로트레크는 카바레, 서커스, 나이트클럽, 매춘굴 등 다양한 파리의 풍모를 그려냈다. 툴루즈로트

◀
「파라솔을 든 여인」
아리스티드 마욜ㅣ캔버스에 유채ㅣ190×
149cmㅣ1895ㅣ파리 오르세 미술관

레크는 드가의 전통을 이으면서도, 거기에 자신만의 독특한 자유로움과 장식미를 더했다. 「라미 카페에서」는 '라미La Mie'라는 선술집을 배경으로 하고 있다. 그의 다른 그림들에 비해서는 화면이 밝은 편인데, 그림 속에는 보울러 해트bowler hat를 쓴 남자와 때가 눅진하게 밴 슈미즈를 입은 여인이 보인다. 술에 얼큰하게 취한 여자와 찰리 채플린을 닮은 남자는 당시 파리에 살던 도시 하층민의 모습을 적나라하게 보여준다. 원래 이 작품은 모리스 기베르라는 툴루즈로트레크의 친구가 가져다준 사진을 그림으로 그린 것이다.

이 그림에 등장한 보울러는 1849년 모자회사 록앤드코Lock & Co.의 주문을 받아 모자 제작자인 토머스와 윌리엄 보울러가 디자인한 펠

트 소재의 모자다. 원래는 사냥꾼과 사냥터지기를 위한 직업용 모자인데, 스타일적으로는 상류층을 표상하는 톱 해트와 하층민들이 썼던 부드러운 펠트 모자의 장점을 취해 만든 것이다. 보울러의 기능성과 스타일은 빅토리아 시대 영국인들의 가려운 곳을 긁어주었다. 예의범절과 실용성이라는 두 마리의 토끼를 잡을 수 있었던 것이다. 보울러는 귀족들의 스포츠용 소품으로 애용되다가 시간이 흐르면서 중산층, 특히 사회 계층 이동의 욕구가 강한 도시 노동자층의 표상으로 변화하게 된다. 그들은 이 보울러를 씀으로써 계급 간의 경계를 허물어보려 노력했다. 제2차 세계대전 이후에는 부르주아의 표상으로 중류층 사업가들이 쓰게 된다.

보울러 해트는 이후 많은 예술작품에서 주요한 모티프로 등장한다. 사무엘 베케트의 희곡 『고도를 기다리며』를 바탕으로 한 연극에서 네 명의 남자들은 하나같이 이 보울러 해트를 쓰고 있고, 보울러 해트가 없는 찰리 채플린은 상상하기 어렵다. 밀란 쿤데라의 『참을 수 없는 존재의 가벼움』에서는 에로틱한 섹스토이로 쓰이기도 한다. 초현실주의 화가 르네 마그리트의 그림에도 이 보울러 해트를 쓴 남자들이 마구마구 등장한다. 마그리트에게 이 보울러는 대량생산 시대와 도시의 익명성을 표현하는 상징이었다. 그도 그럴 것이 산업화가 야기한 대량생산과 인간의 소외 문제는 결국 그들이 출근하기 위해 입어야 하는 일종의 유니폼, 체스터필드 코트와 보울러 해트에 담겨 있다고 생각되니 말이다. 그림 속 남자의 모습에도 공장 노동자로서, 혹은 대중사회에서 익명의 개인으로서 우리의 암울한 초상이 담겨 있다. 그 속에서도 희망을 잃지 않고, 오늘도 한 잔 술에 하루의 힘든 노역을 견뎌내는 우리의 모습 말이다.

작은 차이에
주목하라

남성 직장인들에게 정장은 머스트해브 아이템이다. 한때 직장인들 사이에 옷차림의 간편화가 유행하면서 자유로운 복장으로 회사에 다니는 것이 매력으로 보였던 적이 있었다. 하지만 최근 들어 다양한 모임과 파티가 일상의 한 부분이 되면서, 남성 정장이 다시 각광받고 있다. 남성복 시장에서 정장 매출 비중이 높아져 가고 있다는 사실은 이런 라이프스타일을 방증한다. 이런 남성복 스타일은 언제부터 시작된 것일까.

남성, 실용성과 합리성으로 무장하다

프랑스혁명 이후 자본과 노동에 근거한 부르주아들이 사회 전면에 등장한다. 이와 더불어 새로운 시대정신도 떠오른다. 이들은 과거를 비판하고 자신들의 사회적 입지와 정당성을 단단하게 만들기 위해 패션의 힘을 이용한다. 이들은 로코코 시대의 남성용 가발, 몸에 꼭 맞는 퀼로트라 불리는 7부 길이의 바지, 정교하게 세공된 다이아몬드 구두 버클 같은 장식들을 폐기처분한다. 특히 남성복의 경우는 색감과 옷의 재질에서 큰 변화를 겪게 된다. 검은색의 단순한 실루엣을 가진 슈트가 남자들의 몸을 하나씩 껴안기 시작

▶
「알프레드 도르세 백작의 초상」
조지 헤이터 | 캔버스에 유채 | 127.3×
101.6cm | 1839 | 런던 국립초상화미술관

한 것이다. 15세기 이후로 감정을 억제하는 색으로 알려진 블랙이 남
성복의 주조를 이룬다. 블랙은 종교적인 금욕주의를 표현하는 코드
로도 사용되었다. 남성들이 통제하고 조정하는 사회·경제 구조들은
더욱 공고해졌고 이에 발맞추어 남성복도 간소하게 변해간다. 노동과
자본의 집약을 위한 효율적인 패션으로 등장하게 된 것이 바로 남성
들의 슈트다. 특히 산업혁명 이후 남성들은 능률적인 복식을 선호하
고 아름답게 보이고자 하는 욕망을 포기한다. 이것을 가리켜 위대한
남성성의 포기라고 부른다. 18세기 이후로 남성들은 실용성과 합리성
이 결합된 무채색 테일러 슈트를 입는다.

그림 속 주인공 도르세 백작은 당시 유명한 문인이자, 최고의 멋쟁이로 불렸다. 그는 댄디였다. 그의 옷차림은 예술의 경지까지 올랐다는 평을 들었다. 슈트의 옷깃 형태며, 다리의 굴곡선을 살려주는 바지의 실루엣, 여기에 에나멜가죽으로 만든 부츠, 정교하게 접은 오늘날의 넥타이의 원형인 크라바트, 여기에 연한 핑크 빛 장갑을 끼고 항상 재스민 향이 나는 향수를 뿌렸다고 한다. 나는 이 그림을 볼 때마다 자신의 개성으로 무장하되, 작은 차이를 우아함의 차원으로 이끌어내는 엘레강스 정신의 교본을 보는 것 같다. 최근 기업들은 능률 향상을 위해 정장을 고집하는 대신 일상복과 워크웨어를 장려하는 분위기지만, 이런 가운데서도 슈트는 여전히 남자들의 삶을 책임지는 옷이다.

턱시도, 사교계 신사들을 위한 준예복

　　　　　　　　준예복으로 사용되는 턱시도의 역사부터 알아보자. 턱시도는 원래 주간 시간대에 입는 라운지 슈트를 밤에 입기 위해 변형시킨 것이다. 이와 관련하여 소개할 작품이 바로 독일의 표현주의 작가 막스 베크만°이 그린 「턱시도를 입은 화가의 자화상」이다. 그림 속에는 오늘 밤 상류층 클럽 모임을 위해 채비를 하는 신사의 모습이 그려져 있다. 화가는 장식 기둥과 커튼을 배경으로 서 있다. 그 위로 쏟아지는 강한 조명으로 인해 인물의 한쪽 부분만 부각되어 있다. 검은색 턱시도와 흰색 드레스 셔츠, 검은색 보타이, 하얀 커프스와 조화된 화가의 손이 화면을 채우며 설명하기 힘든 작가의 내면을 드러내는 것 같다.

● 막스 베크만Max Beckmann(1884~1950)
베크만은 독일 현대미술에 많은 영향을 끼쳤음에도 일반 대중에게 많이 알려지지 않은 작가다. 그의 작품 대부분이 당대의 '이즘'이나 범주로 손쉽게 해석할 수 있는 것들이 아니기 때문이다. 베크만은 제1차 세계대전에 참전하면서 기계문명이 낳은 폭력에 눈을 뜨게 된다. 그는 인간의 내면과 그 속에서 끊임없이 모순과 갈등을 일으키는 요소들을 그림으로 표현했다. 이 외에도 여러 점의 자화상을 남겼는데, 세일러 모자를 쓴 모습을 담기도 하고, 턱시도를 입은 모습을 그리기도 했다. 화가는 초라한 삶을 구가하는 보헤미안이나 자기만족에 빠진 부르주아가 아니었다. 그는 자신의 얼굴을 다양한 측면에서 담아낸 자화상 작업을 통해 그림 속 자신의 모습이 일종의 허울임을 보여주고 싶었다고 한다.

▶
「턱시도를 입은 화가의 자화상」
막스 베크만 | 캔버스에 유채 | 139.5×95.5cm | 1927 | 하버드 대학교 부시 라이징어 미술관

비즈니스 슈트, 작은 차이에 주목하라

최근에 아주 힘들게 책 한 권을 구했다. 1989년에 출간된 책이어서 찾기가 어려웠는데 뉴욕에 있는 친구가 고서점을 뒤져 구해주었다. 제목은 『스포츠맨과 얼간이―20세기 남성복의 스타일과 역사』다. 지은이 리처드 마틴은 뉴욕 메트로폴리탄 미술관에서 의상 부문 큐레이터로 일하고 있다. 그는 남성들의 정체성과 역할 모델을 열두 가지 유형으로 나누고 여기에 따른 복식의 형태와 유행 의상들을 시대별로 구분하여 설명하고 있다. 스포츠맨과 얼간이는 이 열두 가지 유형 중 일부다. 이 책의 '도시형 남성' 항목은 비즈니스 슈트에 대해 자세하게 설명하고 있다.

20세기에 들어서서 비즈니스 슈트는 사회적 계층을 드러내는 코드로서 작용하게 되는데, 19세기 말에 현재의 모양새를 갖춘 이 비즈니스 슈트는 색상이나 스타일에서 선택의 폭이 그다지 넓지 않은 것이 사실이다. 색상으로는 차콜그레이나 네이비블루가 지배적이지 않은가. 이렇게 굳어져버린 스타일로 남성이 멋을 내는 방법은 딱 하나, 작은 차이에 주목하는 것이다. 리처드 마틴은 말한다.

슈트의 재봉과 재단법, 커프스와 같은 액세서리는 착용자의 사회적 배경을 은연중에 드러내는 코드로 작동한다. 슈트는 미묘한 차이와 변화의 요소를 가진 복장이다.

루치안 프로이트가 그린 「의자에 앉은 남자」에서도 슈트의 미묘한 느낌을 발견할 수 있다. 그림 속 남자가 입고 있는 비즈니스 슈트의 형태와 질감 표현이 모델의 깊이 파인 얼굴 주름과 아름답게 조화를

▶
「의자에 앉은 남자」
루치안 프로이트 | 캔버스에 유채 | 120.7
×100cm | 1983~85 | 마드리드 티센보
르네미사 컬렉션 | ⓒThe Lucien Freud
Archive/Bridgeman Images

이룬다. 이 작품에서 주목할 점은 편안함을 강조하는 현대 남성 비즈
니스 정장의 형태성이다. 예전 남성 복식에 반드시 포함되었던 어깨
부분의 과도한 심을 없애고 품이 넉넉하면서도 매력적인 여유의 미를
보여준다. 금색 마호가니 목재에 붉은색 벨벳으로 마감한 의자는 강
한 색상대비를 이룬다. 그 위에 앉은 노신사의 모습, 스튜디오의 한구
석을 채우고 있는 둘둘 말려 있는 천 조각들, 불그스레한 기운이 깃
든 옅은 브라운 빛깔의 투 버튼 정장은 적색 의자에서 풍겨 나오는
기운을 완충시키며 주변의 빛깔을 조금씩 흡수한다. 플란넬 소재의
정장과 백색 셔츠, 짙은 고동색과 청록색의 굵은 줄무늬 타이가 다소
평범하고 안온한 느낌의 외양에 신선한 방점을 찍어주는 듯하다.

차 한 잔의 여유

지금과 달리 차를 마시는 것이 일종의 거룩한 의례였던 시절, 낮에서 저녁으로 바뀌는 5시에 사람들은 어김없이 티타임을 가졌다. 이때 여인들은 낮 동안 육체를 얽어맨 코르셋에서 해방되어 편안한 티 가운을 입었다. 바로 그 티 가운에 관한 이야기를 하려고 한다.

호황기의 편안함이 내려앉은 드레스 라인

제일 먼저 소개할 작품은 메리 커샛의 「오후 다섯시의 티타임」이라는 작품이다. 커샛은 미국인 최초로 19세기 후반 프랑스의 인상주의 운동에 동참했던 작가였다. 또한 인상파 화가들과 〈앵데팡당〉전을 함께 열었던 유일한 여성 화가이기도 했다. 그림 왼쪽에 화가의 동생 리디아가 내실에서 손님을 맞아 티타임을 즐기고 있다. 화가가 여름 한철을 보내기 위해 기거했던 이 집은 첫눈에 보기에도 따스한 우아함이 감돈다. 붉은 기운이 도는 스트라이프 벽지, 잘 조각된 대리석 벽난로, 그 위에 함초롬히 놓인 중국산 꽃병, 핑크 빛이 감도는 친츠˚ 소재로 만든 소파, 다기 세트, 이 모든 것들이 커샛이 그려내고자 한 내밀한 공간에 따스함을 더하는 소품이다. 테이블 위에 정갈하게 놓인 은식기들은 대대로 내려오는 가보였다고 한다.

● 친츠 chintz
힌두어로 도트 무늬라는 뜻이며 흔히 사라사라고 부른다. 주로 밝은 색의 꽃무늬 날염이 많으며 커튼, 가구용 천, 쿠션 등에 이용된다.

▲
「오후 다섯시의 티타임」
메리 커샛 | 캔버스에 유채 | 64.77×
92.71cm | 1880 | 보스턴 파인아트 미술관

손님은 모자와 장갑을 낀 채 차를 마시고 있는 반면 주인 리디아
의 옷은 편안해 보인다. 바로 티 가운을 입고 손님을 맞이하고 있는
것이다. 티 가운은 여성용 실내복과 무도회용 복장을 절충한 의상이
라고 하는데, 19세기 후반부터 20세기 중반까지 한창 인기를 끌었다.
편안한 라인과 가벼운 소재, 여성적인 디테일들을 살려 디자인한 옷
이었다. 현대 패션에서는 물 흐르듯 편안하고 투명한 재질감과 파스
텔 색조를 가진 발목 길이의 드레스를 가리켜 보통 애프터눈드레스
혹은 티 가운이라고 부른다. 이 시대에는 화려한 우아함에 탐닉했고
경제적 호황이 뒷받침되어 여성들은 세련된 인테리어와 귀족풍 미감
을 흉내 내며 스스로 그 세계의 주인공이 되어 살아야 했다. 커샛의
그림 속에는 바로 이런 시대의 풍경이 아로새겨져 있다.

로코코 시대의 아름다움이 재발견되다

　　　　휘슬러의 그림 「프랜시스 레일랜드의 초상」에는 핑크 빛 새틴 소재의 풍성한 티 가운을 입은 여인이 등장한다. 여인의 이름은 프랜시스 레일랜드. 휘슬러의 재정적인 후원자이자, 그의 뮤즈가 되어 영감을 자극했던 여인이다. 이 티 가운의 스타일적인 특성은 바로 바토 플리츠Watteau pleats라는 디테일에서 찾을 수 있는데, 이것은 바로 로코코 시대의 대표적인 화가 장앙투안 바토의 그림에 등장하는 드레이프 처리된 등의 주름을 말한다. 어깨에서 등을 타고 내려오는 이 주름은 로코코 복식의 주요한 요소다. 여기에 앞에서 옷을 여미도록 처리되어 있는 요소가 곁들여져서 프랑스풍 실내복인 가운으로 발전하게 된다. 이 두 가지 요소는 티 가운의 표준적인 특징으로 자리 잡는다. 또한 당시 티 가운에 사용된 직물은 화려한 자수와 구슬로 장식한 다이아몬드 형태의 주름이 잡힌 고급 제품에서 파스텔 기운이 감도는 저렴한 흰색 리넨 소재로 만들어진 것까지 다양했다.

　인상주의 미술이 새로운 탄력을 얻으며 파리 미술계를 강타하던 시절, 마네를 비롯한 인상주의 화가들은 로코코 시대의 거장 바토의 그림 속 아름다움을 재발견해냈다. 이후 인상주의 화가와 평론가 들을 중심으로 당대 패션을 새롭게 해석하고 받아들이면서, 휘슬러 그림 속 여인의 패션을 만들어낸 것이다. 그런 의미에서 티 가운은 빅토리아 시대의 문화적 산물이라고 볼 수 있다. 자포니즘의 유행과 더불어 파리를 강타한 기모노는 행동이 자유로운 복식을 열망하는 여인들의 입맛에 부합되는 것이었다. 여기에 티 타임의 관습이 강력한 사회적 동인이 되어 티 가운이라는 시대적 패션을 만들어낸 것이다. 일

▶

「프랜시스 레일랜드의 초상—핑크와 살굿빛의 조화」
제임스 맥닐 휘슬러ㅣ캔버스에 유채
ㅣ195.9×102.2cmㅣ1871~73ㅣ뉴욕 프릭 컬렉션

본풍에 자극받은 디자이너들이 예전 신고전주의 시대의 패션에 로코
코의 디테일을 덧입혀 만들어낸 패션이다.

　복식사에서는 여성복 실루엣에 변화의 씨앗이 뿌려진 때가 빅토리
아 시대였다고 하는데, 고도화된 코르셋은 물론 그와 대비되는 일상
적인 라운지 웨어 개념이 혼재하던 시절이었다. 그러다 보니 이 시기
를 20세기 패션의 플랫폼이 형성된 시기라고까지 한다. 이러한 티 가
운의 유행은 여성들의 성적 일탈을 부추기는 역할을 했다고 전한다.
애프터눈 티를 마시는 것이 유행하면서 거리에는 수많은 찻집들이 생
겨났고, 특히 런던의 리츠 호텔은 여성이 남성의 에스코트를 받지 않
고도 차를 마실 수 있는 시설을 만든 최초의 호텔이 된다. 차 한 잔
의 습관이 여성들의 사회적 진출과 성적 자유를 부추긴 것이다.

티 카운
리버티 오브 런던 제조 | 분홍색과 흰색
의 중국 비단 소재 | 1891년 제작 | 뉴욕
메트로폴리탄 미술관

여인의
야망

연말이 되면 어김없이 여러 시상식이 열린다. 무엇보다도 시상식을 빛나게 하는 건 레드 카펫 위를 걸어가는 여배우들의 화려한 이브닝드레스가 아닐까. 요즘 한국에도 파티 문화가 본격적으로 자리를 잡으면서 이브닝드레스에 대한 관심이 점점 커지고 있는데, 이번에는 바로 그림 속 여인들의 파티용 드레스에 관해 살펴보려고 한다. 복식사의 매력은 과거에서 당대의 패션을 위한 아이디어를 '빌려온다'는 데 있는 게 아닐까 한다. 패션에 대한 영감과 직물 소재에 대한 아이디어들을 시대의 입맛에 따라 자유자재로 변용할 수 있는 원천으로 삼는다는 점 말이다. 클림트의 이미지를 차용한 앙드레 김의 이브닝드레스에서 베라 왕이 디자인한 화려한 보랏빛 칵테일드레스까지, 이브닝드레스는 여인들의 미를 절정으로 이끌어감으로써 한 폭의 살아 있는 그림을 구성한다.

차가운 관능미의 블랙 이브닝드레스

「검정의 배열 No. 5-레이디 뫼의 초상」 속의 드레스는 의복 구성이나 컬러, 디테일의 측면에서 보면 약간의 스타일링만 거쳐 지금 바로 선보여도 손색이 없을 만큼 현대적이다. 초상화의

주인공은 레이디 뮤즈Lady Meux라고 불리던 런던 사교계 여인이다. 술집을 운영하던 부모 밑에서 자란 천민 출신으로, 아버지 사후 런던에서 사교 클럽의 호스티스로 일했던 그녀는 당시 런던에서 가장 큰 양조장을 운영하던 준남작 집안의 아들과 결혼하여 단번에 런던 상류사회로 진출했다. 당시 상류사회의 가십거리를 다루던 황색잡지, 『트루스Truth』에서는 그녀의 결혼을 가리켜 "남편인 헨리 브루스 뮤즈는 결혼을 통해 정치에 대한 모든 꿈을 버렸다. 그녀는 결혼을 통해 엄청난 대어를 낚았다"라고 비아냥거렸다. 그녀를 둘러싸고 수많은 추문이 이어졌지만, 그럴수록 그녀는 철저하게 자신의 이미지를 바꿔가며 귀부인의 풍모를 갖추기 위해 모든 노력을 기울였다고 한다. 과거를 숨기기 위해 철저하게 계산된 이미지 변신 작업에 돌입한 그녀는 남편의 경제력을 이용해 수많은 보석을 사 모았고, 신혼 여행지였던 이집트의 매력에 반해 자신만의 이집트 박물관을 지을 만큼 고대 유물을 모으는 데도 열을 올렸다고 한다.

당시 문화예술계는 위계질서가 그리 강하지 않았기에, 레이디 뮤즈는 후원자와 컬렉터를 자임하며 엄격한 신분사회의 틈새를 뚫고 들어간다. 파산 상태에 있던 휘슬러에게도 거액의 커미션을 주고 자신의 이미지 변신을 위한 초상화 작업을 맡긴다. 런던의 한 사교 클럽에서 화가인 찰스 브룩필드의 소개로 그녀를 만난 휘슬러는, 다소 건방져 보이면서도 활달한 그녀의 매력에 푹 빠졌다고 한다.

이 그림이 그려졌을 때 레이디 뮤즈의 나이는 스물아홉 살. 무언가를 강하게 갈망하는 듯한 빨간 입술과 짙은 아이라인의 눈, 어두운 공간을 배경으로 포즈를 취하고 있는 그녀의 표정에는 냉기가 감돈다. 무도회와 리셉션에서 검은색 이브닝드레스는 거의 공식적인 패

◀
「검정의 배열 No. 5ㅡ레이디 뮤즈의 초상」
제임스 맥닐 휘슬러 | 캔버스에 유채 | 19 4.2×130.2cm | 1881 | 호놀룰루 미술관

션 코드였다. 그녀의 복식엔 당대의 패셔너블한 귀족 여성들이 즐기던 패션 코드가 녹아 있다. 세련된 메이크업과 다이아몬드 티아라가 바로 그것이다. 이 다이아몬드 티아라는 빅토리아 시대 후기부터 공식 모임과 무도회에서 액세서리로 인기였다. 1860년대 영국의 식민정책이 승승장구하던 시절 남아프리카에서 다이아몬드 광산이 발견되어 보석의 구득이 쉬워졌기 때문이다. 당시 신흥 부유층들의 잦은 착용으로 다이아몬드는 다소 천박한 보석으로 여겨졌다.

레이디 뮤즈가 착용하고 있는 다이아몬드 머리 장식은 어둠 속에서 그녀의 아름다움을 더욱 돋보이게 한다. 심플하면서도 럭셔리한 민소매 가운은 그녀가 초상화를 위해서 일부러 구입한 것이며, 검은색으로 특히 보석의 화려함을 드러내고자 했다고 한다. 왼쪽 어깨 위에 살포시 얹은 모피로 트리밍된 망토가 검은색 드레스를 더욱 빛나게 하고 있다. 모피의 종류는 그림을 통해서 확인하기는 어렵다. 당시 이 망토를 본 사람들은 백조털이라고 했는데, 티베트산 울 소재인 것 같기도 하다. 화가 자신은 흰 담비털이라고 했다지만 그조차도 확인되지 않는다. 그림 속 주인공의 화려함은 여기에서 끝나지 않는다. 드레스와 함께 코디한, 베일에서 영감을 따온 듯한 검은색 장갑, 목선과 어깨 솔기선을 감싸는 망사는 그녀에게 내재된 강한 섹슈얼리티를 보여주고 있다. 장갑 위로 착용한 다이아몬드 팔찌에서 우아한 몸단장은 드디어 마무리된다.

사실 여인이 착용한 드레스는 당시 유행한 패션과는 다소 거리가 먼 디자인이다. 화려한 프릴 장식이나 코르셋 없이 유연하게 처리된 이 복식은 20세기 초의 미감을 예고하고 있다. 이 당시 휘슬러는 라파엘전파와 더불어 복식 개혁 운동에 관심을 가지고 있었고, 그들의

철학에 따라 그리스풍의 자유롭고 유연한 실루엣의 의상을 디자인하기도 했다고 한다. 그림 속 레이디 뮤즈가 입고 있는 꼭 맞는 허리선과 아래까지 유연하게 떨어지는 드레이퍼리의 형태에서 그러한 디자인의 영향이 느껴진다.

검은색은 모델 주변의 모든 빛을 흡수한 채 관능적인 에너지를 온통 내면의 빛으로 토해내는 듯하다. 검은색은 최고의 '세련미'를 위한 색상이었다. 검은색과 강한 대조를 이루는 레이디 뮤즈의 하얀 피부와 자태에서는 강한 확신과 높은 자존심이 배어나온다. 검정 팔레트로 구성된 그녀의 복식은 흰색 모피 망토로 포인트를 주는 현대적인 의미의 플러스원 코디네이션 개념을 명확하게 보여주고 있다. 17세기 고야의 초상화에서 영감을 얻은 듯한 블랙 온 블랙*의 특징이 강하게 드러난다.

휘슬러는 귀족 초상화의 관행을 충실하게 따르며, 신분상승과 상류계층에의 편입이라는 욕망에 사로잡힌 여인의 모습을 그려낸다. 권위를 드러내면서도 다소 거만함을 풍기는 외모, 마치 사진의 앙각처럼 아래에서 위로 우러러보는 듯한 각도, 고요함과 화려함을 동시에 발산하는 입상 초상화. 이것이 바로 귀족 초상화의 관습이었다.

● 블랙 온 블랙 black on black
어두운 배경에 검은색 베일의 여인을 자주 그린 고야의 회화풍을 말한다.

화사한 핑크빛의 애프터눈드레스

같은 여인을 그린 휘슬러의 다른 초상화 「핑크와 회색의 조화—레이디 뮤즈의 초상」을 살펴보자. 「검정의 배열 No. 5」에서 본 블랙의 강렬함과 신비감은 핑크와 반투명한 회색이 춤을 추는 파스텔 색조의 따스함으로 바뀌었다. 비리본드 모자** 아래 살

●● 비리본드 모자 beribboned hat
리본으로 장식한 모자.

짝 가려진 얼굴, 강한 시선, 빛의 방향처럼 수직으로 떨어지는 긴장감 넘치는 오른팔, 옆으로 서 있는 모습은 연둣빛 정원을 거니는 봄날의 깨어나는 관능과 나른함을 동시에 보여주는 듯하다. 적갈색 바닥 위의 여인은 무대에 선 배우처럼 느껴진다.

레이디 뮤즈가 입은 애프터눈드레스를 살펴보자. 애프터눈드레스는 이브닝드레스와 달리 다소 자유롭게 자신의 개성을 발휘할 수 있었다. 레이디 뮤즈가 입은 새틴 소재의 핑크 빛 웨이스트코트와 옅은 회색빛 시폰 드레스, 챙이 위로 향해 있는 비리본드 모자는 주로 가든파티에서 입는 패션 조합이었다. 비리본드 모자는 지금도 유럽에서 많은 여인들이 착용하는 아이템으로 꽃과 리본, 때로는 망사로 장식해서 그 화사함을 더한다. 그림에서도 핑크 빛 리본으로 장식 처리되어 웨이스트코트와 완벽한 조화를 이룬다. 반투명한 시폰 보디스, 우아함을 위해 러플 처리한 네크라인, 타이트한 소매 단과 핑크 빛 새틴 밴드로 묶어낸 가녀린 손목, 마치 바깥에서 입은 코르셋처럼 허리를 잘록하게 빚어낸 웨이스트코트 등이 풍성한 실루엣을 만든다. 보디스와 같은 소재로 된 스커트는 기다란 옷자락이 마치 폭포처럼 바닥까지 한없이 떨어지는 느낌을 자아낸다.

무엇보다도 휘슬러는 대담하고 자유로운 붓 터치로 시폰과 같은 가벼운 느낌의 소재를 잘 표현했다. 공기처럼 가벼운 소재의 물성이 그의 테크닉을 통해 생명력을 부여받은 것이다. 복식사가 제임스 레이버는 그가 그린 여인들의 초상화를 가리켜 "형용할 수 없는 세련미…… 무한한 유혹을 꿈꾸는 살과 피의 육체"라고 극찬한다. 또한 복식사가 아일린 리베이로는 "그림 속 드레스는 당시 파리 최고의 디자이너 하우스에서 디자인된 것"이라고 한다. 누구의 작품인지는 정

◀
「핑크와 회색의 조화―레이디 뮤즈의 초상」
제임스 맥닐 휘슬러 | 캔버스에 유채
| 193.7×93cm | 1881~82 | 뉴욕 프릭컬렉션

확히 알 수 없으나, 옷의 전체적인 느낌을 고려해볼 때 자크 두세의 작품일 것이라고 추측한다. 두세는 파스텔 톤이 강한 투명한 소재의 우아한 드레스들을 많이 디자인했다. 원래 란제리 사업을 하던 가업을 이어 두세 또한 여성복 디자이너가 되었다. 그는 일생 동안 18세기 풍 가구와 회화를 수집하는 데 열을 올린 컬렉터이기도 했는데, 그래서인지 디자인에 18세기의 감수성을 많이 담아냈다고 한다. 이 시절 파리에서는 자크 두세와 찰스 프레드릭 워스가 디자이너로서 고객 유치 경쟁을 벌였다. 워스의 디자인은 화려한 귀족풍으로, 두세는 매혹적인 옷으로 당시 코르티잔들의 인기를 끌었다고 한다. 레이디 뮤즈는 이 두 디자이너 모두의 고객이었다. 여기 보이는 실물 드레스는 메트로폴리탄 미술관에서 발견한 작품인데, 그림 속 레이디 뮤즈가 입은 애프터눈드레스에서 영감을 따온 듯 보인다.

우아함과 매혹, 귀족풍 카리스마를 동시에 소화해내는 그녀의 엄청난 패션 센스와 자태에 매료되지 않을 남자가 있을까. 휘슬러는 레이디 뮤즈가 가지고 있는 두 가지 매력을 대담한 붓 터치를 통해 극단까지 밀어붙인다. 예술과 하이패션, 섹슈얼리티, 이 세 가지 요소가 두드러지는 초상화 속 레이디 뮤즈의 모습은 마치 그리스 신화에 나오는 음악의 신 뮤즈Muse를 닮은 듯하다. 화가는 자신의 모델을 존중했고, 상류사회에 편입하기 위해 노력하는 그녀의 마음에 동정표를 던졌던 것이 아닐까. 그의 그림 속에는 그녀를 소외시켰던 상류사회 여자들보다 더 아름다운 여인이 담겨 있으니 말이다.

디너 드레스
투피스 | 브로케이드와 새틴 소재 | 1877년경 제작 | 뉴욕 메트로폴리탄 미술관

"그건 다른 쪽 소매야"

언어 표현들을 살펴보면, 의외로 복식에서 온 말들이 많다는 걸 알게 된다. 특히 모자나 장갑, 셔츠, 가방, 벨트, 팬츠와 칼라 등과 연관된 비유적인 영어 표현은 어마어마하게 많다. '모자를 돌린다pass the hat round'는 것은 '돈을 갹출한다'는 뜻이고, '허리띠를 졸라맨다tighten one's belt'는 것은 '검소하게 산다'는 뜻이며, '장갑을 끼고 다룬다handle with kid glove'는 것은 '조심스럽게 대한다'는 뜻인 것 등이 그 예다. 이런 표현들은 옷과 장신구들이 가지고 있는 본래적인 물성에서 유래한 것도 있고, 복식의 착용 상황이 문화적 맥락들과 연계되면서 의미가 확장된 것도 있다. 이를 통해 복식이 우리 삶의 은유로서 언어에 녹아 있음을 확인하게 된다.

의복에서 소매가 차지하는 비중은 적지 않다. 옷을 디자인하는 것은 미적인 효과와 착용감 사이에서 균형을 맞추어야 하는 작업일 터인데, 이 과정에서 의외로 애를 먹는 것이 바로 소매 부분이다. 옷이 우리 신체의 은유라고 가정할 때, 사실 소매는 팔의 기능과 형태를 미화시킨 것이라고 볼 수 있다. 팔이라는 부위는 신체가 빚어내는 정중동靜中動의 감성을 가장 잘 보여주는 곳이다. 여인의 팔을 감싸며 우아하게 떨어지는 풍성한 소매에서 에로틱한 아름다움을 느끼고, 걷어붙인 소매에서는 열심히 일하는 남자의 팔뚝을 연상하게 된다. 당

연히 소매 디자인도 이러한 감성을 담아낼 수 있어야 한다.

중세부터 사용된 이탈리아어 표현 중에 '그건 다른 쪽 소매야'라는 것이 있다. 이 말은 '기대했던 것과 전혀 다른 것, 완전히 딴판인 것'을 뜻한다고 한다. 왜 소매라는 아이템이 이런 의미로 쓰이게 되었을까? 이 글은 이 표현에서 아이디어를 빌려왔다.

단 추 가 가 져 온 패 션 의 혁 명

중세에 처음으로 산호로 만든 단추가 발명됨으로써 복식의 아름다움이 더욱 확장되었다. 목둘레와 소매 길이를 착용자에 따라 맞출 수 있게 되었고, 떼었다 붙였다 할 수 있는 탈착식 소매도 만들 수 있게 된 것이다. 단추를 사용함으로써 이전에 드레이프로만 구성했던, 한마디로 많은 천이 필요한 옷 대신 경제적인 의복 구성이 가능하게 되었다. 단추가 일으킨 패션의 혁명이다. 부잣집 여인이나 심지어는 여왕까지도 이 탈착식 소매를 일종의 패션 아이템으로 사용했다고 한다. 자신이 좋아하는 기사가 마상 시합에 나갈 때 소매 한 짝을 떼어주면, 기사들은 이것을 바람에 나부끼는 깃발처럼 은빛 갑옷에 달아 행운을 기원하는 용도로 쓰기도 했다고 한다. 무엇보다도 이 탈착식 소매는 단조로운 의상에 조합해서 다양한 패션을 연출하게 하는 일종의 액세서리였다. 그래서 귀부인들은 소매를 항상 화장대에 놓아두었다고 한다. 그러다 소매를 단추에 잘못 끼우거나 컬러가 맞지 않는 몸판과 연결했을 때, 즉 한마디로 패셔너블하지 않을 때, '이건 아니야' 하고 말했을 것이다. 그래서 바로 이런 표현이 등장한 것이 아닐까 싶다.

▶
「마리 드 부르고뉴」
니클라스 레이서르｜목판에 채색｜1500년경｜79.5×56.3cm｜빈 미술사박물관

붙였다　떼었다,　탈착식　소매

　　　　　　반신 초상화 「마리 드 부르고뉴」에는 15세기 패션의 전형이 담겨 있다. 우선 리본으로 묶어 처리한 탈착식 소매의 형태를 가장 잘 보여주는 그림이다. 이 외에도 석류열매 무늬가 짜여 있는 이탈리아산 브로케이드 소재의 짙은 초록빛 의상이 근엄하면서도 우아하게 묘사되어 있다. 그림 속 여인의 머리 장식은 에넹hennin이라는 것으로 15세기 프랑스와 플랑드르에서 유행한 원뿔 형태의 여성용 모자다. 당시 고딕식 건축의 첨탑 형태를 패션에서 받아들여 널리 유행했다. 이 에넹은 고딕 시대 신에 대한 사람들의 염원과 사회적 지위를 동시에 나타냈다. 이 모자에는 넓게 드리워진 투명한 베일이 달려 있는데 흔히 주위에 페로니에르*를 두르고 보석을 달아 장식했다. 그림 속 주인공인 마리 드 부르고뉴는 용담공 샤를 부르고뉴의 외동딸로 1458년 황제의 아들인 막시밀리안 1세와 결혼했으나 1479년 사냥을 나갔다가 안타깝게 사고로 사망했다. 황제는 평생 동안 자신의 아내를 잊지 않고 추억했고 이 초상화도 황후에 대한 사랑과 그리움을 표현한 작품이다.

　　「예수의 탄생」에서도 탈착식 소매를 확인할 수 있다. 알렉산드로 알로리는 16세기 피렌체를 근거로 한 매너리즘** 화가 중 한 명이다. 습작 시절 모방했던 고대 조각상과 미켈란젤로의 영향이 커서인지, 그의 그림은 모든 인물들이 대리석 표면처럼 매끈매끈한 것이 다소 부자연스러운 느낌을 준다. 이 그림도 예수를 강보에 안고 쳐다보는 세 여인의 모습에 어딘지 차가움이 배어 있다.

　　노동자 계층이나 중산층 여자들은 집안일을 할 때, 움직임을 편하게 하기 위해 페티코트에 부착된 소매를 떼었다 붙였다 했다고 한다.

● 페로니에르ferronnière
장신구로서 이마에 두르는 가는 끈.

●● 매너리즘Mannerism
미술사에서 1520년 이후부터 17세기 초 바로크 미술이 부상하기 전까지 이탈리아를 중심으로 유럽에 확산되었던 양식. 이탈리아어로 '양식' '기법'을 뜻하는 디 마니에라(di maniera)라는 단어에서 유래했으며, 그림은 일정한 규범과 양식에 따라 그려야 한다고 전제했다.

보디스 부분의 삼각형 장식 무늬는 수십 년 동안 인기를 끌었고 대중 복식 요소로 결합된다. 소매를 리본이나 단추로 옷에 연결하여 사용하는 방식은 13세기 초에 등장했다. 이러한 복식 관습은 이후로도 몇 세기에 걸쳐서 지속되었고 특히 15세기에 접어들면서 그 인기를 더했다고 한다.

한 점의 그림에서 찾아보는 소매의 변화

▲
「**예수의 탄생**」의 부분
알렉산드로 알로리 | 캔버스에 유채 |
1595 | 산타마리아 노바 교회

조르주 드 라투르의 「클로버 에이스를 이용한 속임수」에는 네 사람이 등장한다. 오른쪽에는 부잣집 도련님처럼 보

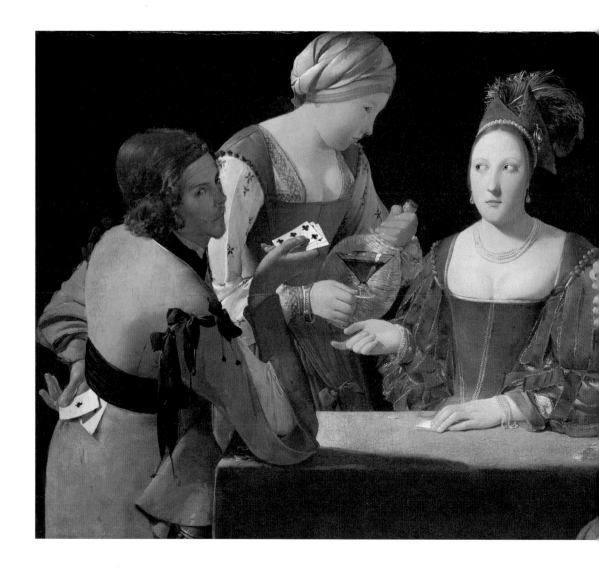

이는 젊은이가 있고 그 왼쪽으로 도박꾼으로 보이는 남자와 포주로 여겨지는 여자, 그리고 그들에게 와인을 따라주는 매춘부가 있다. 세 사람은 지금 카드 게임을 하고 있다. 17세기 당시 전쟁과 민란, 기근과 역병으로 힘든 시간을 보내야 했던 사람들은 고단한 일상을 잊고 유흥을 보내는 수단으로 계층을 막론하고 카드놀이에 빠져들었다.

　카드놀이는 한창 무르익어가고, 매춘부는 지금 막 베네치아산 크리스털 잔에 붉은색 와인을 따라 테이블에 앉은 이들을 대접하려는

것 같다. 저 와인에 젊은이가 취할 때쯤 도박사는 허리띠 뒤에 숨겨놓은 클로버 에이스를 꺼낼 것이다. 사전에 해둔 철저한 모의를 통해 애송이에게서 금화는 물론 화려한 옷가지까지 다 뜯어내려는 듯하다. 당시 옷 한 벌은 엄청난 가격이었기 때문에 도박판에서 항상 교환의 대상이었다. 귀족들의 궁정용 의상은 거의 집 한 채, 나아가서는 자신이 다스리는 촌락의 값과 맞먹을 정도로 고가였으니 말이다. 소매 부분을 떼어서 적선을 하는 것은 옷 한 벌을 주는 것과 맞먹는 가치를 가졌었다고 한다.

이 그림에서 당시 소매를 옷에 연결하는 모든 형태를 볼 수 있다. 도박꾼을 향해 눈치를 보내는 여인의 소매는 슬래시 처리되어 단추로 고정되어 있다. 그림 오른쪽에 있는 부잣집 도련님은 광택이 화려한 분홍색 새틴으로 만든 저킨*을 입었다. 금실과 은실로 조밀하게 놓은 자수 장식이 눈부시다. 소매의 흰색 커프스 부분은 섬세하고 우아한 주름 장식으로 처리되어 있다. 특히 소매를 연결하는 실크 리본은 아주 정갈하게 매어 있어 풀어질 대로 풀어진(은유적으로 하면 닳고 닳은) 왼쪽 도박사의 그것과 극명한 대조를 이루고 있다. 이렇게 복식의 착용 방법과 모양에도 살아 온 생의 이력이 녹아 있다. 그림 속 젊은이의 복식은 상업으로 부를 축적한 상인과 귀족 사이에, 이전에 존재했던 복식상의 차이가 점점 더 흐릿해져가고 있음을 보여준다.

● 저킨 | jerkin
16~17세기의 남자용 짧은 상의.

파리 여인의 겨울나기

겨울이 되면 뭐니 뭐니 해도 여인들의 부츠가 눈에 들어온다. 더구나 근래에는 레깅스와 미니스커트의 조합이 강세를 보여서 그런지, 유독 롱부츠가 거리를 활보하는 모습이 눈에 자주 띈다.

오스만 남작의 도시 재계획을 통해 파리가 근대적 형태의 도시로 변모하던 때, 좁다란 골목길들이 없어지고 넓은 대로가 형성되었다. 사회 각층의 사람들은 하나같이 꽃단장을 하고 넓은 거리를 활보하며 윈도쇼핑에 열을 올렸다. 새롭게 형성된 만남의 장소인 카페는 상류층과 예술가들에게 영감을 주는 곳이 되었다. 화가 장 베로●는 인상주의 화가들의 주요 특징인 플라뇌르flaneur, 즉 소요하는 관찰자가 되어 변모하는 파리를 기록했다. 그의 그림은 복식사적으로 매우 중요한데, 당시 파리라는 도시 공간의 패션과 그 영향을 정교하게 그려냈기 때문이다.

「파리 여인」도 당시 패션 특징을 명확하게 보여주고 있다. 장 베로는 샹젤리제 거리에 있는 허름한 집을 개조해 스튜디오로 사용하면서 파리의 다양한 일상 풍경을 화폭에 담았다. 게다가 초록색 차양을 쳐서 바깥에서는 안이 보이지 않도록 함으로써, 그의 캔버스는 일종의 몰래 카메라가 되었다. 출퇴근하는 남자들, 쇼핑 후에 돌아오는 여자들, 학교 가는 아이들의 모습에 이르기까지, 오죽하면 그의 그림

● 장 베로 Jean Béraud(1841~1935)

인상파 화가 장 베로는 19세기 말에서 20세기 초에 걸친 파리의 '아름다운 시절(La Belle Époque)'을 가장 정확하게 그려낸 화가였다. 생의 이력도 다소 특이해서, 원래 법학도였다가 프러시아 전쟁 후 화가로 변신한다. 조각가였던 아버지에게서 예술적인 재능을 이어받았는지, 화가로서는 순탄하게 많은 후원자들을 가질 수 있었고 1873년부터 16년 동안 계속해서 살롱에서 전시를 이어나갔다. 19세기 후반 인상파 화가들이 변화하는 빛의 효과를 연구하기 위해 교외로 나갈 때, 그는 도시적 삶의 형태와 사람들의 모습을 화면에 담았다.

▶

「파리 여인」

장 베로 | 캔버스에 유채 | 35×26cm | 1890년경 | 파리 카르나발레 미술관

을 두고 '파리의 백과사전'이라고 했을까. 달콤한 케이크를 사서 총총 걸음으로 길을 가는 그림 속 여인은 누군가의 파티에 초대를 받은 것은 아닐까 추측해본다.

무엇보다도 그림 속 패션에서 주목할 점은 바로 이 파리지엔이 신고 있는 롱부츠다. 부츠의 소재는 새끼염소 가죽인데, 여기에 앞창과 옆 부분에 수제 자수 처리를 해서 세련미를 더했다. 사진 속 롱부츠가 바로 당시 여인들이 신었던 부츠들이다.

당시 마놀로 블라닉의 명성과 맞먹을 정도의 부츠 명장이 있었는데 그의 이름은 프랑수아 피네다. 구두 장인의 아들로 태어나 열여섯 살에 구두 디자이너 일을 시작했다고 전한다. 그는 일찍이 비즈니스에 눈을 떠, 구두 제조 과정에서 노동 분업을 제일 먼저 도입한 사업가였다. 품질이 뛰어난 구두를 다량으로 제조하기 위해서 각 구성요소들이 분업을 통해 조립되어야 한다는 것을 일찌감치 알고 있었던 것이다. 피네는 오늘날 힐의 바탕이 되는 다층 구조의 힐을 만든 사람이다. 이것으로 특허를 냈고, 이런 구두의 제작을 위한 기계까지 개발해서 많은 돈을 벌었다. 그의 신발 가게가 있던 마들렌 거리는 항상 파리 최고의 멋쟁이들로 붐볐다고 한다. 부드러운 가죽 처리로 발이 편한 그의 디자인 부츠는 많은 여인들의 필수 겨울나기 아이템이었다고 한다.

광택 나는 새끼염소 가죽으로 만든 구두 미니어처
제2제정기 시대 제작. 투명 레이스와 정교한 바느질로 구성된 상단부는 가죽 레이스의 효과를 발산하며, 측면에도 레이스 처리가 돼 있다.

마놀로 블라닉 포에버

● 현대의 하이힐

구두의 역사를 살펴보면 현재 우리가 보고 있는 이 화려한 구두들도 결국은 세련된 제작기법 및 기술의 발전 덕분에 만들어질 수 있었음을 알게 된다. 구두의 명장 마놀로 블라닉은 하이힐을 여성들의 머스트해브 아이템으로 만들었다. 좋은 구두를 만들기 위해 해부학을 공부할 만큼 구두에 온갖 열정을 바친 구두 장인의 작품은, 이제 그저 필수품으로서 구두가 아닌, 여성의 에로티시즘과 매혹을 드러내는 문화적 기표이자 예술품으로 인정되어 미술관에 전시되기에 이르렀다.

퇴근길에 영화 한 편을 보았다. 제목은 「악마는 프라다를 입는다」. 패션 산업의 인사이드 스토리를 옮긴 영화답게, 거대한 권력을 휘두르는 카리스마 넘치는 잡지 『런웨이』의 편집장, 그리고 이제 막 사회 초년생으로 그녀의 비서가 된 앤, 이 두 사람을 중심으로 영화는 명품과 패션이 현란하게 펼쳐지는 뉴욕의 풍경을 그린다. 구찌의 벨벳 스커트와 펠트 소재의 크림색 코트, 샤넬 모자, 미우미우의 화이트 컬러 셔츠, 로드리게스의 블랙 컬러 톱에 이르기까지 온갖 화려한 명품들의 향연이 펼쳐진다. 하지만 가장 기억에 남는 것은 앤이 입사했을 때 '런웨이'에서 살아남으려면 패셔너블해야 한다며 에디터가 건넸던 마놀로 블라닉 하이힐*이다. 이 영화에 영감을 준 『보그』의 편집장 안나 윈투어는 실제로 샤넬 슈트와 마놀로 블라닉을 자신의 트레이드마크로 삼고 있다고 한다.

이 영화뿐 아니라 「섹스 앤 더 시티」처럼 뉴요커의 삶을 다룬 드라마에서도 마놀로 블라닉은 일종의 기호로서 작용한다. 마놀로 블라닉은 「섹스 앤 더 시티」 방영 이후 한국에서 선풍적인 인기를 끌었다. 다른 패션 아이템보다 구두에 몰입하는 사람을 가리켜 슈어홀릭 shoeaholic이라 부른다. 몇 백 켤레의 구두를 가지고 있는 여성 정치가에서 필리핀 전 마르코스 대통령의 영부인 이멜다에 이르기까지, 도

대체 왜 사람들은 구두에 매료되는 걸까?

신 체　모 자 이 크 의　화 룡 점 정 ,　하 이 힐

　　　　　　　하이힐 하면 루이 15세의 정부 퐁파두르 부인
을 언급하지 않을 수 없다. 로코코 시대의 패션 리더로서 그녀의 복
식은 당시의 화려한 자수와 레이스 기법에 대한 좋은 교과서이기도
하다. 다시 복식사의 교훈으로 돌아가 보자. 패션 시스템이란 일단 시
작되면, 시대정신에 맞추어 끊임없이 신체의 재구조화를 반복하게 된
다. 로코코 시대는 신체의 부분 부분을 여러 조각으로 나누어 돋보이
게 하는 시대였다. 여기에는 르네상스 시대의 조화와 균형을 깨고, 에
로틱한 육체미를 먹기 좋게 조각내어 여인들을 페티시의 대상으로 만
든 로코코의 시대정신이 배어 있다.

　그런데 왜 여기서 하이힐을 이야기하는가? 퐁파두르가 신고 있는
저 하이힐이야말로, 조각조각 낸 신체의 모자이크에 화룡점정 역할
을 했기 때문이다. 하이힐을 신어본 사람들은 알 것이다, 하이힐을 신
음으로써 전체적인 걸음걸이와 몸의 자세가 완전히 달라지는 것을.
가슴은 더욱 봉긋하게 돌출되고, 복부는 들어가고, 엉덩이는 뒤로 튀
어나와 보인다. 부분 부분으로 나눈 육체의 초콜릿이 하이힐을 통해
서 완성되는 것이다. 현대의 하이힐도 이와 동일한 기능을 한다. 미니
스커트가 유행할 때마다 하이힐이 함께 유행하는 것도 그래서다.

▶
「퐁파두르 부인」
프랑수아 부세ㅣ캔버스에 유채ㅣ201×
157cmㅣ1756ㅣ뮌헨 알테피나코테크

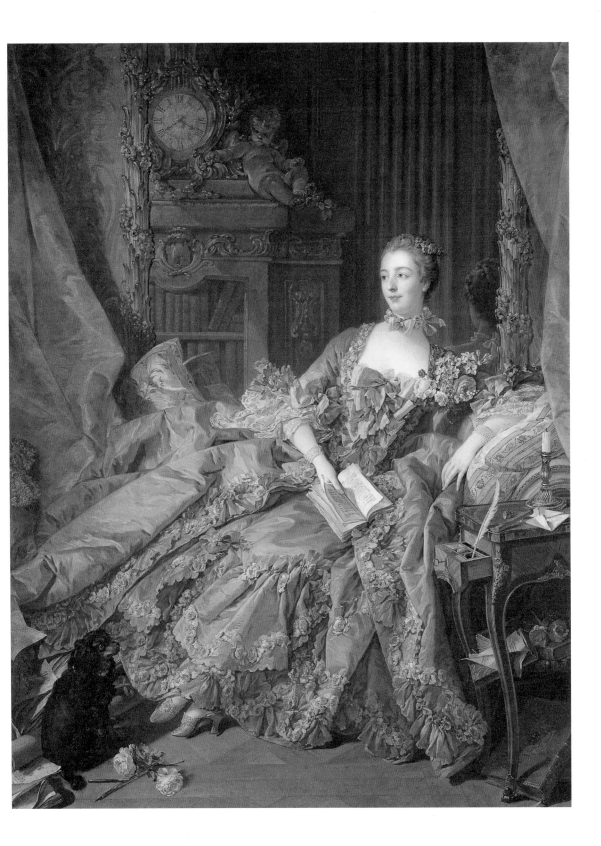

빨간색 힐을 신은 남자

　　　　　　　　17세기에는 어땠을까? 그때도 지금처럼 마놀로 블라닉 같은 존재가 있었을까? 먼저 소개할 인물은 바로 루이 14세다. 그는 당대의 대표적인 슈어홀릭이었다. 모든 유형의 신발을 소화해냈고, 새로운 디자인이 나올 때마다 반드시 신어보는 일종의 얼리어댑터였다. 루이 14세는 미끈하게 잘 빠진 다리를 가진 군주였다. 그래서인지 다른 공식 초상화에도 항상 다리를 내놓은 모습이 그려져 있다. 당시 사치재 시장의 한 분야였던 구두 산업의 발전과 더불어 구두 수집광이었던 그의 면모가 드러나는 대목이다.

　당시는 남녀 구별 없이 귀족이면 하이힐을 신었다. 긴 스커트에 발이 가려 있던 여성의 힐보다 남성의 힐에 오히려 더 장식이 많았다. 일명 풍차 타이라 불리는 리본과 다이아몬드로 만든 버클이 붉은색 하이힐과 강렬한 대조를 이룬다. 17세기 후반에서 18세기 초를 흔히 가장 우아한 '신발의 역사'가 펼쳐진 시기라고 한다. 그림에서도 붉은 자색 리본이 힐의 중심에 장식되어 보는 이의 시선을 끌어모은다. 루이 14세는 하이힐에 유별난 애정을 가지고 있었고 무도회를 위해 가면과 붉은색 하이힐을 동시에 디자인하도록 명령했다고 한다. 빨간색 하이힐은 그의 트레이드 마크였다. 이 붉은색은 귀족임을 나타내는 기호였다.

　17세기 전반기에 이미 뮬과 부츠 등 다양한 풋웨어가 프랑스 패션의 새로운 요소로 등장했고 프랑스 장인들은 이 분야에서 뛰어난 경쟁력을 자랑했다. 프랑스도 이러한 구두 제조기술을 국부國富의 요소로 삼기 위해 다양한 정책을 폈다. 예를 들어, 구두 제조업자들에게 생산되는 모든 구두에 제조처를 명기하도록 했는데, 오늘날로 치면

이아생트 리고가 그린 「루이 14세」의 부분(전체 그림은 43쪽 참조)
빨간색 힐을 신고 있는 것을 확인할 수 있다.

생산자 실명 표기제인 셈이다. 나아가 현대적 개념의 브랜드 네임이 물품에 사용된 효시이기도 하다. 그렇다면 당시에도 현대처럼 마놀로 블라닉 같은 명장의 반열에 든 구두 디자이너가 있었을까? 기록에 의하면 니콜라 레스타주라는 구두공이 루이 14세에게 '구두 명장'이라는 칭호를 받았다고 한다. 레스타주는 귀족들을 모아놓고 신제품 품평회를 열었고, 귀족들은 이음매 없이 완벽하게 만들어진 그의 구두에 온갖 찬사를 보냈다. 그에게 헌정한 시집이 있을 정도였다고 한다. 보르도 출신의 시골뜨기였던 그는 정치 협상을 위해 보르도에 와 있던 왕의 부츠를 만드는 기회를 얻음으로써 최고의 구두 명장으로 등극하게 된다. 1804년, 드디어 파리의 가게에 유리 진열장이 등장하게 된다. 우리가 알고 있는 현대적 개념의 디스플레이를 통해 거리의 여인들을 유혹하는 슈즈의 마력이 시작된 것이다.

내 애인의 뮬

　　　　　프라고나르의 「그네」는 로코코의 시대정신을 가장 정확하게 풍자하는 그림이라 생각한다. 핑크 빛 프릴과 장식이 아름다운 드레스를 입은 여인이 정원에 설치된 그네를 뛰고, 그 뒤에서 남편이 그네를 밀어준다. 그러나 정작 화려한 페티코트 속 뜨거운 속곳을 보는 것은 여인의 젊은 애인이다. 진줏빛 실크 앙상블을 입은 이 젊은 정부는 담을 뛰어넘은 자신의 노력에 대가를 달라며 여인을 조르는 것만 같다. 애인과 남편을 오가는 저 그네는 경박한 사랑과 퇴폐적인 에로스의 정점에 선 여인의 모습을 적나라하게 보여준다. 무엇보다도 숲속으로 날아가 버린 저 뮬이 압권이다. 이미 한쪽 뮬은

날아가 버렸고 오른발에 대롱대롱 걸려 있는 남은 한쪽도 곧 떨어져 버릴 것 같다. 프라고나르의 이 그림은 하이힐의 황금시대를 표현한 것이다. 이 그림이 그려진 후 오래지 않아 프랑스혁명이 일어나고 하이힐은 일순간에 자취를 감추게 된다.

사진의 신발이 바로 그림 속 여인이 그네를 타다가 날려버린 것과 같은 종류의 뮬이다. 17세기 여인들은 실내용으로는 뮬을, 외출용으로는 하이힐을 신었다. 뮬의 굽 높이는 다양했고 하얀색 가죽으로 윗부분을 처리해서 자수로 장식했다. 하지만 17세기 후반에 이르자 침실에서 사용되던 뮬이 바깥세계로 나오게 된다. 쉽게 벗을 수 있고 절반의 벗은 발을 보여줄 수 있는 특성 덕분에 인기를 얻게 된 것이다. 뮬을 자세히 보면 끝이 뾰족하게 처리되어 있음을 알 수 있다. 이것은 터키 패션과 중국풍의 영향이라고 한다. 서양인들에게 중국의 전족은 이국적 매력으로 다가갔다. 당시 서양에서도 여인의 작은 발은 아름다운 것으로 칭송받았다고 한다.

여성의 뮬
1730년경 | 바이젠펠스 박물관

◀
「그네」
장오노레 프라고나르 | 캔버스에 유채 |
81×64cm | 1767 | 런던 월러스 컬렉션

실로 그린 그림

숙명여대 정영양 자수 박물관에 들렀다. 이곳에는 한국과 일본, 중국을 포함한 동아시아 국가별 자수 기술과 미학을 비교할 수 있는 각종 유물과 옷이 전시되어 있다. 이곳에서 열린 〈천자만홍을 짓다〉라는 전시에서 멕시코 장인이 운동화 표면에 새긴 자수 작업을 봤다. 놀라운 것은 이 자수 작업이 조선시대 당상관이 착용한 두 마리의 학을 수놓은 쌍학흉배에서 영감을 얻었다는 점이었다. 멕시코의 각 지역 장인들에게 한국의 자수 문화를 소개하고, 이를 멕시코의 감성으로 재해석하도록 한 결과물이다. 흉배에서 볼 수 있는 각종 바위와 물결, 모란 등 한국의 전통 모티프를 차용하되, 재료와 색상은 멕시코 현지 전통을 따랐다. 다홍색, 파란색, 보라색, 분홍색은 전통 멕시코 의상에서 주로 쓰는 색이라고 한다. 자수에 동서양의 문화를 관통하며 의미를 전달할 수 있는 힘이 있다는 것을 새삼스레 깨닫게 된 계기였다.

멕시코의 자수 장인이 한국의 자수 문화를 재해석해 표현한 운동화

자수의 역사, 인간의 역사

자수embroidery란 실로 그린 그림이다. 중국에서는 수문繡文이라 불렸는데 '수繡'는 천 위에 여러 가지 색깔로 수놓은 비단을 의미하고 '문文'은 무늬를 의미한다. 염색이나 문양을 넣은 직

물을 직조하기 전, 인간은 옷을 장식하기 위해 자수를 사용했다. 자수는 동서를 아우르며 발전해왔다. 이는 옷의 역사에서 자수가 인간에 내재된 장식 본능을 드러내는 가장 좋은 예임을 보여주는 것이다. 자수는 인간의 역사에서 풍속과 기후, 사회적 조건, 종교와 같은 거시적 요소들이 어떻게 발전해왔는지 보여주는 거울이다. 각 민족마다 사용하는 주요 모티프와 색채, 기법 들이 다 다르기 때문이다. 서양화 속에 나타난 대표적 자수 기법을 살펴보면서 시대의 돋을새김이 된 자수의 진면목을 살펴보자.

프랑스의 상징주의 화가이자 판화가, 파스텔 그림으로 유명한 오딜롱 르동이 그린 이 그림 속 주인공은 아르튀르 퐁텐 부인이다. 결혼 전 이름은 마리 에스퀴디에로, 남편은 성공한 부르주아 사업가였다. 그녀는 작가 앙드레 지드, 화가 오딜롱 르동, 작곡가 클로드 드뷔시 등 20세기 초 유럽을 강타한 아방가르드 운동의 주요 예술가들을 열렬히 후원했다. 그녀는 직접 문화 살롱을 열어 운영할 만큼 예술에 조예가 깊었다. 1901년 10월, 퐁텐 부부는 프랑스 남서부 해안의 생 조르주 리조트로 르동을 만나러 갔다. 퐁텐 부인의 초상은 이때 그려진 것으로, 르동이 남긴 최고의 초상화 중 하나다.

그녀가 입은 드레스를 살펴보자. 그녀는 폭 넓은 레이스 칼라가 달린 노란색 드레스를 입고 있다. 자태가 늦가을에 피는 한 송이의 환한 황색 수선화 같다. 1900년대 초, 아르누보의 영향으로 엉덩이를 풍성하게 부풀리거나 과다한 장식을 덧붙이는 이전 시대의 스타일은 사라지며, 소매는 좁아졌고 브래지어의 본격적인 착용으로 상체를 떠받드는 실루엣이 유행하면서 유방이 도드라졌다. 유연한 곡선을 살린 엉덩이와 꼭 조인 허리를 강조하는 일명 S자 실루엣이 인기를 끌었다.

그녀의 어깨를 살포시 덮는 반투명의 레이스 케이프는 버서^{Bertha}라 불리는 것으로 17세기에 처음 등장했다가 1840년대에 다시 유행해 여성 패션의 디테일로 사용된다. 서양식 쪽을 진 그녀의 머리칼은 멀리서 보면 옅은 적갈색이다. 당시 미혼 여성은 마르셀 웨이브^{Marcel wave}라 해서 물결 형태로 컬을 층지게 넣었다. 이것이 뒤에 오늘날의 퍼머넌트로 발전한다. 퐁텐은 기혼 여성에게 맞는 헤어스타일을 한 것이다. 그녀는 지금 원형 자수틀에 끼워 테이블보에 자수를 두고 있다. 자기애와 고결이라는 수선화의 꽃말이 어울리는, 몰입한 자수 장인의 적요한 손놀림을 떠올리게 한다.

그녀가 사용하는 자수틀이 등장한 것은 중세시대였다. 중세 유럽에서 자수는 예술의 영역으로 인정을 받았다. 자수 장인을 국가적으로 보호하며 그 기술 발전에 힘을 쏟았다. 늘린 소재 위에 종이를 대고 한 땀 한 땀 바늘로 그림을 그렸는데, 바늘로 구멍을 뚫어야 할 부분에 파우더를 뿌려 표시하곤 했다. 이때 자수 작업을 용이하게 하기 위해 자수틀이 만들어졌는데, 소형 자수 작업을 위해 원형의 자수틀을 사용했다. 유럽 각국은 자수를 통해 자신들만의 우수한 미적 감각을 다투었다. 13세기에서 14세기로 넘어가면서 유럽에서 영국 자수가 전면으로 등장하게 되는데 이를 흔히 오퍼스 앙글리카눔^{Opus Anglicanum}('영국인의 작품'이라는 뜻)이라 불렀다. 16~17세기에는 프랑스와 스페인이 자수 강국으로 등장한다.

십 자 수 의 등 장 , 스 페 인 의 블 랙 워 크

16세기에 스페인은 유럽 각국에 자수와 관련

해 큰 영향력을 미쳤다. 왼쪽 그림의 주인공 아라공의 캐서린은 헨리 8세의 첫 번째 부인이었다. 본국 스페인의 패션을 버리고 영국식 의상을 입은 그녀는 게이블gable이라 불리는 머리쓰개를 썼다. 원래 게이블이란 아치형 지붕 옆에 장식용으로 붙인 'ㅅ'자 형태의 널빤지를 말한다. 그녀의 벨벳 드레스와 가슴선 밖으로 돌출된 속옷은 검은색 실크로 촘촘히 장식이 되어 있다. 이것을 블랙워크blackwork라고 불렀다. 오늘날 우리가 알고 있는 십자수의 사촌뻘쯤 된다. 그녀는 프랑스에 이 블랙워크를 유행시켰다.

르네상스 시절, 스페인에서는 블랙워크라는 이름의 자수 기법이 인기를 끌었다. 이는 아랍인들에게 배운 것으로, 백색 리넨 천에 검은색 실크로 식물의 줄기와 잎을 도안하여 기하학적 무늬와 배합한 아라베스크 무늬를 새겨 넣는 것이었다. 당시 스페인에서 낮은 계층 사

◀
「아라공의 캐서린」
작가 미상 | 패널에 유채 | 52×42cm | 1520년경 | 런던 국립초상화미술관

▶
「헨리 8세의 초상」
한스 홀바인 | 패널에 유채 | 28×20cm | 1537년경 | 마드리드 티센보르미네사 미술관

람들이 레이스를 착용하는 것을 법으로 막자 이에 저항하기 위해 등
장한 것이었다. 자수는 부의 기호였다. 아내가 노역 대신 장식을 위한
자수에 온 시간을 쏟을 수 있다면 그는 유한계급에 속했다. 홀바인
이 그린 헨리 8세의 초상화를 보라. 가슴판 장식이 온통 이 블랙워크
다. 화이트와 블랙, 두 가지 색으로 만든 터라, 색채대비가 강해 주위
의 시선을 끌기 좋았다. 여기에 색조를 부드럽게 변조하기 쉬워서 몸
의 넓은 부분을 채우기에 용이했다.

자수, 꽃미남을 만들다

18세기가 되면 자수는 한층 더 화려해진다. 꽃
문양을 비롯하여 크기가 큰 무늬들이 도안되었다. 이때 롱 앤드 쇼트
스티치 기법●을 이용했고, 금사와 은사, 비드, 보풀이 있는 명주실 등
다양한 소재를 써서 남성복을 장식했다. 1800년경 혁명 이후의 남성
복을 보자. 사치를 구체제의 악으로 간주했던 당대 분위기도 멋진 스
타일을 추구하는 남자들의 욕망을 누르지 못했다. 혁명 이후 남성복
은 흰색과 검은색이 주요 컬러가 되긴 했지만 이 또한 스타일의 문제
였지, 의복 비용을 줄이기 위한 것은 아니었다. 절제된 색채감의 남성
복에 럭셔리한 기운을 불어넣는 건 역시 섬세하게 자수로 뜬 무늬들
이다. 19세기 중반 이후 자수의 역사는 근대적인 패션 디자이너들의
손을 통해 다시 부활한다.

프랑스의 자수 장인 프랑수아 르사주, 파리 디자이너들의 컬렉션
은 그가 제작한 자수 작품으로 넘친다. 오늘날 파리 패션의 배후를
전통 자수를 통해 지배해 온 남자다. 1920년대 샤넬과 쌍벽을 이룬

웨이스트 코트와 슈트 재킷
1800년경 | 몬트리올 스튜어트 뮤지엄

● 롱 앤드 쇼트 스티치 long and short stitch
프랑스 자수에서 한 번은 길게, 또 한
번은 짧게 연속하여 땀을 뜨는 자수
기법. 꽃잎이나 선을 두를 때 쓰인다.
묘사하려는 사물에 음영 효과를 줄
수 있다.

엘사 스키아파렐리, 피에르 발맹, 발렌시아가, 이브 생 로랑 등 파리 패션의 기라성 같은 스타 디자이너의 작품 뒤에는, 수백 시간을 들여 새긴 자수 장인의 땀과 노력이 있었다. 오트쿠튀르라는 극도의 아름다운 미적 환영을 뒷받침해준 건축가인 셈이다. 르사주의 아틀리에는 2002년 샤넬이 인수하여 현재까지 운영하고 있다. 샤넬의 컬렉션에 등장하는 화려한 자수는 샤넬을 영원히 각인되게 만드는 하나의 요소임이 분명하다.

매혹을 응축한
목선의 힘

프랑스 아르데코 시대의 화가 베르나르 부테 드 몽벨. 나는 그가 그린 패션 일러스트와 유화들을 사랑한다. 그 덕분에 1910년대에서 1940년대 초에 이르는 현대 패션의 역사를 그림으로 읽을 수 있기 때문이다. 그는 판화, 패션 디자인, 일러스트레이션 등 다양한 영역에서 왕성한 활동을 했다.

1884년 파리에서 태어난 몽벨은 에콜 드 보자르에서 미술을 공부했다. 이후 디자이너 장 파투의 메종에서 일러스트레이터로 일했고 1910년부터 25년까지 잡지 발행인 루시아 포겔의 의뢰를 받고 저명한 프랑스 패션지 『가제트 뒤 봉 통 Gazette du Bon Ton』에서 일러스트레이터로 일했다. 또한 1920년대와 30년대에 걸쳐 패션 잡지 『보그』와 『하퍼스 바자』의 일러스트레이터로 일했다. 그는 정교하고 깔끔한 선과 옅고 미려한 색으로 대상을 그렸다.

주름, 생의 흔적이 농축된 신체의 선

그림 속 주인공은 밀리선트 로저스. 그녀는 거대 석유재벌 스탠더드 오일의 창립자 헨리 로저스의 딸이자 상속녀였다. 명사이자 미술품 컬렉터로서 그녀는 패션 디자이너들에게 많은

▲
「밀리선트 로저스」
베르나르 부테 드 몽벨ㅣ캔버스에 유채ㅣ1949ㅣ피터 샘 앤드 배리 프리드먼 주식회사

영향을 주었던 1940년대 최고의 패션 아이콘이었다. 화가는 이 그림을 남기고, 그해 안타깝게도 비행기 사고로 사망했다. 그림의 주인공 밀리선트 로저스는 배우 클라크 게이블, 007의 작가 이언 플레밍, 영국의 황태자 웨일스 공과 염문에 빠지기도 했다.

그녀가 입은 아이보리 빛깔의 이브닝드레스는 미국 출신 디자이너 찰스 제임스가 제작한 것이다. 오렌지색 시폰 소재의 스톨로 깊게 파인 가슴선과 어깨를 감쌌다. 스톨은 당시 여인들이 이브닝드레스를 입을 때, 정숙함을 견지하기 위해 사용했던 패션 액세서리다. 가슴에서 이어지는 목선과 등은 여인의 에로티시즘이 가장 농밀하게 녹아드는 곳이기 때문이리라. 찰스 제임스의 드레스에서 주목할 점은 직물을 마치 찰흙 만지듯 다뤄 조각에 가까운 풍성한 주름을 빚어낸 데 있다. 특히 그는 귀족적 근엄함과 우아함을 발산하는 주름을 만들기 위해 노력했다. 다른 디자이너들이 풍성함을 창조하기 위해 두터운 안감을 대거나 패딩을 넣은 반면, 그는 정교하게 계산된 주름을 만들기 위해 과학적인 입체재단 기술을 사용했다. 옷의 주름만큼, 인간의 삶이 지속되고 있음을 밖으로 드러내주는 장치가 또 있을까? 몸을 움직이게 하는 관절 부위에는 필연적으로 주름이 잡힐 수밖에 없다. 몸의 주름과 옷의 주름이 하나가 되어 우아함을 창조한다.

스카프, 18세기의 원더브라

패션 강의를 하다 보면 중년 부인들을 자주 만나게 된다. 이분들의 공통된 특징이 하나 있다. 목 부위를 감추기 위해 스카프를 즐겨 매신다는 것. 팔자주름이나 눈가 주름과 달리 성형

◀
「하프와 함께 있는 자화상」
로즈 아델라이드 뒤크뢰 | 캔버스에 유
채 | 193×128.9cm | 1791 | 뉴욕 메트로폴
리탄 미술관

이 어려운 부분이다 보니, 목에 생겨나는 세월의 주름을 지우기 위해
네크웨어를 애용하는 것이다. 스카프와 숄, 목 밴드, 스톨, 오늘날 넥
타이로 진화한 크라바트…… 이 모든 것들이 목이라는 인간의 신체
부위를 장식하거나 감추기 위해 사용되는 아이템들이다. 스웨터를 비
롯한 각종 상의의 네크라인을 보라. 왜 이렇게 인간은 목이라는 부위

에 사로잡혔을까? 목에 어떤 특별한 의미를 부여하고 있기에 그럴까?

스카프는 1780~1880년경 사이 여인들이 목에 감싸던 피슈^{fichu}라는 한 장의 천에서 기원한다. 당시 가슴이 깊게 패인 데콜테 의상이 민망했던 여인들은 정숙함을 신체에 불어넣기 위해, 목 주변에 천을 둘러 앞이나 뒤에서 묶거나 가슴팍에 핀이나 브로치로 고정했다. 18세기 후반 영국 여인들이 사용한 피슈는 부드러운 하얀색 모슬린으로 만들었다. 이후 19세기로 오면 여러 가지 피슈로 가슴을 돋보이게 하는 스타일링이 등장한다. 피슈의 어원에는 '주름을 잡다' 혹은 '어깨를 감싸다'라는 뜻이 있지만 중세 기사들이 말을 보호하기 위해 사용한 보호 장구를 뜻하기도 했다. 정숙을 위한 품목이라지만 실제로는 과일 다발처럼 풍성하게 가슴팍이 부풀어 보이도록 했다. 그래서였을까? 프랑스에선 이 피슈를 피슈 망퇴르^{fichu-menteur}라고 불렀는데, 여기에는 '새빨간 거짓말쟁이'란 숨은 뜻이 있다. 정숙이란 미명하에, 실제로는 가슴을 뜨겁게 달구는 무기가 아니었나 싶다.

그녀의 스카프, 세월을 감추다

몽벨이 그린 또 다른 초상화를 보자. 그림 속 주인공은 엘지 드 볼프로, 미국의 배우이자 1931년 『멋진 취향—집을 찾아서』라는 최초의 인테리어 관련 책을 출간했던 인테리어 디자이너였다. 내가 이 그림 앞에서 한참을 서 있었던 건, 그녀의 목을 감싸고 있는 청색 스카프 때문이었다. 검은색 물방울무늬가 큼지막하게 들어 있는 스카프는 심플하면서도 우아한 매력을 풍긴다.

볼프 부인은 윈저 공작부인이나 재벌 가문 밴더빌트의 안주인과

◀
「엘지 드 볼프 부인의 초상」
베르나르 부테 드 몽벨 | 캔버스에 유채 |
1930 | 개인 소장

어울리며 당시 최상류층 가정의 실내 디자인을 어두운 고딕풍에서
가볍고 명징한 느낌의 로코코풍으로 바꾸어주었다. 그녀는 인테리어
디자인을 할 때 가벼움과 단순함을 원칙으로 했다고 한다. 단 널찍한
공간감을 만들기 위해 실내의 모든 가구와 내벽, 커튼에서 통일성을
중요시했다. 검은색 벨벳 코트와 백색 실크 블라우스, 하얀 장갑을
끼고 살포시 손을 가져다 둔 카메오에 이르기까지, 간결하면서도 균
형 잡힌 패션에서 매력이 넘친다. 당시로서는 획기적이게도 머리칼을
파란색으로 물들이고 다녔고 표범무늬를 인테리어에 사용하기도 했
단다. 1865년생인 그녀, 나이를 계산해 보니 초상화가 그려졌을 때 예
순다섯 살이었다. 강의를 하며 뵙는 중년의 여성분들보다 목선에 훨
씬 더 깊은 주름이 패어 있을 것이다. 노년의 지혜로운 디자이너를 더
욱 빛나게 하는 건, 모든 것을 덜어낸 우아함의 원리가 아니겠는가?

: 한기가 느껴질 때,
 숄

찬연한 겨울을
기다리며

산드라 바클룬드의 니트 숄 작업

스웨덴의 니트 디자이너 산드라 바클룬드의 작업을 보고 있다. 대학에서 섬유조형과 순수예술을 공부한 그녀는 2004년 졸업과 동시에 자신의 이름을 걸고 브랜드를 시작했고, 조각 작품 같은 니트웨어로 패션계를 강타했다. 그녀의 디자인은 여성의 신체를 강조하면서도 한편으로는 응축된 에로티시즘의 지점에 방점을 찍는다. 마치 집을 짓듯, 그녀의 디자인은 비례에 관한 철저한 통찰로 넘쳐난다. 최근에는 루이뷔통과 에밀리오 푸치 같은 세계적인 브랜드와 니트 컬래버레이션 작업을 통해 움직이는 예술품으로서 자신의 조형미학을 선보였다. 사진 속 작품은 원래 조끼로 만든 것이지만 언제든 끌어올려서 목과 어깨를 감각적으로 감싸는 숄로 사용할 수 있다.

숄의 역사, 캐시미어에서 페이즐리까지

숄이란 목에 두르는 직사각형/정사각형 형태의 패션 아이템이다. 서구에서 19세기 동안 숄은 최고의 인기를 누렸고 오늘날도 겨울이 오면 많은 여성들의 사랑을 받는다. 숄이라는 말은 페르시아 지역에서 몸을 감싸는 의상 샬shal에서 온 것이다. 숄의 대명사인 캐시미어 숄은 인도 카슈미르 지역에서 영국 동인도회사가

처음으로 수입했다. 이것은 아시아 일부 지역에서 파슘 혹은 파시미나로 불렸다. 카슈미르 지역은 캐시미어 산양에서 얻은 연하고 가느다란 털을 이용해 아름다운 숄을 수제품으로 만들면서 유명세를 얻었다. 캐시미어로 만든 제품들은 부드러운 질감과 더불어 보온성이 뛰어나고, 우아한 주름을 만들어내는 드레이프성이 강해서 파리를 비롯한 유럽 여인들을 사로잡았다. 당시 파리 여인들은 오늘날의 패션 스타일링 스쿨 같은 곳에서 숄을 멋지게 접는 법, 우아하게 걸치는 법에 대한 레슨을 받았다. 숄의 단에는 패턴을 넣어 세련되게 직조했는데, 페르시아 인들은 이 무늬를 부타butah라고 불렀다. 이는 망고를 뜻한다.

19세기 초, 숄에 대한 수요가 늘자, 잉글랜드와 프랑스, 스코틀랜드는 캐시미어 숄을 모방한 상품들을 만들어낸다. 대표적인 것이 노리치 숄Norwich shawl과 페이즐리 숄Paisley shawl, 스패니시 숄Spanish shawl이다. 중세부터 텍스타일 제조로 이름이 높았던 노리치 지역에서는 날실은 실크, 씨실은 울을 이용해 이중으로 짠 독특한 숄을 선보였다. 1800년대 초 염색업자 마이클 스타크가 울과 실크 표면을 짙은 자홍색으로 섬세하게 염색하는 데 성공했다. 이후 노리치 숄은 1851년 런던 만국박람회에 참여해 우수상을 받았다. 특히 전통적으로 숄에 쓰이던 패턴은 망고 열매의 형상이었지만, 서구인의 눈에 더 익숙한 배나무 패턴을 입혔다.

노리치 숄이 인기를 얻자, 경쟁 상품이 나오는 것은 당연한 이치. 페이즐리에는 이중의 의미가 있다. 먼저 스코틀랜드 남서부 저지대에 위치한 렌프루셔 내의 행정도시 이름이기도 하고 그곳의 직조업자들이 만들어낸 숄의 패턴 이름을 의미하기도 한다. 1800년에서 1850년

노리치 숄▲과 페이즐리 숄▼

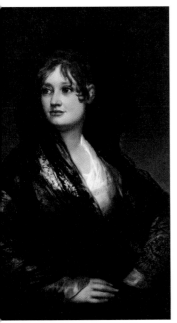

「도냐 이사벨 데 포르첼의 초상」
프란시스코 고야 | 캔버스에 유채 | 82 ×
54.6cm | 1805 | 런던 내셔널갤러리

까지, 페이즐리는 숄 생산에서 노리치를 제치고 최고의 자리에 올라
선다. 특히 이 지역의 숄은 손으로 짜는 베틀 외에도 자카르 직기를
이용함으로써 다섯 가지 색을 동시에 표현해 낼 수 있었다. 이렇게 다
양한 색으로 짜낸 모양을 페이즐리 패턴(대부분 배나무 형상이 많았다)
이라고 불렀다. 1860년, 이들은 표현할 수 있는 색의 종류를 열다섯
가지로 늘렸지만 수입 캐시미어 숄 색감의 4분의 1정도밖에 되지 못
했다. 하지만 페이즐리 패턴을 프린트로 찍어낼 수 있게 되면서 제품
원가를 대폭 낮출 수 있었다. 결국 이는 수요의 증가로 이어져 숄 시
장은 더욱 경쟁이 치열해졌다. 이외에도 인기를 얻은 또 하나의 숄이
스패니시 숄인데 이는 스페인의 전통 의상 만틸라에서 온 것으로 주
로 고야의 그림 속 여인들이 하고 있는 검은색 숄이다. 이를 발전시켜
만든 스패니시 숄도 함께 보라. 동서양이 만나 빚어낸 독특한 색감과
디자인이 묘미다.

떠 나 있 어 도 두 렵 지 않 아

　　　　　프랑스의 신고전주의 화가 자크루이 다비드는
태생부터 나폴레옹 정부와 깊은 관련을 맺었다. 그는 혁명 세력의 이
념에 동조했고, 나폴레옹의 정책과 꿈을 지지했다. 그래서인지 나폴
레옹과 관련된 각종 이벤트와 초상화를 도맡아 그리다시피 했다. 화
가는 고대 그리스와 로마 시대를 가장 이상적 사회라고 생각했고, 나
폴레옹도 고대 로마법과 사회 운영 방식을 최고로 꼽았다. 둘은 그런
점에서 잘 맞았다. 네오 클래시즘, 즉 신고전주의도 새롭게 발견한
고대사회의 미학이란 뜻이지 않은가. 하지만 아쉽게도 다비드가 그린

이 그림이 걸릴 당시 프랑스 사회는 다시 왕정으로 돌아갔다. 다비드는 브뤼셀로 망명을 갔고 그곳에서 쭉 살았다.

　그림의 두 주인공은 나폴레옹의 형, 조제프 보나파르트의 딸인 제나이드와 샤를로트다. 그녀들은 필라델피아에서 아버지가 보낸 편지를 읽고 있다. 조제프는 나폴레옹 시대의 주요 인물로서 나폴레옹이 공격적으로 세력을 확장하던 당시 스페인을 통치했다. 1813년 나폴레옹이 실각하면서 그는 미국으로 망명을 가 뉴저지에 자리 잡았다.

　그림 왼쪽에 있는, 회청색 실크 드레스를 입은 여인이 당시 열아홉 살의 샤를로트다. 예술가가 되고 싶었던 그녀는 다비드에게 드로잉을 배웠다. 오른쪽의 진청색 벨벳 드레스를 입은 여인은 제나이드 쥘리다. 당시 스무 살이었던 그녀는 문학에 관심이 많아 작가로 활동하며 독일의 시인이자 극작가인 실러의 책을 번역했다. 두 여인 모두 티아라를 쓰고 머리는 양 옆에 고슬고슬하게 애교스러운 컬을 넣어 당시 유행하던 스타일을 보여준다. 둘 다 신고전주의 시대의 대표적인 패션인 엠파이어 라인의 드레스를 입고 따스한 붉은 톤의 벨벳 천으로 만든 로마식 카우치에 앉아 있다. 카우치에 찍힌 벌 모양 패턴은 나폴레옹 정부의 상징이었다. 혁명 이후 패션 스타일로 자리 잡은 엠파이어 스타일도 초기에는 소박했지만 후기로 가면서 색감도 풍성해지고 소매 부분에 레이스를 덧붙이는 등 화려해진다.

　제나이드의 팔에 걸친 숄이 눈에 들어온다. 황금색 술이 달린 청과 백, 적색이 섞인 자카르 숄 외에 자홍색으로 염색한 숄도 보인다. 이 숄이 바로 앞에서 설명한 노리치 숄이다. 고향을 떠난 여인의 어깨마저도 따스하게 품어주는 숄, 한기가 느껴지는 계절에 꼭 필요한 아이템이 아닐까?

▶
「제나이드와 샤를로트 보나파르트」
자크루이 다비드 | 캔버스에 유채 | 130×
90cm | 1821 | 퐁텐블로 나폴레옹 박물관

귀 부 인 의 지 위 상 징 , 숄

그림 속에 보이는 것은, 19세기 중반의 부르주아 가정의 실내 정경이다. 주인공은 루이 조아킴 고디베르 부인. 모네는 인생에서 가장 힘들던 시절 고디베르 부부를 만났다. 모네는 자신의 그림 모델이었던 카미유와 결혼해 아들까지 낳았지만, 이 결혼에 반대한 가족은 그와 의절했다. 인상주의의 모태가 된 르아브르 지역에서 열린 국제해상박람회에 출품한 그림은 한 점도 팔리지 않았다. 나머지 그림들도 채권자들에게 넘어갔다. 속수무책으로 나락에 떨어진 그는 자살을 시도하기까지 했다. 바로 이때 그에게 구원의 손을 내민 것이 고디베르 부부다. 모네는 고디베르 부인의 초상화를 그리며 다시 살아갈 이유와 재정적 후원까지 얻었다.

오른쪽으로 얼굴을 돌리고 있는 부인의 모습은 당시 패션 잡지에서 자주 사용하던 포즈였다. 일명 '신비주의 콘셉트'의 시작이다. 벨벳과 비슷한 느낌이 나는 플러시 직물로 짠 카펫과 화려한 커튼, 탁자 위의 분홍 장미 두 송이가 놓인 적요의 공간 위에 부유하듯 드레스 자락을 끌며 서 있는 여인은 고혹 그 자체다. 흑옥으로 만든 귀걸이, 금빛 펜던트, 광택 나는 드레스의 전면을 장식한 검은색 리본, 무엇보다 그녀를 파리지엔답게 만드는 것은 레이스로 장식한 소매 커프스 위로 살포시 올라간 캐시미어 숄이다. 당시 숄은 사회적 지위의 상징이었다. 결혼을 위해 구애자들은 이 숄을 선물로 보내기도 했고, 아예 결혼 약정서에 혼수 품목으로 기록하기도 했다. 즉, 숄은 약혼 상태임을 의미하거나 기혼 여성의 위엄을 드러내는 아이템이었던 것이다.

▶
「루이 조아킴 고디베르 부인」
클로드 모네 | 캔버스에 유채 | 216.5×138.5cm | 1868 | 파리 오르세 미술관

인생의 고리를 짜는 마술

겨울 한나절, 남아 있는 햇살에 따스한 기운으로 덥혀진 담쟁이 넝쿨을 바라본다. 담쟁이는 참 신기하다. 세상의 모든 벽을 타고 무럭무럭 자신의 영역을 넓힌다. 담쟁이는 서로의 몸을 고리로 만들어 엮어 거대한 한 벌의 옷을 만든다. 마치 손뜨개 니트처럼. 오래 입어 늘어난 스웨터는 따스한 공기를 머금어 인간의 몸을 더욱 따스하게 껴안아낸다. 담쟁이 넝쿨 고리도 한 올 한 올 니트를 구성하는 작은 고리와 같다. 서로의 희망을 모아 시대의 벽을 넘는 연대의 힘. 내게 니트는 그런 희망을 보여주는 옷이다.

니트knit(편물)란 하나의 실을 계속 사용하거나 여러 종류의 실을 번갈아 사용하여 양면으로 코를 이어가면서 짠 직물을 말한다. 이는 코바늘을 이용해 실을 고리 모양으로 연결된 짜임새로 빚어가는 크로셰crochet, 그물을 짜는 네팅netting과 깊은 연관을 갖고 있다. 인간이 편물을 짜기 시작한 시기는 2세기 정도로 추정된다. 수동으로, 혹은 직기를 이용해 2군의 실을 보통 직각으로 서로 교차하도록 엮어서 직물을 생산하는 공정인 직조에 비해, 상대적으로 숙련을 요구하지 않는 공예로 치부된 탓에 유물이 많이 남아 있지 않다. 편물 기술은 아라비아 반도에서 시작되어 아랍인을 통해 이집트와 아시아, 티베트, 이후 스페인과 시실리로 전해졌다. 서양에서는 중세에 니트 기술이

「뜨개질 수업」
장 프랑수아 밀레｜캔버스에 유채｜83.2×101.3cm｜1869｜세인트루이스 미술관

유럽 전역으로 퍼진다. 스페인은 프랑스와 독일에 니트 기술을 전수해주는데 14세기 후반이 되면 영국에까지 니트가 퍼진다. 15세기에 들어오면서 편물 길드가 생겨나고 스타킹과 외투를 장식하기 위한 다양한 종류의 금사, 은사, 울이 사용되었다. 뜨개질이 여성의 영역으로 굳어지게 된 것은 12세기부터다. 그 이전에는 남성들도 편물 작업을 익히기 위해 평균 5년의 시간을 보냈다. 그러니 남자들이여, 아내를 위해 뜨개질을 배워보자.

니트, 엄마의 따스한 가르침

　　　　　　　19세기 후반, 프랑스의 사실주의 화가 밀레는 '바느질하는 사람들'을 소재로 열두 점의 그림을 남겼다. 그의 초기작들은 대부분 당시의 화가처럼 신화와 삶의 단면들을 드러내는 풍속화였지만 1850년을 기점으로 그는 프랑스 농촌의 풍경을 담기 시작했다. 밀레는 「뜨개질 수업」이라는 제목으로 세 점의 그림을 그렸다고 한다. 세인트루이스 미술관이 소장하고 있는 「뜨개질 수업」은 그중에서도 엄마와 아이의 정서적 친밀감이 가장 잘 드러나 있는 작품이다.

아홉 살 정도 되어 보이는 아이는 엄마의 지도 아래 자신이 신을 하얀색 울 양말을 짜고 있다. 무릎 위에 살포시 놓인 실 뭉치와 풀린 실들에는 주름이 잡혀 있다. 아마도 잘못 짠 것을 다시 풀어서 짜는 모양이다. 아이는 양쪽이 뾰족한 막대 바늘을 들고 있다. 손뜨개 수업을 들어본 분들은 잘 알 것이다. 더블 포인티드라 불리는 막대 바늘은 양말이나 장갑, 모자처럼 바늘 네 개 혹은 다섯 개로 원통 뜨기를 해야 할 때 사용한다. 하루 종일 들에서 일했을 엄마는 지친 몸을 이

끌고, 사랑하는 딸의 적요한 밤의 시간을 따스한 가르침으로 채운다. 붉은 톤의 머리쓰개를 쓴 엄마의 얼굴은 고전시대의 화가들이 그린 엄마의 모습처럼 '거룩'하게 포장되지 않았다. 청색 드레스를 입고 주황색 캡을 쓴 아이의 표정에도 '반드시 해낼 거야'라는 다부짐이 느껴진다. 실내 정경이지만, 살림살이 도구는 보이지도 않는다. 심지어 아이가 앉아 있는 의자의 실루엣도 흐릿하다. 엄마와 아이가 사랑을 나누는 순간을 집중해서 보라는 화가의 의중인 듯싶다.

뜨 개 질 , 섹 시 한 여 인 의 휴 식

화가의 스튜디오, 장식장 위에 그림과 긴 화병, 크리스털 잔이 놓여 있다. 화가를 위해 포즈를 취해주던 한 여인이 쉬는 시간을 틈타 뜨개질에 몰입해 있다. 한시라도 노는 것을 견디지 못하는 부지런한 아가씨인가 보다. 화병에 투영된 빛의 각도를 보니 아마도 모델 뒤에서 봄날의 청신한 햇살이 비치고 있을 것이다. 얼마나 일에 푹 빠져 있는지, 슈미즈 한쪽이 벗겨 내려간 것도 모르고 있다. 마치 '도촬'이라도 당하듯, 화가가 자신을 그리고 있는지 의식하지 못한 채 앉아 있는 그녀의 모습은, 그림을 위해 계산되지 않은 포즈여서일까, 순진무구하면서도 도발적인 이중의 매력을 풍긴다. 이런 포즈는 당시 부르주아 계층의 여성들에게는 허락되지 않는 것이었다. 결국 모델의 출신 성분이 주류 사회와 거리가 멀다는 것을 말해준다.

그림 속 모델은 니니 드 로페즈로, 르누아르 그림에 단골손님으로 등장한다. 고혹적인 금발머리, 삐쭉 내민 붉은 입술과 우윳빛 피부가 곱다. 그녀는 지금 크로셰라 불리는 코바늘 뜨개질로 자신이 사용할

◀
「뜨개질 하는 여인」
피에르오귀스트 르누아르 | 캔버스에 유
채 | 1875 | 매사추세츠 스털링 앤드 프랜
신 클라크 아트 인스티튜트

섬세한 레이스를 뜨고 있다. 당시 여인들은 거대한 스커트 밑단과 칼
라 등에 레이스를 덧대어 사용했기에 레이스의 인기와 수요가 높았
다. 하지만 벨기에와 베네치아산 레이스는 당시에도 고가여서, 하층
계급의 여인들은 자신들이 사용할 레이스를 자가 생산했다.

크로셰의 어원은 갈고리를 뜻하는 고대 불어에서 왔다. 이 크로
셰 뜨기가 등장한 것은 19세기였다. 1846년 아일랜드에는 영국 지주
들의 착취와 감자마름병으로 인한 대기근이 불어닥쳤다. 800만 인구
중 200만 명이 죽어나갈 정도로 전국이 황폐화된 가운데, 실업률은

높아만 갔다. 정부는 기아를 구제할 해법으로 남부의 코크 지역에 크로셰 산업을 집중 육성한다. 이후 크로셰 뜨기 기술은 더욱 정교해지며 발전한다. 코바늘뜨기는 르네상스 이후로 레이스의 중심지였던 베네치아에서 생산되던 돋을무늬 레이스에 필적할 만한 생산기술로 진화하면서 다양한 패션 아이템을 만드는 토대가 된다. 니니는 잦은 모델 생활 속에서 틈틈이 익힌 뜨개질 실력을 유감없이 발휘하는 것같다. '나의 섹시함은 내가 만든다'라고 속으로 외치면서 말이다.

페어아일, 삶은 다양한 색의 덩어리

그림 속 1920년대 상류사회 여인의 패션이 눈부시다. 화가 스탠리 커시터는 스코틀랜드 출신의 화가다. 후기인상주의 미술을 스코틀랜드에 도입했고 이후 스코틀랜드 국립미술관의 관장으로 봉직했다. 초기에는 입체파 화풍의 영향을 받았으나, 제1차 세계대전 이후, 매우 사실적인 기법의 초상화를 그리는 화가로 변신했다.

그림 속 여인이 입은 페어아일 패턴의 점퍼는 스코틀랜드 만의 셔틀랜드 제도에 모여 있는 페어 섬에서 전통적으로 사용하는 니트 기법으로 만든 것이다. 컬러풀한 색실로 혼합하여 만들었는데, 보통 다섯 가지 이내의 색을 써서 화려하면서 착용감 좋고, 계절감을 살리기에도 안성맞춤인 스웨터를 비롯한 다양한 품목들을 만들었다. 그림 속 여인도 점퍼에 모자까지 페어아일로 통일해 시각적으로 통일된 느낌을 준다.

원래 이 페어아일 패턴은 웨일스 공으로 이후 국왕이 된 에드워드

8세가 유행시킨 품목이었다. 그는 미국 출신의 이혼 여성인 월리스 심슨과 결혼하기 위해 왕위를 남동생 조지 6세에게 물려준 것으로 유명한 세기의 로맨티스트였다. 그는 시대를 앞선 멋쟁이였다. 모든 남성복 코드는 그와 함께 새롭게 변모했다고 해도 과언이 아니다. 그는 무채색 일색인 남성 패션에 다채롭고 화려한 색채와 과감한 패턴을 들여와 유행시켰다. 사실상 노동자들의 복식이었던 스웨터가 신사복의 중요한 품목이 된 건 그의 영향이 컸다. 어디 이뿐인가? 그는 체크 무늬를 남자들의 중요한 패션 요소로 각인시킨 사람이었다. 남자들에게 다양한 색을 입을 수 있도록 허락해준 이 남자. 그가 패션의 역사

▶
「웨일스 공의 초상화」
존 헬리어 랜더 | 캔버스에 유채 | 1925

에서 길이 기억되는 건 당연하다. 이런 멋진 남성의 패션을 여성들이 따라하는 건 더더욱 당연하고. 니트의 매력은 다양한 색의 실을 써서, 한 인간에게 다채롭고 따스한 삶을 부여해주는 데 있지 않을까?

패션에 깃든 시대정신

아내에게 클러치*를 하나 사주었다. 밝은 표범 무늬가 새겨진 제품인데, 모임이나 파티 같은 특별한 자리에 갈 때 들기 좋다. 최근엔 남자들 사이에서도 클러치 백의 인기가 높다. 편안한 옷차림이나 품위 있는 스타일링 양쪽에 모두 어울리다 보니 범용성이 높은 것이다.

　여성들은 언제부터 클러치 백을 들었을까? 서유럽에서 프랑스혁명 이후 여성들은 코르셋을 벗고 고전 그리스 시대를 연상시키는 슈미즈 가운을 입었다. 주로 맨살 위에 입다 보니 다리가 비쳤고 짧은 소매에 긴 장갑을 착용해 우아함의 새로운 코드를 만들어냈다. 이전 시대 여성들은 드레스 내부에 속주머니를 달아서 소지품을 그 안에 넣고 다녔다. 하지만 옷이 반투명에 가까워지면서 속주머니가 외부로 나와야 했고 이것은 곧 작은 가방을 일컫는 레티큘**이 된다. 라틴어의 '엮어 짠다'는 뜻의 레티쿨룸^{reticulum}에서 유래한 것으로 오늘날 클러치의 효시라 볼 수 있다.

●클러치
끈이 없어 손에 쥘 수 있도록 디자인이 된 백을 총칭한다.

● ●레티큘 reticule
18세기 후반 여성들이 들고 다닌 소형 지갑으로, 현대 핸드백의 효시. 새틴, 망사, 벨벳, 모로코가죽 등 다양한 재료로 만들어졌다.

시대정신을 담은 가방

　　　　클러치가 본격적으로 여성들의 패션 품목이 된 것은 양차 세계대전 때문이다. 제1차 세계대전 이후, 여성 복식은 급

▲
「거리의 세 매춘부」
오토 딕스ㅣ베니어판에 유화와 템페라ㅣ
96×100cmㅣ개인 소장ㅣⓒOtto Dix/
BILD-KUNST, Bonn-SACK, Seoul,
2017

진적 변화를 겪는다. 여인의 신체를 옥죄던 코르셋과 작별했고 6킬로
그램에 육박하던 드레스와 프릴 장식도 버렸다. 치렁치렁한 긴 머리칼
과도 헤어지고 단발이 유행했다. 변화와 속도가 중요한 시대의 가치
로 떠올랐다. 이러한 시대정신에 맞추어 날카롭고 매끈한 의복 디자
인이 등장했고, 이런 의상 실루엣과 맞아떨어지는 액세서리가 필요했
다. 이것이 바로 1920년대의 클러치 백이다. 클러치 백은 모든 여성들

의 필수 품목이 되었다.

　이런 정서를 잘 보여주는 한 장의 그림이 있다. 오토 딕스가 그린 「거리의 세 매춘부」라는 작품이다. 이 그림은 전쟁 이후, 베를린 거리에서 호객을 하는 여인들의 모습을 담았다. 당시 베를린은 10만 명이 넘는 매춘부들이 있었다고 추정될 만큼 거리에 매춘부들이 넘실거렸다. 오토 딕스는 이런 시대의 모습을 포착하려고 애썼다. 전기 작가 스테판 츠바이크는 당시 베를린의 매춘 시장을 기록하며 "시간별, 가격별, 취향별로 모든 여성들이 상품으로 팔렸다"라고 적었다. 눈물에 젖어 남성들에게 추파를 던지는 유대인 여성에서부터, 해어진 코트를 입고 사시나무 떨듯 추위에 몸을 떠는 어린 여성, 전쟁 전 안락한 삶을 누렸을 법한 북부 독일 지역의 억양을 가진 여성, 심지어는 빨간색과 초록색 부츠를 신고 '변태적'인 섹스를 원하는 파트너를 찾는 여성들도 있었다고 한다.

　오토 딕스의 그림을 살펴보자. 아르누보풍 곡선 프레임을 한 창 안에는 초록과 빨강 두 가지 색을 배합한 펌프스 힐을 신은 여인의 다리가 보인다. 아마도 구두를 비롯한 패션 상품들을 파는 매장일 것이다. 매장 유리 위에 RM이라는 알파벳이 보이는데 이것은 이 그림이 완성되기 1년 전 독일이 도입한 화폐인 라이히마르크^{Reichmark}, 즉 독일 제국 마르크의 약자다. 맨 오른편에 모피를 덧댄 코트를 입고 청색 우산을 들고 있는 여인이 보인다. 자세히 보니 우산 손잡이가 마치 발갛게 발기한 남자의 성기를 연상시킨다. 더 놀라운 건 그녀가 쓰고 있는 초록색 모자 장식이 여인의 생식기를 떠올리게 하는 형상이라는 점이다. 게다가 백색 리본이 풍성하게 퍼지는 형태로 묘사된 건 '지금 관계(?)를 할 준비가 되어 있다'라는 암시를 화가가 그림 속에

녹여 넣은 것은 아닐까? 가운데 여성의 옷차림은 더욱 두드러진다. 단발머리를 하고 1920년대 샤넬의 모조 진주 목걸이를 한 이 여인은 길고 투명한 빨간색 베일을 썼다. 이 베일은 과부들이 쓰는 것인데 당시에는 이것이 매춘부들의 트레이드마크였다고 한다. 전쟁에서 남편을 잃은 여자들에게 특별한 경제력이 없는 한 매춘 이외에 탈출구가 없었다는 뜻이다. 이 여인이 손에 들고 있는 것이 바로 1920년대 최고의 패션 아이템이었던 클러치 백이다. 기능성을 최우선으로 두는 디자인 경향으로 인해 당시 나오는 클러치들은 단순하면서도 내구성 강하게 설계되었다. 상체를 보니 슈미즈 한 쪽이 살짝 흘러내려와 고혹적인 매력을 풍긴다. 제일 재미있는 것은 바로 왼편의 여자다. 거리 위의 두 매춘부를 능글능글한 눈으로 바라보는 이 여인은 꽤 나이를 먹은 듯싶다. 과도한 메이크업으로 얼굴의 주름을 감추려고 애쓰는 듯하다. 그녀는 당시 유행했던 클로슈(종 모양의 모자)를 쓰고 손에는 작은 강아지를 쥐었다. 빨간색 장갑은 특히 손을 이용한 '특별 서비스'를 해주는 매춘부들의 상징이었다고 한다.

그림 속에서 시대의 암울하고 얼룩진 정신을 상징하는 듯한 클러치는 이후 1930년대에 접어들면서 디자인에 많은 변화가 일어났고 곧 도시 여인들의 글래머러스한 매력을 발산하는 도구가 되었다. 단순하지만 금과 은을 세공해 디자인의 강약점을 둔 제품들이 시장에서 반응이 좋았다고 한다.

책을 마치며

나는 미술관에서
패션을 배웠다

글을 마치며 한 장의 초상화 앞에 서 있다. 스코틀랜드 출신의 화가 도로시 존스턴은 에든버러 예술대학에서 드로잉을 가르치던 중 학생인 앤 핀리를 만났다. 둘은 평생의 친구가 되었다. 앤 핀리는 학교 친구들을 위해 모델로 자주 서곤 했다. 나는 앤 핀리의 대담하고 강렬한 시선에 푹 빠졌다. 신여성의 눈빛이다. 이제껏 만났던 패션 초상화 속 여인들은 누군가 자신을 봐주기를 갈망하며, 타인의 시선의 '대상물'로 자신을 위치시킨 작품이 많았는데 앤 핀리는 이 느낌을 한 방에 무너뜨린다.

그녀는 1920년대의 정수라고 할 만한 패션을 입고 있다. 코르셋을 벗어던진 자유로운 몸, 단발머리, 고혹적인 어깨선을 그대로 드러내는 청색 드레스, 여기에 대담한 무늬를 넣은 백색의 에이프런을 덧대어 이중으로 배색효과를 냈다. 그녀의 옷은 책에서 소개한 '절제된 단순미'를 지향한 1920년대의 샤넬과 히피적 감성을 잉태한 버지니아 울프의 감성을 잘 결합하고 있다. 하지만 무엇보다도 이 초상화 속 패션을 빛나게 하는 건, 옷을 소화해내는 그녀의 자신감이 아닐까?

『샤넬, 미술관에 가다』에 소개한 수많은 초상화 속에서 내가 건져낸 것은 그저 지금 우리가 입고 있는 패션 품목들의 역사가 아니다. 옷이란 인간을 상수로 하는 사물이다. 인간이 어떤 방식으로 자신의

◀
「앤 핀리의 초상」
도로시 존스턴 | 캔버스에 유채 | 145.3×100.5cm | 1920년경 | 에버딘 아트 갤러리 앤드 뮤지엄

생을 응시하고, 삶이란 무대 위에서 자신을 연출할지를 고민하며 옷을 입을 때 '패션'이 태어난다. 그림 속 여인들이 동일한 패션 아이템과 비슷한 디자인의 옷을 입고 있어도, 저마다 미세한 차이가 느껴지는 건 이 때문이다. 초상화 속 여인들의 몸은 다양하다. 얼굴형이 둥글거나 긴, 어깨가 넓거나 좁은, 목선과 손가락이 길고 짧은 여자들. 그들은 결코 하나로 수렴할 수 없는 다양한 몸을 가지고 있다. 옷을 통해 '장점'을 드러내고 '결점'은 은밀하게 감추며 다양한 몸의 아름다움을 보여준 그림 속 여인들이 나는 고마웠다.

패션은 '입을 수 있는 것', 즉 웨어러블wearable의 기준이 시대별로 어떻게 변해왔는가를 말해주는 역사다. 이 기준을 심도 깊게, 예리한 눈으로 살펴보다 보면 한 사회가 옷이라는 사물을 통해 어떻게 인간을 '발명'해 왔는지 이해할 수 있다. '패션은 구매하는 것이지만, 스타일은 소유하는 것'이라는 패션계의 명언을 떠올려본다. 소유란 돈으로 어떤 것을 구매함으로써 내 곁에 쌓아두는 행위가 아니다. 그것은 결국 '어떤 존재가 될 수 있는 잠재력과 가능성'이다. 옷은 우리가 꿈꾸는 다양한 존재에의 가능성에 닿게 해주는 마법과 같은 것이다. 그림 속 여인들과 그 꿈과 가능성을 함께 나눌 수 있기에 글을 쓰는 시간, 순간순간이 행복했다. 이 책을 읽는 여러분도 그러하기를.

참고문헌

단행본

Bade, Patrick, *Lempicka*, Parkstone Press, 2006

Bossan, Marie-Joseph, *The Art of the Shoe*, Parkstone Press, 2004

Boucher, François, *A History of Costume in the West*, Thames & Hudson, 1966

Breward, Christopher eds., *Fashion and Modernity*, Berg, 2005

Chapman, *Harry, Rembrandt's Self-Portraits: A Study in Seventeenth-Century Identity*, Princeton University Press, 1990

Chenoune, Farid, *A History of Men's Fashions*, Paris: Flammarion, 1993

Clare, Phillips, *From Antiquity to the Present*, Thames and Hudson, 1996

Clark, Timothy J., *The Painting of Modern Life*, Princeton University Press, 1999

Crawfold, T. S., *A History of the Umbrella*, Taplinger Publishing Co., 1970

Crayson, Hollis, *Painted Love: Prostitution in French Art of Impressionist Era*, Yale University Press, 1991

Davis, Fred, *Fashion, Culture, and Identity*, University Of Chicago Press, 1994

DeJean, Joan, *The Essence of Style*, Free Press, 2005

Fukai, Akiko etc., *Fashion a History from the 18th to 20th Century: The Collection of the Kyoto Costume Institute*, Taschen, 2005

Herbert, Robert L., *Impressionism: Art, Leisure, and Parisian Society*, Yale University Press, 1999

Hollander, Ann, *Fabric of Vision-Dress and Drapery in Painting*, National Gallery London, 2002

_____ , *Seeing through Clothes*, University of California Press, 1993

Jennigan, Easterling, *Fashion Merchandising and Marketing*, Prentice-Hall, 1990

Jill, Berk Jimenez, *Picturing French Style*, Mobile Museum of Art, 2003

Jones, Jennifer M., *Sexing la Mode*, Bloomsburg Academic, 2004

Kaiser, Susan B., *The Social Psychology of Clothing*, Fairchild Books & Visuals, 1996

Kawamura, Yuniya, *Fashion-ology*, Berg, 2005

Koda, Harold, *Dangerous Liaisons: Fashion and Furniture in the Eighteenth Century*, Metropolitan Museum of Art, 2006

Lees, Sarah, *Bonjour, Monsieur Courbet: The Bruyas Collection from the Musee Fabre, Montpellier*, Yale University Press, 2004

Lochnan, Katharine A., *Seductive Surfaces: The Art of Tissot*, Paul Mellon Center BA, 1999

Lurie, Alison, *The Language of Clothes*, Random House Inc., 1981

Mackrell, Alice, *Art and Fashion: The Impact of Art on Fashion and Fashion on Art*, Batsford, 2005

Margaret F. MacDonald, *Whistler, Woman, and Fashion*, Yale University Press, 2003

Marie, Rose & Rainer Hagen, *What Great Paintings Say*, Taschen, 2005

Martin, Richard, *Jocks and Nerds: Men's Style in the Twentieth Century*, New York: Rizzoli, 1989

Molyneux, John, *Rembrandt and Revolution*, Redwords, 2001

Olian, JoAnne ed., *Everyday Fashions of the Forties*, New York: Dover Publications, Inc., 1992

Perrot, Philippe, *Fashioning the Bourgeoisie*, Princeton University Press, 1997

Pine, Joseph, *The Experience Economy: Work Is Theater & Every Business a Stage*, Harvard Business School Press, 1999

Ribeiro, *Aileen, Ingres in Fashion*, Yale University Press, 1999

_____, *The Art of Dress*, Yale University Press, 1995

_____, *The Gallery of Fashion*, National Portrait Gallery Publications, 2000

Robinson, Fred Miller, *The Man in the Bowler Hat: Its History and Iconography*, University of North Carolina Press, 1993

Schmitt, Bernd H., *Experiential Marketing: How to Get Customers to Sense, Feel, Think, Act, Relate*, Free Press, 1999

Simon, Marie, *Fashion in Art: The Second Empire and Impressionism*, Philip Wilson

Publishers, 2003

Steele, Valerie, *China Chic: East Meets West*, Yale University Press, 1999

_____, Fashion and Eroticism, Oxford University Press, 1985

_____, The Corset: A Cultural History, Yale University Press, 2003

Taylor, Lou, *Mourning Dress: A Costume and Social History*, Unwin Hyman, 1983

Trippi, Peter. J. *W., Waterhouse*, Phaidon, 2004

Veblen, Thorstei, *The Theory of the Leisure Class*, New York: Modern Library, 1899

Walther, Ingo F., *Impressionism*, Taschen, 2006

Warner, Malcolm, *James Tissot: Victorian Life/Modern Love*, Yale University Press, 1999

Wilson, Elizabeth, *Adorned in Dreams: Fashion and Modernity*, Rutgers University Press, 2003

Winkel, De Marikel, *Fashion and Fancy*, Amsterdam University Press, 2006

강유원·김용섭,『삶은 늘 우리를 배반한다-지성사로 읽는 예술』, 미토, 2004

피터 게이, 고유경 옮김,『부르주아전』, 서해문집, 2005

고바야시 다다시, 이세경 옮김,『우키요에의 미』, 이다미디어, 2004

자크 르 고프, 유희수 옮김,『서양 중세 문명』, 문학과지성사, 1992

E.H. 곰브리치, 백승길·이종숭 옮김,『서양미술사』, 예경, 2003

수잔 그리핀, 노혜숙 옮김,『코르티잔, 매혹의 여인들』, 해냄, 2002

김민자,『복식미를 보는 시각-복식미학 강의 1』, 교문사, 2004

_____,『복식미 엿보기-복식미학 강의 2』, 교문사, 2004

김복래,『재미있는 파리 역사 산책』, 대한교과서, 2004

조르주 뒤프, 박단 외 옮김,『프랑스 사회사(1789-1970)』, 동문선, 2000

버지니아 라운딩, 김승욱 옮김,『파리의 여인들』, 동아일보사, 2004

제임스 레이버 외, 정인희 옮김,『서양 패션의 역사』, 시공아트, 2005

엘리자베스 루스, 이재한 옮김,『코르셋에서 펑크까지』, 시지락, 2003

다니엘 리비에르, 최갑수 옮김,『프랑스의 역사』, 까치, 1995

질 리포베츠키 외, 유재명 옮김,『사치의 문화』, 문예출판사, 2004

질 리포베츠키, 이득재 옮김,『패션의 제국』, 문예출판사, 1999

장 클레 마르탱, 김웅권 옮김,『에로티시즘을 즐기기 위한 100가지 기본용어』, 동문선, 2005

그랜트 매크래켄, 이상률 옮김,『문화와 소비』, 문예출판사, 1996

박홍규, 『오노레 도미에-만화의 아버지가 그린 근대의 풍경』, 소나무, 2000

존 버거, 편집부 옮김, 『이미지-시각과 미디어』, 동문선, 2005

피터 버크, 박광식 옮김, 『이미지의 문화사-역사는 미술과 어떻게 만나는가』, 심산, 2005

팀 베린저, 권행가 옮김, 『라파엘전파』, 예경, 2002

장 보드리야르, 이상률 옮김, 『소비의 사회-그 신화와 구조』, 문예출판사, 1991

막스 폰 뵌, 이재원 옮김, 『패션의 역사-중세부터 17세기 바로크 시대까지』, 한길아트, 2000

_____, 천미수 옮김, 『패션의 역사-18세기 로코코 시대부터 1914년까지』, 한길아트, 2000

제이 앤더슨 블랙 외, 윤길순 옮김, 『세계 패션사』, 자작아카데미, 1997

폴 스미스, 이주연 옮김, 『인상주의』, 예경, 2002

주디 시카고 외, 박상미 옮김, 『여성과 미술』, 아트북스, 2006

필립 아리에스, 문지영 옮김, 『아동의 탄생』, 새물결, 2003

_____, 성백용 옮김, 『사생활의 역사2-중세부터 르네상스까지』, 새물결, 2006

노르베르트 엘리아스, 박여성 옮김, 『궁정사회』, 한길사, 2003

스튜어트 유웬, 백지숙 옮김, 『이미지는 모든 것을 삼킨다』, 시각과언어, 1996

수 젠킨 존스, 김혜경 옮김, 『패션 디자인』, 예경, 2004

베르너 좀바르트, 이상률 옮김, 『사치와 자본주의』, 문예출판사, 1997

아베 긴야, 양억관 옮김, 『중세 유럽 산책』, 한길사, 2005

이주은, 『빅토리아의 비밀』, 한길아트, 2005

정흥숙, 『복식문화사-서양복식사』, 교문사, 1981

다이애너 크레인, 서미석 옮김, 『패션의 문화와 사회사』, 한길사, 2004

마거릿 크로스랜드, 이상춘 옮김, 『권력과 욕망』, 랜덤하우스중앙, 2005

츠베탕 토도로프, 이은진 옮김, 『일상예찬-17세기 네덜란드 회화 다시 보기』, 뿌리와이파리, 2003

에리카 틸, 양숙희 편역, 『복식과 예술-예술가와 모드』, 교학연구사, 1997

베아트리스 퐁타넬, 김보현 옮김, 『치장의 역사』, 김영사, 2004

키아라 푸르고니, 곽차섭 옮김, 『코앞에서 본 중세』, 길, 2005

미셸 푸코, 오생근 옮김, 『감시와 처벌-감옥의 탄생』, 나남출판, 2003

에두아르트 폭스, 이기웅·박종만 옮김, 『풍속의 역사』 2, 3, 까치, 2004

안토니오 프레이저, 정영문·이미애 옮김, 『마리 앙투아네트』, 현대문학, 2006

데이비드 하비, 김병화 옮김, 『모더니티의 수도, 파리』, 생각의나무, 2005

아르놀트 하우저, 반성완·염무웅 옮김, 『문학과 예술의 사회사』 2, 3, 4, 창작과비평사, 1999

토마스 하인, 김종식 옮김, 『쇼핑의 유혹』, 세종서적, 2003

한국영미문학페미니즘학회, 『페미니즘, 어제와 오늘』, 민음사, 2000

호이징가, 최홍숙 옮김, 『중세의 가을』, 문학과지성사, 1988

마릴린 혼 외, 이화연·민동원·손미영 옮김, 『의복―제2의 피부』, 까치, 1988

논문

Beisel, Nicola, "Moral Versus Art: Censorship, The Politics of Interpretation, and the Victorian Nude", *American Sociological Review*, Vol.58, No.2(Apr., 1993), pp.145~62

Bell, Clive, "Ingres", *The Burlington Magazine for Connoisseur*, Vol.49, No.282, 1926

Chang, Ting, "Hats and Hierarchy in Gustave Courbet's The Meeting", *Art Bulletin*, Dec., 2004

Gitter, Elisabeth G., "The Power of Women's Hair in the Victorian Imagination", *PLMA*, Vol.99, No.5(Oct.,1984), pp.936~54

Jones, Jennifer M., "Repackaging Rousseau: Femininity and Fashion in Old Regime France", *French Historical Studies*, Vol.18, No.4(Autumn, 1994), pp.939~67

Naef, Hans, "Ingres to M. Leblanc: An Unpublished Letter", The *Metropolitan Museum of Art Bulletin*, New Series, Vol.29, No.4(Dec., 1970), pp.178~84

Roberts, H. E., "The Exquisite Slave: The role of clothes in the making of the Victorian Woman", *Signs*, Vol.2, No.3(Spring, 1977), pp.554~69

Saisselin, Remy G., "From Baudelaire to Christian Dior: The Poetics of Fashion", *The Journal of Aesthetics and Art Criticism*, Vol.18, No. 1(Sep., 1959), pp.109~15

Shovlin, John, "The Cultural Politics of Luxury in Eighteenth-Century France", *French Historical Studies*, Vol.23, No.4(Fall, 2000)

Thomson, Richard, "Jean Beraud Paris", *The Burlington Magazine*, Vol.141, No.1160(Nov., 1999)

Weston, Helen, "A Look Back on Ingres", *Oxford Art Journal*, Vol.19, No.2(1996), pp.114~16

Winkel, De Marieke, "The Interpretation of Dress in Vermeer's Painting", *Vermeer*

Studies, National Gallery of Art, Washington, 1998

계정민, 「빅토리아 시대 문학 텍스트에 나타난 소비 문화의 새로운 기호」, 『서강영문학』 제7집

문혜정, 「서양 복식에 나타난 검은색의 이미지」, 서울대학교 가정학과 석사논문, 1998

유주리, 「17세기 네덜란드 회화에 나타난 서민복식에 관한 연구」, 창원대학교 의류학과 석사논문, 1998

이유경, 「찰스 디킨즈 소설에 나타난 복식 상징성 연구」, 한양대학교 영문학과 박사학위 논문, 1993

이주영, 「라파엘로 전파 회화에 표현된 복식에 관한 연구」, 서울대학교 가정학과 석사학위논문, 1992

전경희, 「19세기말 대중사회 속의 여성 이미지-쇠라의 작품을 중심으로」, 현대미술사학회, 1997

전경희, 「모더니티의 기호로서의 패션」, 서양미술사학회 논문집, 2006 상반기

전인옥, 「미술사조가 복식에 미친 영향」, 이화여자대학교 장식미술학과 석사논문, 1985

세계 주요 미술관 도록 및 카탈로그 웹사이트

미술사 및 복식사 관련 해외 저널 및 논문들 참조	http://muse.jhu.edu/journals/index.html
학술 관련 논문 데이터베이스	http://www.jstor.org
세계적인 온라인 미술사전 사이트 화가들의 유파 및 개별 설명에 사용함.	http://www.groveart.com
각 시대별 복식사 연구에 유용한 사이트 특히 1800년대에서 1980년대까지 근대 패션의 역사를 주로 다룸.	http://www.fashion-era.com
1800년에서 1920년대 재즈 시대까지 패션의 역사를 다룬 사이트 다양한 문헌들의 초록 및 내용을 맛볼 수 있다.	http://www.costumegallery.com
18세기 복식 이해를 위한 용어들을 설명하는 사이트	http://people.csail.mit.edu/sfelshin/revwar/glossary.html
알래스카 패어뱅크스 대학의 테라 맥기니스 교수가 운영하는 사이트 복식사의 이모저모 및 다양한 복장에 대한 이해와 숨은 이야기들을 잘 정리해 놓았다.	http://www.costumes.org
빅토리아 앤드 앨버트 박물관 사이트 패션 부문의 컬렉션은 세계적인 규모를 자랑한다.	http://www.vam.ac.uk

샤넬,
미술관에
가다

그림으로 본 패션 아이콘

ⓒ 김홍기 2017

1판 1쇄	2017년 2월 1일
1판 6쇄	2022년 8월 10일

지은이	김홍기
펴낸이	정민영
책임편집	손희경
편집	김소영
디자인	이현정
마케팅	정민호 이숙재 김도윤 한민아 정진아 이민경 우상욱 정유선
제작처	한영문화사

펴낸곳	(주)아트북스
출판등록	2001년 5월 18일 제406-2003-057호
주소	10881 경기도 파주시 회동길 210
대표전화	031-955-8888
문의전화	031-955-7977(편집부) 031-955-2696(마케팅)
팩스	031-955-8855
전자우편	artbooks21@naver.com
트위터	@artbooks21
인스타그램	@artbooks.pub

ISBN	978-89-6196-286-5 03600